囍

1973

版畫在臺灣

 目錄 ::

（依採訪順序排列）

讓臺灣版畫被世界看見 ::

文／廖修平

　　年輕的時候，我曾以為版畫就只是木刻而已，直到日本留學，看到銅版畫、石版畫，才知版畫的多元性。跟了日本老師學習，才知連木版畫都不止油性版畫而已，水印木刻的表現原來可以這麼豐富！

　　我到日本原是學油畫，課餘自己摸索著各種版種，我不擅前衛與抽象風格，就以熟知的臺灣廟宇圖象做原型，以豐富多彩的色調，呈現不同於當時日本版畫的色調。後來去到版畫原鄉的法國巴黎，除了美術學校外，還到版畫中心、藝廊開擴見識，學到了一版多色、銅版腐蝕等技術。到了美國，我又真正看到紙凹版、絹印等現代版畫技術，這些都是國內所未見的，我一面摸索學習，一面參加國際性大展或比賽，豐富了國際觀，也強化了自信心。

　　1973 年應母校臺師大聘請，擔任「現代版畫」課程，學校希望我為臺灣開啟現代版畫新觀念，並傳授新技法。當時不僅學生熱切學習，許多名畫家也來接觸，我竭盡所能傳授，盡量讓他們細看我帶回來的西方版畫圖片、畫冊、幻燈片，畢竟那是個資訊不發達的年代，我的資料確實帶來許多衝擊。

　　1982 年再度回國，我鼓勵國內版畫學習者，一面學習，一面參加國際大賽，在那樣一個外交封閉、資訊短缺的年代，鼓勵大家走出去是很重要的，有機會留學就去留學，沒機會留學的，至少不放過參加國際性版畫雙年展的機會，藉機觀摩日本、韓國和西方的版畫面貌。如今臺灣國際雙年展已舉辦了三十多年，對臺灣版畫家來說，是個觀摩的重要平臺。我的目的只有一個：讓國際版畫觀念走進臺灣，臺灣版畫創作推向國際。我希望讓臺灣的優秀版畫家在世界舞台上露臉！

　　在教學上我不遺餘力，但新版種的開發要靠學生自己。臺灣有為數可觀的版畫家，每個人專精著不同版種，各自發揮所長，除了凹凸平孔外，更有多種複合版種的開發、新媒材的使用如金鋼砂、藍膜版畫、科技數位工具的融入，多彩多姿！

　　至於繪畫內涵，也各自畫出不同生命向度與深度，題材表現多元、深刻，不僅有個人風貌，更令人欣慰的是，從自己的土地去思考，批判也好，懷思也好，絕無複製他人東西，甚至有的從古典傳統取經，展現了身為臺灣人的自信。看著江山代有才人出，各領風騷，各擅勝場，內心著實歡喜。

　　回想我從二十餘歲，初以寺廟、經衣錢的傳統題材製作版畫，在國際間打出知名度，至今已八十歲。看到下一代、新一代版畫家不僅自創版種，也能從自身生活找到題材，覺得臺灣版畫界有著無窮活力！正巧長歌藝術傳播公司有意出版《版畫在臺灣》書籍與影音光碟，並聯合企業贊助共同行銷版畫作品。這種藝企合作的推廣形式在歐美很普遍，但在臺灣仍屬罕見。此舉極有利於讓臺灣版畫藝術之豐美被世人看見，正符我衷心所願，故樂於合力推動落實這項計畫。

　　看著新人輩出的臺灣版畫家後出轉精，不畏版畫界耕耘之寂寞艱辛，我們老人一呼籲，他們不計得失、義無反顧地製版、作畫，如期交卷，我感受到一股未來臺灣版畫界莫可阻禦的沛然能量，於心可慰！

 # 版畫在臺灣 ::

文 / 鐘有輝

　　臺灣現代版畫觀念的形成，主要受第二次世界大戰後臺灣藝壇接觸西方前衛藝術資訊和世界各地當代藝術家投入版畫創作的風潮影響。第二次世界大戰後藝術品的非單一性和複數生產的藝術民主化運動，使版畫在國際藝壇上逐漸受到主流藝術家的重視，現代版畫版種的多樣性與表現的可能性，和各地國際版畫展的陸續舉辦，促使 1958 年成立的「現代版畫會」會員陳庭詩 (1915~2002)、秦松 (1932~2007)、楊英風 (1926~1997)、李錫奇 (1936~)、江漢東 (1926~2009)、施驊等人，積極地以團體力量來推動版畫的現代化。

　　五、六〇年代移民國外或出國留學知名版畫作家包括蕭勤 (1935~)、廖修平 (1936~)、謝里法 (1938~) 和陳景容 (1934~) 等人他們後來回到臺灣都在大學任教。

　　1970 年由方向 (1920~2003)、楊英風、周瑛 (1922~2011)、陳其茂 (1926~2005) 等前輩木刻版畫家發起成立中華民國版畫學會，兩年辦理一屆全國性版畫展覽及版畫推廣活動，培育不少優秀青年版畫家，同時於 1976 年起每屆遴選版畫創作金璽獎，獎勵持續創作表現的優秀藝術家，對臺灣版畫藝術之推廣與發展具實質的貢獻。

　　1972 年秋天，僑居夏威夷的許漢超 (1909~) 曾到國立臺灣師大客座教授一年，鐘有輝 (1946~) 和林雪卿 (1952~) 受其指導，並協助在 1973 年於國立歷史博物館舉辦的「絹印藝術特展」，當時許漢超出版《絹印畫》一書，並籌組「東方絹印畫會」，希望絹印能在臺灣發展。鐘有輝當選為畫會會長，對國內往後的絹印版畫推廣和發展有相當的助益。

　　1973 年 2 月，國際知名版畫家廖修平自美返國應聘回母校國立臺灣師範大學開設「現代版畫」課程，為臺灣的版畫藝術教育樹立完整的現代版畫觀念和技法傳承的里程碑。廖修平自 1973 年春天至 1976 年夏天在臺時間為推廣現代版畫的重要時期，為臺灣播下現代版畫藝術的種子。當時廖修平除在臺灣師大、也在中國文化學院和國立臺灣藝專等學校教導現代版畫，並先後在臺北信義路、濟南路自家地下室

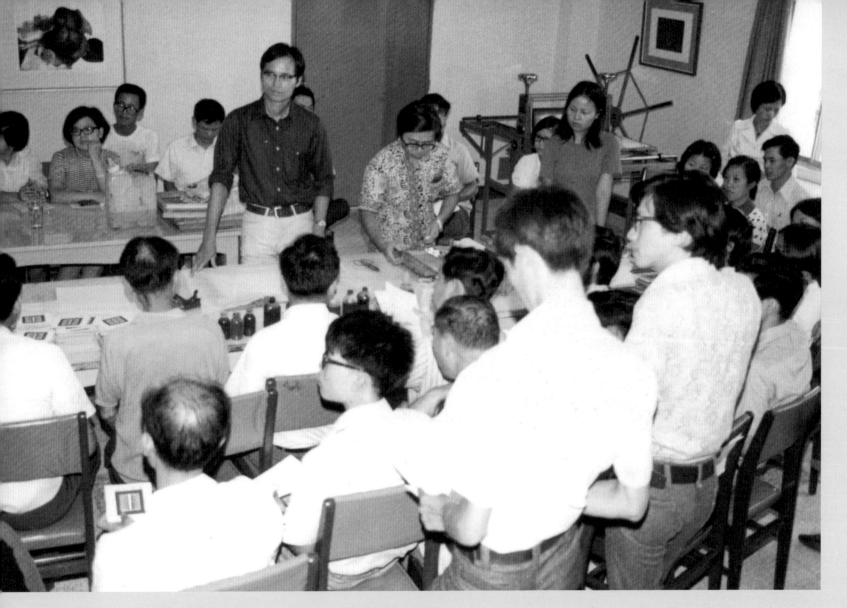

1974 廖修平於台中中興
圖書館版畫示範

成立版畫工作室，提供版畫設備和創作空間，指導一些對新媒材有興趣的藝術家從
事版畫創作，影響繪畫與設計界甚廣。

1974 年廖修平著作「版畫藝術」專書，並帶領學生積極巡迴全省，舉辦版畫示
範和演講，影響所及，國內各大美展如全省美展、台陽美展等都特別增設版畫部門，
大專美術科系也陸續開設現代版畫課程，並促成十青版畫會及絹印版畫工作室的成
立，將臺灣的版畫創作風氣重新推動了起來，形成一股不可擋的版畫運動風潮。

1974 年 2 月，鐘有輝、林雪卿、董振平 (1948~)、林昌德 (1951~) 等十位廖修
平臺灣師大學生於幼獅藝廊展出版畫成果展，由於對版畫創作的熱忱，在廖修平鼓
勵下，決定於 3 月共同創立「十青版畫會」，展開「十青」在臺灣現代版畫藝術發
展的開端。

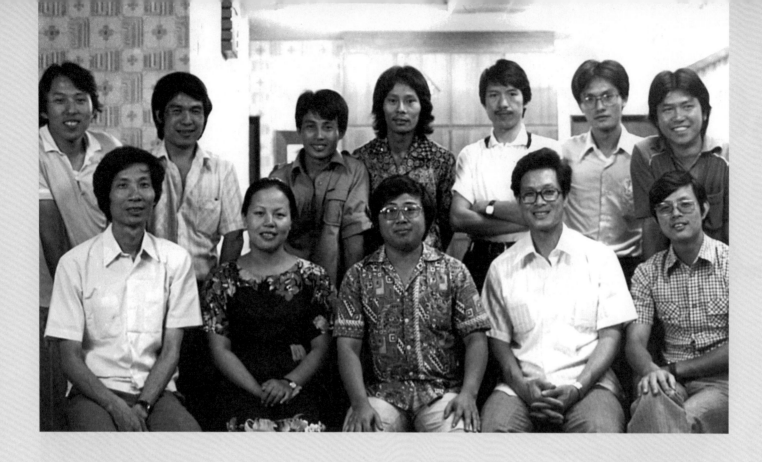

1981 年十青版畫會會員
合影

　　七〇年代臺灣經濟騰飛，一些有實力的企業相繼組成企業集團，且大幅度增加
對廣告的投入，廣告市場的繁榮使大部分廣告公司得以發展。當時美國正流行照相
絹印製作，而網版絹印原是用在工業或布花的印刷技術，國立臺灣藝專美工科和一
般高職都有這些課程。畢業於國立臺灣藝專的李朝宗 (1945~)，1972 年開設「千彩
絹印公司」承製絹印廣告印刷，1974 年在廖修平推動版畫藝術的鼓勵下，設立「千
彩絹印版畫室」，開始協助藝術家印製絹印版畫。廖修平於此展開「廟的憶往」照
相絹印系列作品創作，李錫奇七〇年代後期漸層色彩變化豐富，饒富律動效果的「月
之祭」絹印系列作品也在此印製。

　　1975 年，鐘有輝於臺北汀州路日式住宅成立版畫工作室，因門牌號碼為 274 號
而取名為「274 版畫工作室」。當時鐘有輝因身為十青版畫會首任會長，因此開放
工作室提供十青會員共同使用。274 版畫工作室除了作為十青早年的創作空間外，
更是十青聚會切磋討論版畫新知與技法及與國外藝術家交流的場所。

　　1976~78 年鐘有輝任職印製漸層紙聞名的和欣印刷公司版畫部主任，專門與藝
術家合作印製高水準的版畫藝術作品。當時受邀製作版畫的畫家包括有廖修平、李
焜培（1933 ～ 2012）、王秀雄 (1931~)、陳銀輝 (1931~)、楊英風、吳學讓 (1924~)、
楚戈（（1931 ～ 2011）、張杰 (1924~)、文霽 (1924~) 等在油畫、雕刻、水墨、水
彩等不同領域專長的藝術家。

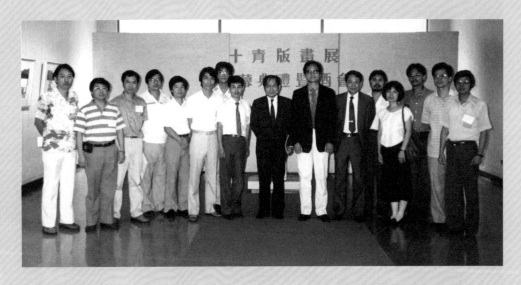

八〇年代初，臺灣經濟起飛進入成熟階段，政府已有足夠可觀的經濟能力自辦國際性美展，藉以突破藝術文化困境，另創一片天空。1981年行政院文化建設委員會成立，第一任主任委員陳奇祿博士，率先提出自辦大型國際美展的觀念。

1987 年於臺北市立美術館十青版畫展開幕

1983年12月我國行政院文化建設委員會在廖修平的大力鼓吹下，首開政府對藝術贊助的新頁，並使臺灣現代版畫進入國際交流互動的階段。其積極意義不只讓更多國際知名藝術家到我國來展出，拓展我國民眾的審美視野，提升我國文化形象，更能刺激國內版畫家，達到觀摩學習的影響，努力在國際版畫展中大放異彩。八〇年代「十青」會員不斷創作作品參加中華民國國際版畫雙年展競賽，不管入選或得獎，皆獲得極大的肯定和鼓勵。

十青版畫會會員中董振平、張正仁 (1953~)、梅丁衍 (1954~) 等人率先留學美國，鐘有輝、林雪卿則到日本筑波大學留學，他們陸續於八、九〇年代回國。由於留學美、日，國際視野開闊，加上努力吸收版畫新知與技法，對版畫創作有自己的思想和風格，回國後任教於國立臺北藝術大學、國立臺灣藝術大學、國立臺灣師範大學與臺北市立大學等校，對臺灣現代版畫的新觀念與新技法的注入，帶來新的啟發。董振平、鐘有輝、張正仁、楊明迭 (1955~)、楊成愿 (1947~)、龔智明 (1944~)、沈金源 (1947~)、黃世團 (1951~)、林昭安 (1962~)、林雪卿、羅平和 (1960~) 等陸續於不同地區的國際版畫雙年展中獲得獎項。

為兼顧傳統與創新的發展方向，行政院文化建設委員會繼開辦國際版畫雙年展後，於1984年亦開始辦理「版印年畫」徵選活動，由於版印年畫多以現代版畫創作技法製作，又能能傳達傳統勤儉樸實、知足常樂之精神且具喜慶吉祥能與廣大民眾的思想、感情結合而廣為國人喜愛。十青會員中劉洋哲 (1944~)、羅平和、林昭安、

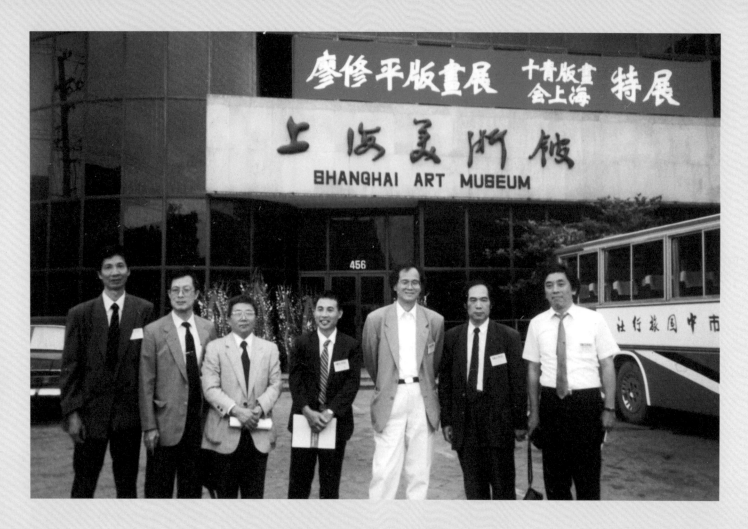

王振泰 (1963~) 等人多次於「版印年畫」徵選中獲得首獎，十青會員多人陸續擔任「版印年畫」徵選之評審，並受邀委託製作年畫或帶動學生投入版印年畫製作行列等，由於各種版種技法運用手法純熟，內容題材廣泛，帶動了年畫創作新氣象，也把年畫從傳統帶向現代，開創了異於大陸傳統年畫的新風格和趣味。

而文建會在籌劃國際版畫雙年展同時，亦成立版畫工作室推廣版畫，廖修平及十青會員鐘有輝、董振平、楊明迭等人曾前往示範演講。臺北市立美術館與國立臺灣美術館亦因應承辦國際版畫雙年展與版印年畫，均設立版畫教室與版畫講座以推廣版畫藝術，師資亦由十青會員鐘有輝、董振平、劉洋哲、張正仁等人接續擔任。

第二次世界大戰後，世界藝壇隨著經濟復甦與科技進步，一片嘗試不同媒材、實驗性的呼聲高漲，藝術家捨棄從前單一性的創作形式，開創了前所未有的新藝術形態，藝術創作趨向多元，現代版畫創作領域也因而寬廣起來，從事版畫創作的現代藝術家，在版種上除了凸、凹、平、孔四種基本版種的表現外，另外混合併用、拼貼組合、立體鑄造和複合版畫等等特殊形式也紛紛出籠。

1993 年十青版畫會上海特展，與廖修平教授及會員合影

左：2001 廖修平個展與
十青會員合影

右：2010 廖修平榮獲第
二十九屆行政院文化獎

　　十青會員的版畫創作觀念，也隨著國際現代版畫觀念的啟迪，大都呈現複合式的創作形態，從七〇年代起即為臺灣複合媒體藝術創作的先驅團體。這批優秀青年版畫家，由於觀念現代、創作熱忱執著，同時趕上臺灣經濟起飛時刻，版畫藝術在臺灣較先前任何時期都更受重視，這一個在臺灣成長的第二代現代版畫藝術團體，便隨著國際版畫雙年展的機制，啟動了臺灣現代版畫蓬勃發展的齒輪、成為帶動臺灣現代版畫藝術創作和教育的火車頭。

　　四十多年來，十青會員藉由彼此策勵、相互切磋，與執著版畫藝術創作的熱忱，長期默默耕耘，成為國內歷史最久且持續不斷的版畫中堅創作團體。不但承續廖修平教授的理念，年年舉辦展覽及版畫推廣活動，會員多在大學、高中職及小學等各級學校任教，對臺灣現代版畫教育貢獻與影響甚鉅。

　　其中，十青會員投入各大學院校大學部、研究所教授現代版畫課程者，三十多年來努力奉獻版畫藝術教育的成果特別豐碩。如今遍及全臺北、中、南的第三代、第四代傑出青年版畫家，他們畢業後，或獨立創作，或投入版畫工作室的運作與推廣，也足以代表臺灣當代大學院校以外的版畫藝術創作生態。

　　此次特別邀請長期從事版畫藝術創作名家，共同參與見證臺灣的版畫藝術發展現況，各自展現獨特的創作風格，實深具臺灣版畫藝術傳承與開拓的精神意涵。

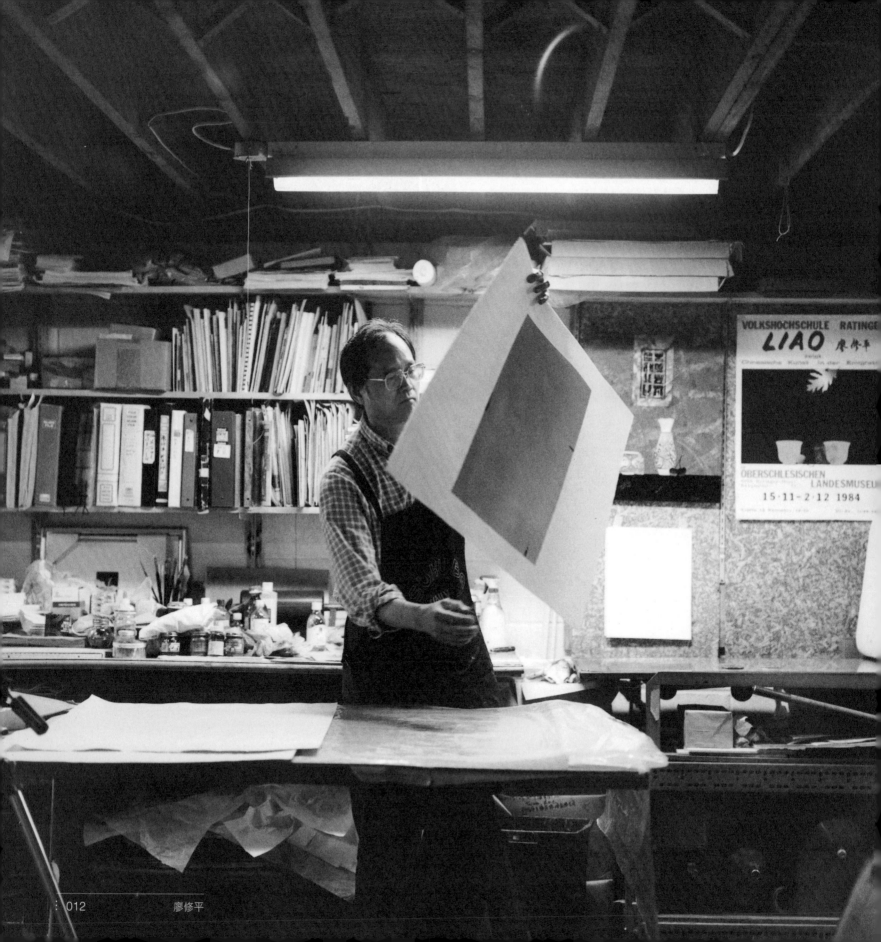

廖修平

版圖擴張 ::
臺灣現代版畫之父　廖修平

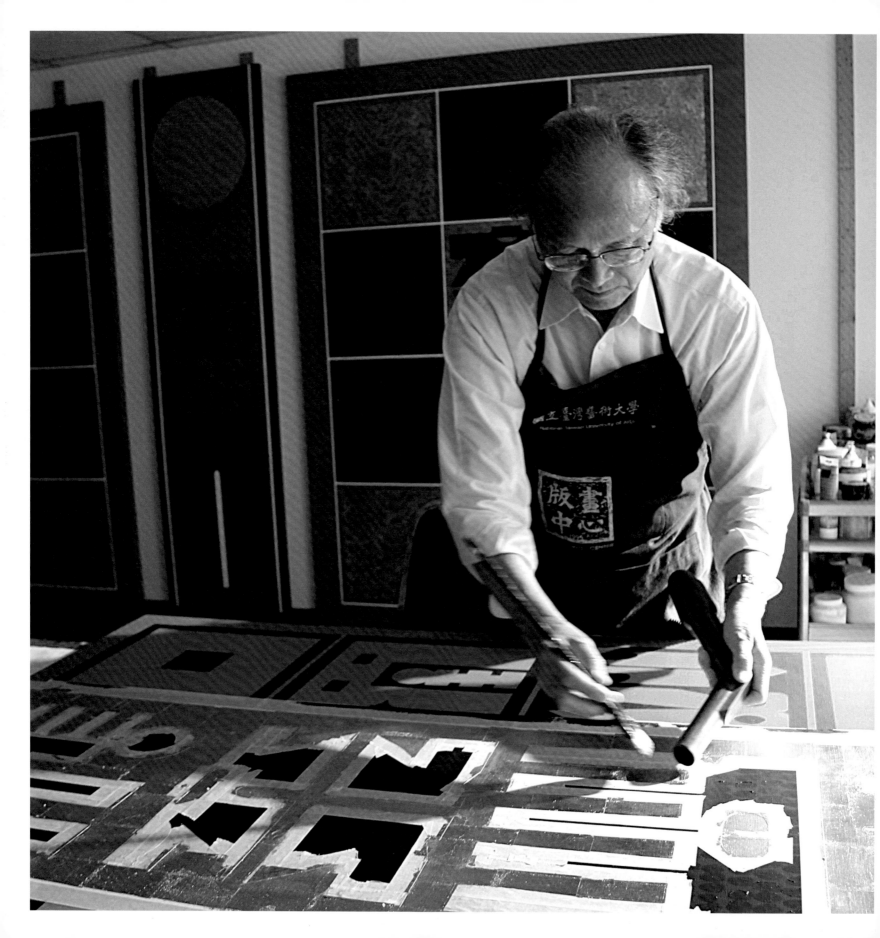

大凡一個開創者，總有被數說不盡的功德，第一個整理古史開創史書體例的司馬遷、第一個寫文論專書的劉彥和、第一個開創文人水墨畫派的王維、第一個引進西方文藝美學概念的朱光潛…他們開啟寬闊的道路，供後學行步，甚至帶出一代風潮，把藝術高峰再向上推升。且不論廖修平個人藝術成就，僅是引進版畫技術，帶起創作風潮這一點，「臺灣現代版畫之父」的稱譽，他就已當之無愧了！

版畫在繪畫中是最具庶民性格，也是最具多元技法的藝術。做為插圖，它可以在民眾生活中展現一種不以言語即能溝通的能力；做為前衛藝術，它可以表現畫家最幽微的心象；做為現代藝術，它可以融合最新科技手法與最現代化的思維。

臺灣版畫發展自早期「現代版畫會」、一九七〇年「中華民國版畫學會」、一九七四年「十青版畫會」的成立，及其間「中華民國國際版畫雙年展」、「版印年畫徵選」等的推動，時至今日，已累積了相當豐碩的成果，廖修平是當中極重要的推手。

上：1957 與同學郊遊寫生
下：1963 「今日畫展」身後作品為參加聖保羅年展之作

被稱作「臺灣現代版畫之父」的廖修平，在他的工作室裡卻全是油畫的工具，他以水彩和油畫畫風景、畫人物、畫生命，自許為專業畫家，卻因緣際會成了臺灣版畫推廣的靈魂人物。

歷經學習激盪，創造獨特風格：

廟飾系列

學生時代正值戒嚴時期，版畫並不普及。就讀師大美術系時，課程中只學些簡單的木刻，畢業後

至日本深造，方知原來木刻凸版外，還有所謂凹版、平版、孔版，豐富多元的創作形式，令他大開眼界。

日本經驗是他跨越版畫藝術的一大步，但日本的銅版、石版來自歐洲，日本畫家使用了一個版種就「從一而終」，其專精與執著的精神固令人敬佩，但總少了些混和運用和跨度創作的可能。廖修平觀察日本藝壇雖十分蓬勃，但仍脫離不了歐洲流派的窠臼，乃毅然收拾行囊，乘船三十三天轉往巴

左：1963 留日時期的工作室　中：1964 年東京造型畫廊個展　右：1965 年 17 版畫工作室裡

黎向源頭取經，翌年進入巴黎美術學院進修油畫，同時也在「十七版畫工作室」追隨海特教授學習，不但學得許多版種，見識了一版多色的創作手法，更接觸來自世界各地的藝術家，多元的題材、豐富的創作技法，也激盪出自己的風格。

　　創作學習之餘，經常參觀美術館，駐足塞尚、雷諾瓦、馬蒂斯、畢卡索、布拉克、拉斐爾…畫前，讓野獸派令人目眩的狂野色彩、立體派解構了的空間，衝擊震撼自己的心靈。廖修平沉思：「作為東方人，若追求歐洲畫風，窮其一生恐也無法追及啊！」巴黎學院的油畫老師薛士德教授也說：「你是來自東方，就表現你自己的個性和風格吧！」幾經掙扎與矛盾，終於廖修平下定決心──要找出真正屬於自己的藝術道路。

　　思索之餘，萬華龍山寺的圖象猛然浮上心頭，寺廟、市場、熱鬧滾滾的節慶拜拜，這一切原本是

與自己生命不可分割的影像，何不把它表現在畫布上？當時學習的一版多色技法、經酸蝕後所產生的深淺凹凸濃淡色層，想像中，恰可表達出寺廟中古銅器和舊牆壁的歲月斑駁痕跡。於是他不眠不休地嘗試，發現版畫比傳統油畫有更開放的表現空間，沒有層次、背景、構圖的拘束，而不可預知的最終的呈現，總會帶來莫大驚喜，那真是迷人的過程。

　　成長過程中，龍山寺只是個生活背景的圖象，從未去正眼瞧它一瞧，也從未想到有一天會成為自己藝術創作的題材。而今海水天涯相隔，龍山寺只是記憶中的龍山寺，或許記憶會扭曲，但宗教情懷、忠孝節義故事的濡染、門神、香爐、燭臺、花窗…等深度詭秘的意涵，從內心底處一一翻躍而出，成為廖修平對故土依戀的符碼。

　　在那抽象畫主流的年代，那種鄉土的、宗教的、東方的，卻是在回憶中的、想像中的不確定形

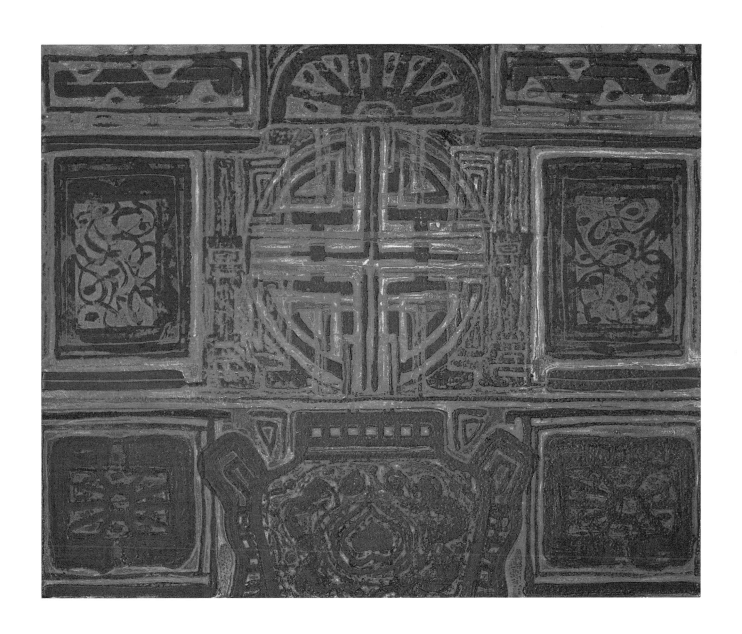

拜拜　蝕刻金屬版　*39×48 cm / 1966*

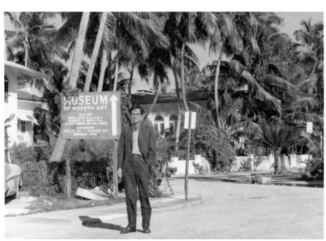
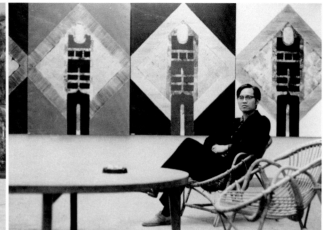

1969 邁阿密個展　　　　　　　　　　　1967 年在巴黎藝術之家個展——作品四季之門

像，似乎呼應了抽象主流，卻又交融著具體形象，成為他創作的特色，在同儕之間脫穎而出。

生命之門，開啟關合 ::

　　二戰後因經濟因素，使得紐約取代巴黎成為現代藝術中心。一九六八年廖修平受邀至美國邁阿密現代美術館個展，之後便舉家遷往紐約，進入普拉特藝術學院（Pratt Institute）附設的版畫中心擔任助手。

　　在普拉特階段，廖修平幾乎已融會了當時所有的版畫製作技法。如絲網版、照相版、凹凸版併用的混合技法，並獨創彩虹般漸層的應用方式、開拓獨特的銅版畫套色技術。

　　可是，所有的技法成熟時，更重要的藝術內涵該如何表達？

　　在法國時期，廖修平創作了「廟飾系列」，到了紐約，什麼才能恰如其分地寫出他的心象？在巴黎，他以寺廟的意象盡情傾吐自己的鄉愁；但在紐約，機械文明帶給他另一種激盪和啟示，該運用什麼樣的語言來表達自己的風貌？思索尋覓，使得他的作品主題好一陣子處於混亂之境。

　　那時期的作品，廖修平認為可以聯結到「門」的意象——生命每一段過程就是一道道的門，每通過一扇門，就進入另一個進程，如此開啟一幕幕的人生舞台，許多門不斷開啟關合中，生命便推動向前。

　　「門」的意象啟動了，他的創作源頭也隨之開

廟神　蝕刻金屬版　*48×39 cm / 1966*

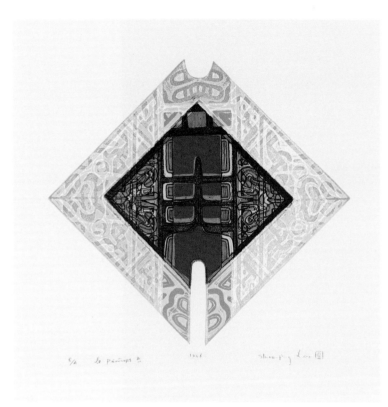

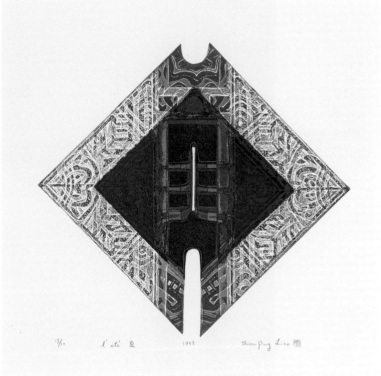

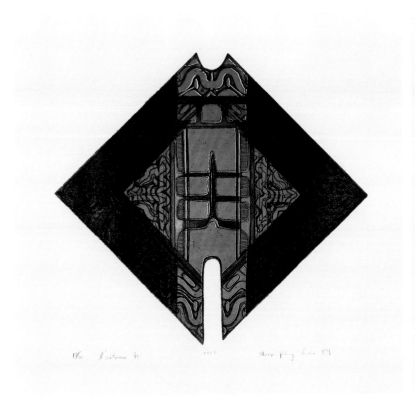
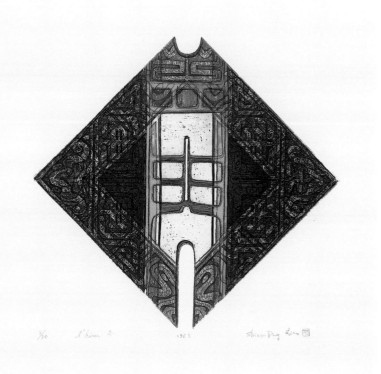

春、夏、秋、冬 蝕刻金屬版 *43×43 cm / 1968*

啟，那種似乎抽象組合又具象成形的門的形象，以及耀眼炫麗的色彩，使得心象與形象的疊合更成熟。

後來以光影及不同色系暗示出物件體積感的「季節系列」，以四季象徵生命生老病死的過程，逐漸脫離了從前「廟與門」臆想的那條臍帶，他一步步體認到：生活就是藝術！接著又把傳統民間「經衣錢」（或作「更衣錢」）上代表人間生活事物的房子、窗、剪刀、杯、盤、鞋子融進自己作品中，轉化成半抽象幾何符號的「生活系列」；面對親人的死亡，曾經與自己生命連結至深的弟弟、妻子離世，感嘆生命無常之餘，他更以「夢系列」表達了無語問天的悲慟，金箔銀紙燒不盡悲慟，只能以一隻隻的手向天向佛祈祝。廖修平以抒情的版畫寫出內心深沉意象，每一系列都一步步呈現生命、藝術創作的不同過程，從想像至寫實、寫意，他不自意地以版自傳，以版寫心，寫出人生每一階段的深刻體悟。

歸歟之嘆，愛鄉惜才 ::

廖修平享受了成功的滋味，總覺得僅僅個人揚名國際不足以滿足其心靈，他的創作技法雖來自國際的激盪，但題材卻是來自故鄉的記憶，若能把這十多年來在巴黎、紐約學習創發的版畫技藝和觀念，傳授給故鄉年輕的一代，讓故鄉的子弟也走向國際，才更是廖修平渴望達成的目標。

一九七三年自美返台，應母校臺師大聘請，擔任「現代版畫」課程，希望能為臺灣開啟現代版畫的新觀念，並傳承新技法。孔子在陳有「歸歟」之嘆：「歸歟！歸歟！吾黨之小子狂簡，斐然成章，不知所

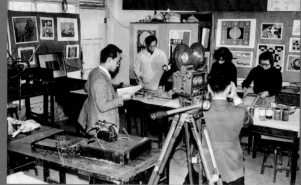

上：1974 台南師範示範講習版畫
下：1974 師大版畫教室示範

以裁之。」其時已逾知命之年；而廖修平決心投身臺灣版畫教育時，還不到四十歲，正是大有可為。

除了臺師大外，也在中國文化大學、國立藝專作育英才。透過從國外帶回的大量國際版畫展圖片、畫冊及幻燈片，解說現代版畫的觀念，傳授凹版、凸版、平版、孔版的現代版畫技術，尤其是套色技術，讓版畫創作者從熟悉的黑白木刻版畫創作外，見識到色彩變化的豐富性和濃淡輕重的層次感，開啟了臺灣版畫界的新視野。

不僅學生受教，美術系的老師也參與學習，許

東方之門（二）　壓克力、金箔、木板浮雕　*120×90 cm / 1974*（*1980* 貼金箔）

上：2000 十青版畫會
下：2000 北美館個展與師長合影

多都成為今日版畫界重量級畫家，或專力創作，或任教於各級學校，成為另一批版畫推手，他們有的以絹印作畫，有的銅版，有的木版，有的石版、美柔汀、感光樹脂版，甚至也有以電腦作畫再加以版繪，在版畫領域中各展所長，把臺灣版畫藝術推廣得熱鬧異常！真可謂風雲際會，師生懷抱理想，共同掀起臺灣的版畫風潮。

回憶起當年教學，每週兩小時至四小時的版畫

課，那種「打鐘式的教育」實在不足以教出成果，所以常常晚上或週末散步至教室，加碼時間指導學生，沒有酬勞，只消一罐芭樂汁──那是在美國時心心念念的滋味，學生貼心地奉上一罐，然後樂得老師指導一晚！

一群受廖修平指導的青年版畫家組成了「十青版畫會」，在廖修平指導下，激發出對團體的向心力，和對版畫藝術不熄的熱情。廖修平鼓勵他們出國見識，開拓眼界，不囿於師門流派，多元學習，以建立自己的風格。他希望學生的成就更超越自己，也唯有如此版畫藝術才能在臺灣生根發芽，開枝散葉。

身為貴人，造福後學 ::

許多學生受其影響，畢業後赴紐約、日本、巴黎深造。當得知學生要出國深造，廖修平主動指引，或寫推薦函，其熱誠令學生至今仍感念不已。

鐘有輝畢業後一直在報界工作，創作幾乎甚少進益，廖修平常嘆息人才埋沒。當得知鐘有輝終於要赴日本深造時，當晚廖修平即前往鐘有輝家，指點他如何申請、如何選課，還幫著主動拜託在日本筑波大學同事指導。而今鐘有輝、林雪卿賢伉儷成為臺灣版畫界重量級推手，全是廖修平鼓勵出來的。

楊明迭在版畫界跨領域的創作，令人眩目稱賞不已。廖修平當年指導學生，除了鼓勵深造開拓眼界外，也鼓勵他們不要只守著版畫技術，要跨領域創作，才能豐富版畫內涵。董振平學雕塑、楊明迭學玻璃、造紙，都受廖修平影響。當楊明迭赴美時，廖修平還親自送行，其愛才之心令人動容！

龍門　蝕刻金屬版　*60×45 cm / 1975*

左：2001 在美國畫室　　右：2008 台北工作室

黃郁生在紐約學習時，廖修平除了介紹指導教授外，還買了美柔汀工具送他，並指導他如何做，這是學校裡所未修習到的創作方式。黃郁生除了受到老師一版多色的啟發指導，而今美柔汀也成了黃郁生創作的主要方式，廖修平無意間的付出，竟影響了後學的藝術方向！

得知梅丁衍申請了美國北邊的水牛城大學，廖修平立即說服他：一定要留在紐約普拉特藝術學院，見識最主流的風潮、接受最先進的觀點。其時梅丁衍在水牛城學校註了冊，已無餘錢了，廖修平立刻開了張支票代墊註冊費。而今梅丁衍在國內任教上庠，創作觀念對後學啟發甚鉅，使學生裨益深厚，豈非廖修平的撥轉！

其外，蔡義雄炫麗的一版多色、李延祥至十七工作室開發新視野、王振泰赴日進修學得日本創作

的嚴謹度、陳華俊對版畫的快樂堅持…無不直接或間接受廖修平技藝指導和精神鼓勵。其實這些「小事」廖修平早已忘了，然而學生點滴銘記在心。廖修平那種慷慨、開闊的風範，不知不覺中成了許多版畫家的「貴人」！

除了鼓勵學生跨度創作、出國進修，他也鼓勵參加國際比賽。有些人參賽時怕失敗而卻步，有些人怕失面子自己暗中參賽而不與同儕分享資訊，廖修平總會說：「我參加波蘭國際版畫大展都還兩度落選，你怕什麼？」廖修平年輕時期就是以「不怕」的精神，在海外單打獨鬥，闖出一片天地。如今他以「願把金針度與人」的心情教育後學，也希望後學藉參與國際賽而打開眼界。他說：「當年我以東方宗教文化為題材，並未跟流行的抽象藝術走，風格獨特，所以有機會拿獎，現在你們的成就都超過我當年，怕什麼！」

默象（七） 木版畫 *80×60 cm / 1999*

左：2007 國父紀念館個展　　中：2009 北京中國美術館個展　　右：2010 榮獲第 29 屆行政院文化獎

因為不怕，所以開闊！

當年廖修平赴日求學，日文差到日本人都說「聽不懂」，但因不怕，所以能真正學到東西。之後廖修平到日本教書時，日語的流利度讓日本老友十分驚訝，廖修平說：「我的日語其實是在巴黎磨練的。」有留法的日本畫家需要廖修平提供資訊，但他們因怕自己的訊息被同儕知道，總不肯一起來詢問，廖修平只好一個個、一次次與之對談，就這樣，磨練了他的日語。

曾有日本筑波大學的語文教授問他：「臺灣來的學生外語能力怎麼那麼差？」廖修平說：「你以日文出題英文答題，日本學生腦袋中語文轉一道即可，臺灣學生要轉兩道；要不你以法文出題，學生用英文回答，大家公平轉兩道試試如何？」日本教授恍然大悟，從此對臺灣學生的語文能力就諸多包容，廖修平又在不自覺中造福後學！

版畫之父，當之無愧 ::

廖修平年逾古稀，仍創作不休，推廣版畫不遺餘力，時常大聲疾呼：讓版畫走入生活！

版畫價格平民化，以版畫作伴手禮，或者喜宴中以版畫代禮金，值得新人紀念一世，豈不實惠！生活中應用版畫的機會很多，譬如飯店房間、機構商行以版畫作為壁飾，建築商以版畫作為實品屋的附件，定能在商業氣息中平添文化氣韻。唯有把版畫推廣到生活中，才不辜負版畫這種平易近人的優勢特質，也才能更簡單方便地提升生活品味。

他也鼓勵學生創立工作室，讓學習者有固定的場所持續創作學習，版畫藝術才能深耕易耨。所以學生創立工作室，他總高興地樂捐版畫機具。如今風氣大開，小學美術老師不會版畫是不可置信的事，都是廖修平這一群師生篳路藍縷開創而掀起的風潮。

廟　絲網版　*75×51 cm / 1976*

　　　　廖修平　　　　　　　　四季系列　絲網版　*91×29 cm×4 件 / 1997*

生活 # 20-4　絲網版　*60×45 cm / 2000*

廖修平　　　　　　　　生活 A　絲網版　*63×46 cm / 2005*

祈　絲網版、紙凹版　*75×106 cm / 2007*

廖修平　　無語（二）　絲網版、紙凹版　*59×87 cm / 2009*

鎮　油彩、金箔、拼貼、紙　*180×115cm / 2005*　　無語　木椅、紙漿　尺寸依展場調整 / *2008*

　　廖修平　　　雙福（一）（二）（三）　絲網版　*87×150 cm / 2008*

簡歷

1936　生於臺灣
1959　臺灣師範大學美術系畢業
1964　日本國立東京教育大學繪畫研究科畢業
1968　法國國立巴黎美術學院油畫教室研究進修
2008　迄今 臺灣師範大學美術系講座教授

個展（節選）

2015　「符號藝術──廖修平創作展」臺灣創價學會 宜蘭、花蓮、台東
2014　「版·畫·交響──廖修平創作歷程展」高雄市立美術館 臺灣
2013　「跨域·典範──廖修平的真實與虛擬」中華文化總會 台北
2012　「界面·印痕──廖修平與臺灣現代版畫之發展」國立臺灣美術館
2011　「臺灣現代版畫的播種者──廖修平」紐約雀兒喜美術館 美國
2009　「福華人生──廖修平作品展」北京中國美術館 中國
　　　「廖修平作品展」東京澀谷區立松濤美術館 日本

獲獎

2010　第二十九屆行政院文化獎
2006　第五屆埃及國際版畫三年展優選獎
1998　第二屆國家文藝獎（美術類）
1993　挪威國際版畫三年展 銀牌獎

典藏

美國紐約大都會博物館 / 英國倫敦大英帝國博物館
法國巴黎市立現代美術館 / 日本國立東京近代美術館
韓國漢城國立現代美術館 / 中國上海美術館
中華民國台北市立美術館 / 中華民國國立臺灣美術館

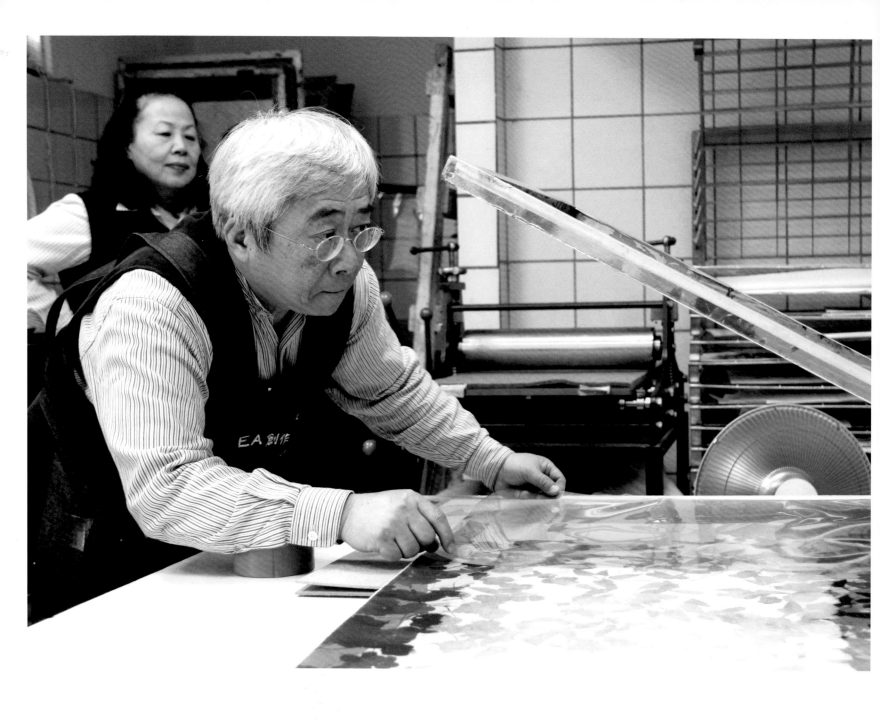

豐贍多彩的草葉世界 ::

鐘有輝精采的版畫人生

EA 創作空間是鐘有輝與林雪卿共同工作室，成立於1981 年，具創作實驗與教育雙重功能。

1. 創作實驗工作室：鐘有輝、林雪卿創作工作室，伉儷二人在此創作，與花草為伍，悠遊歲月。

2. 教育工作室：鐘林二人皆從事版畫教育多年，發願俟退休後，仍以此為基地，為全國美術教師解決版畫教學疑難雜症。

版畫因緣 ::

　　鐘有輝，是臺灣版畫之父廖修平在台教學的第一屆學生。這是鐘有輝的幸運，也是鐘有輝的使命。他自己也沒想到，當年愛玩的少年仔，今日卻挑起推廣臺灣版畫藝術的大樑！

　　高中唸商校，進了商界工作，方知自己全無興趣。當兵時美術天分被軍中長官看重，鼓勵他再讀書，在軍中至少把三民主義讀熟。退伍後啃書本三個月，又在舅舅推薦下向名畫家呂基正惡補習畫三個月，當時英數不行，國文史地勉強，三民主義竟考了九十八分，使學科成績搆上了門檻。冥冥中貴人帶路，讓他進入臺灣師大美術系，開啟了學畫習藝之路。

　　在師大，廖修平初應聘回臺灣任教，把日本、法國、美國的版畫觀念、技法、作品幻燈片帶回，在這之前，無人教版畫，也無人創作版畫，廖修平卻說：「不學版畫怎能做世界級畫家？」的確，版畫的複數性使畢卡索、達利、林布蘭的作品廣傳國際。現代版畫在國內尚未萌芽，廖修平為版畫帶來根芽，又帶來前景，他號召學生創立版畫會，時值當選十大傑出青年之際，遂命為「十青版畫會」，鐘有輝擔任首任會長。風雲際會，讓鐘有輝恰逢其時，親見其妙，造就了美好的人生。

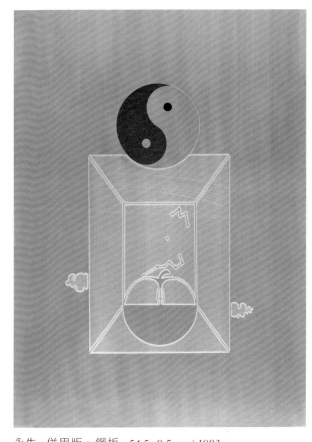

永生　併用版、鋼板　*54.5×9.5 cm / 1983*

版畫姻緣 ::

　　鐘有輝的美好人生，不僅是因為遇到一位恩師，更在學習途中遇到同好、相知相惜相扶持的伴侶。林雪卿，北一女畢業，功課好，氣質優，相貌美，在版畫操作過程中互相協助，「度水紅蜻蜓，傍人飛款款，但知隨船輕，不知船去遠」，就這麼不自覺地走入彼此的生命，也走入了幽遠遼闊的版畫天地，結下了美好的版畫姻緣。

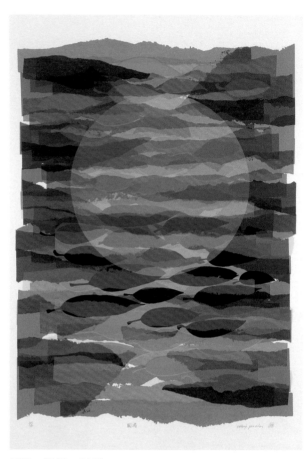

圓滿　絹印、紙張　*105×75 cm / 1991*

下之意諸多惋惜。對一個學藝術的人來說，稻粱之謀與藝術創作是兩難的事，也是最痛苦的選擇。終於，他下定決心赴日深造，其時已離開學校六年半。

廖修平得知他決定赴日深造，立即搭計程車到家中，興奮地指示他如何申辦、如何選課等相關事宜，彷彿拾回一件寶物似的，唯恐護之不及而又失之，其對後生惜才之情若此！

廖修平曾說，夫婦二人創作，一定得有一人犧牲。但，鐘有輝不要林雪卿犧牲，到了日本一年後，他安排林雪卿也赴日深造，孩子也一起帶去。

這是無私的安排。鐘有輝卻說：「其實我的安排是自私的。」他說他不要自己深造之後與妻子有距離，所以有機會一定要一起成長。自私也好，無私也好，這是愛！多少藝術家有了成就，妻子只能分享榮耀，不能共享創造的喜悅，因為不懂。鐘有輝不但要林雪卿懂得，也要她能創造。因為她優秀，鐘有輝由衷認為，並真心欣賞。

在日本有兩年的時間共處。有時，林雪卿要考試，鐘有輝就為她送便當、帶孩子，樂在其中。大男人主義的日本同學看了都瞠目結舌──這是一個懂得真愛的藝術家男人啊！

教學因緣 ::

三年後鐘有輝學成回國，下了飛機，第二天就回報社上班了。聯合報提供一年獎學金，條件是須服務三年。三年中，一面在報社工作，一面在學校

畢業後，各大報社改彩色版，鐘有輝在聯合報統籌規劃每日的版面，有著不錯的待遇，但工作的忙碌，也讓他無暇創作。廖修平一直鼓勵學生：「創作不可囿於流派，要出國開開眼界，汲取新觀念，開創新技法，並見識全世界最頂尖的版畫大家。」十青版畫會的許多同好都陸續出國深造了，而鐘有輝仍在報社頂著令人稱羨的好職位。

工作的忙碌，讓他與藝術創作的路越走越遠。廖修平不時感嘆：「你一輩子大概就這樣了！」言

喜事心情　併用版、紙張　*105×75 cm / 2000*

春暖時分　絹印、紙張　*105×75 cm / 1994*

到臺藝大教書，鐘有輝真正甘心了！因為此刻才真正感受到教學與創作並進的喜悅，也有胼手胝足創設的滿足感。

當初兼課時版畫教室連桌椅都沒有，只能以肥皂箱權充，憑著一股熱情在簡陋的環境中撐起傳道授業解惑的使命。後來得校長的支持，設立版畫中心，一棟幾近廢棄的老屋，既無設備又漏水，鐘有輝一面指揮修繕，一面添加設備，從只有一房一機，到現在已有凹版教室、孔版教室、平版教室、凸版教室、造紙工坊、暗房與教學資源教室等共七間，每間教室備齊應有的機具，連腐蝕室都有室外的污水處理和廢氣處理器，是全國最完善最專業的版畫教室。從當初無此課程，到後來學生漏夜排隊選修，到校方不得不限制上修人數。臺藝大版畫中心不只是教學中心，更舉辦過很多全國版畫種子教師研習營、國際版畫交流展和國際版畫學術研討會等，2006 年以版畫中心為基地，創立全國第一所也是臺灣史上唯一的版畫藝術研究所，鐘有輝擔任所長一職，無數優秀版畫家從這裡學成畢業，長年以來，鐘有輝桃李遍佈全台。

兼課教畫，忙得不可開交，依然是無暇創作。

大學讀夜間部的原因，是因為不想教書，可是一個真實的現象讓鐘有輝下定決心入校專任教職，那就是電腦的興起使報社對美編人工排版依賴度驟降。起先電腦排版和人工排版同時進行，人工比較快，版面也比較好看；後來，人工快於電腦的比例降低了；再後來，跑不過電腦了。雖然有時人工版面確實比較美，但現實是，二十人的辦公室，數年間只剩五、六人！

草葉因緣 ∷

這是鐘有輝的故事。也是臺灣版畫家的故事。鐘有輝在教學過程中，造就了許多優秀的版畫家，自己也創作不斷。他的畫總給人一種豐贍多彩的感覺，讀他的畫，就興起一股舞動人生的熱情。

早期的畫他加入中國傳統元素總有一絲刻意造作的痕跡。後來赴日求學，海外孤身，自己內蘊的意識在冥想中浮出，畫風一改，題材集中，

Window　併用版、紙張　*75×110 cm / 1997*

自由飛翔　併用版、紙張　*56×74cm / 2009*

自我風格明確了。

　　有時，獨自對著窗外冥思，忽見窗格外的花草樹石，與直接面對的似有不同的視覺趣味，遂以併用版合成了一系列的「心窗」之作。畫家的心靈世界有時言語道斷，但「畫面會說話」，那種隱隱看世界，分明中又有隔離之感，或許就是當下自己與世界的關係，也是一時的心境，畫家在揮灑間悟出用心眼看世界的哲理。

　　回台後，工作之餘直接走向窗外，看到許多草葉凋零，繽紛滿地。本質熱情開朗的鐘有輝可沒有黛玉葬花的多愁善感，卻想著為凋零的落葉再創第二生命，於是一一撿拾回來，直接置於畫版上，一次次上版，那楓葉、榕樹葉、月橘、酢醬草⋯，甚至枝葉草梗都在畫幅中留駐永恆的身影，而顏彩層

層疊疊的立體透明，果真是油畫所不能及，誰說油畫是貴族，而版畫就只能是庶民呢？鐘有輝以版代畫，創造了精彩繽紛的草葉生命。

　　有時他以草葉繪出四季的替換，有時用草葉襯出人生大喜，有時又可以草葉寫出各類心情，不論是白色心情、玄色心情，你永遠看得到鐘有輝內蘊世界光燦的熱度。

　　有時看似一幅布滿草葉的版畫，鐘有輝卻告訴你：那是油畫。他把油畫與版畫結合創作，先以顏料旋成大氣流，然後上面又層層疊疊地印上草葉，那是風與自然的語言。有時，當草葉的形象完成了，大筆一揮，有的生命被玄黑的顏料遮蓋了，有的生命被扭轉了，那是一種氣魄，也是一種心情。

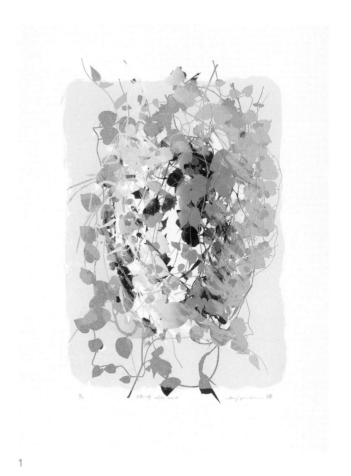

1

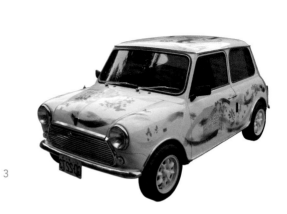

2

3

1. 白色心情　絹印、紙張　60×40 cm / 2000
2. 綠色心情　併用版、紙張　130×98.5 cm / 2002
3. 幸福逍遙車　（實體汽車彩繪）

不自意地，草葉變成了鐘有輝的創作符碼。他不僅在木版上創作，也在金屬版上繪印出草葉的強韌，更在壓克力版、玻璃版上留駐草葉透亮疊合的身影。靈感一起，生活也融入版畫中，他把車體也印繪紅藍相間的草葉，這獨一無二的「草葉版畫車」奔馳在街上，為版畫作了最鮮麗的宣言。

草葉是鐘有輝的符碼，而彩蝶是林雪卿的標記，二人共譜出草樹彩蝶的園圃全圖。隔了若干年，車上的色彩陳舊了，二人便合力重新再刷。車身不平，操作過程中二人得合作，從學生時代他們合作至今，只是當年彼此幫忙對方，仍是各自的作品，如今這車，除了鐘有輝的草葉，還加了林雪卿的三十隻蝴蝶，這是他們結縭三十週年的藝術福證——藝術同好的夫妻，路走得更精彩、更長遠啊！

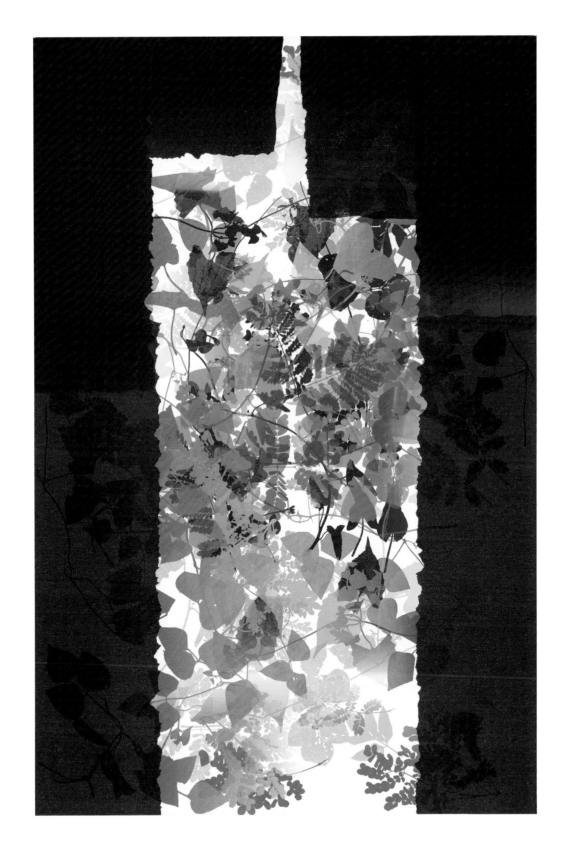

平安之輝煌騰達　絹印、紙張　*120×80 cm / 2009*

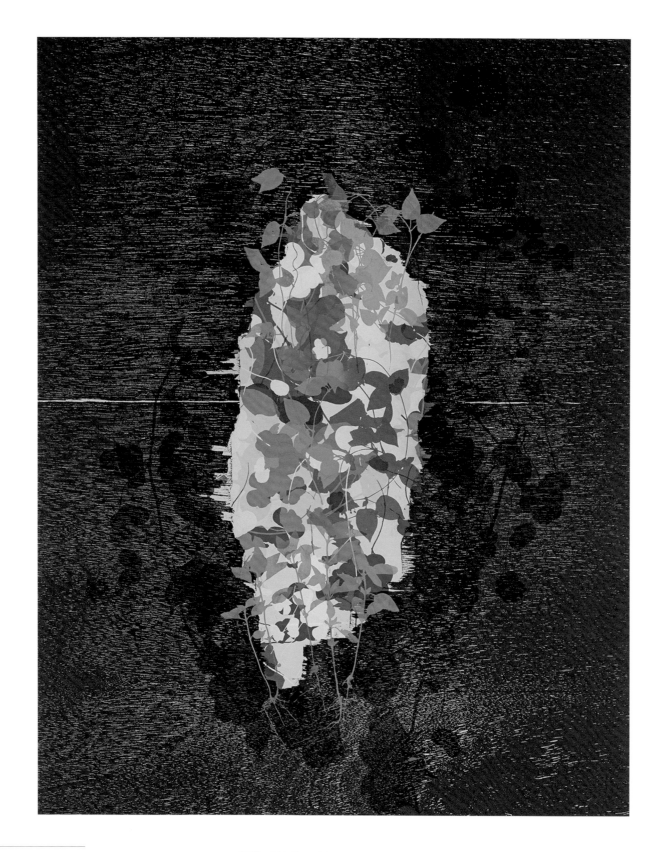

鐘有輝　　　　臺灣　併用版、紙張　*74×56 cm / 2011*

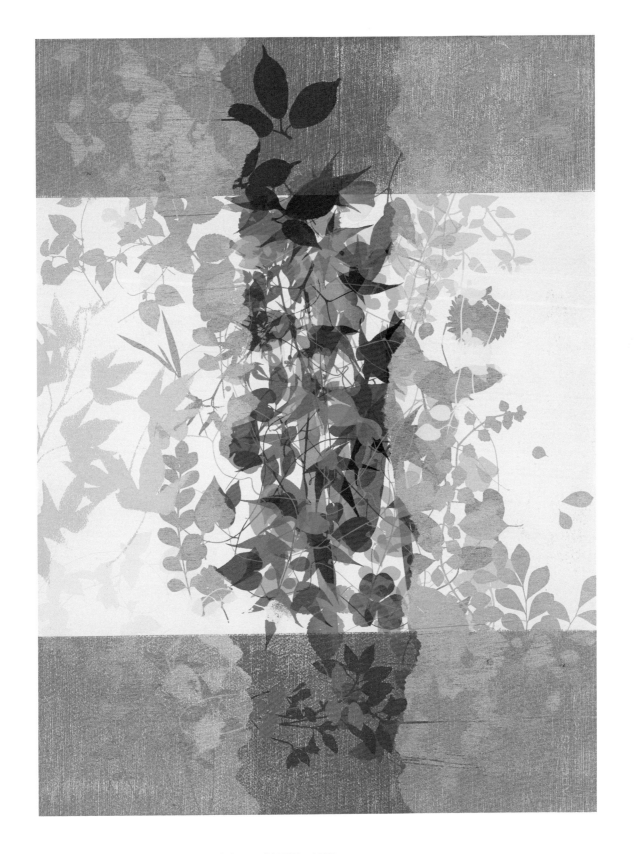

白色能量　併用版、紙張　*76×56.5 cm / 2013*

鐘有輝　紫色能量　併用版、紙張　*76×56.5 cm / 2013*

愛心動能　併用版、紙張　*105×75cm×3 / 2014*

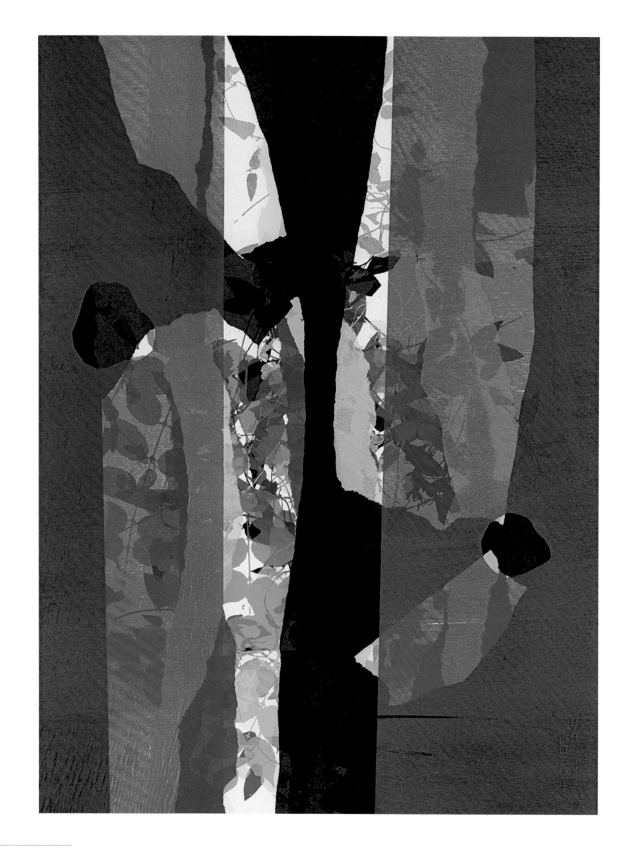

鐘有輝　　　藍色萬花筒　併用版、紙張　*76×56.5 cm / 2014*

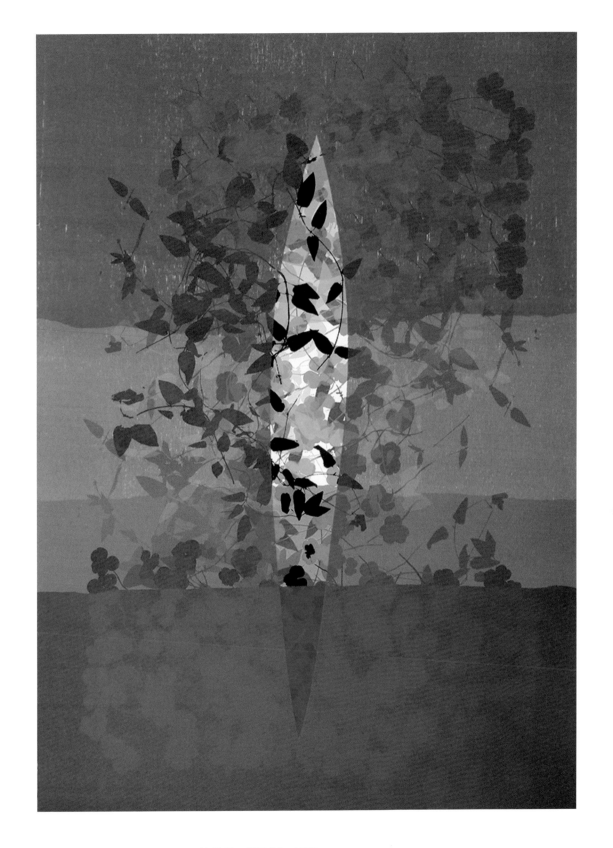

原始能量　併用版、紙張　*105.7×75.2 cm / 2015*

視覺中時間的流淌 ::

林雪卿用版畫思考

1981 年與鐘有輝共創 EA 創作空間

版畫因緣 ::

身為本書所介紹的唯一女性版畫家，林雪卿的畫風顯得恬靜而又充滿細膩哲思。

與鐘有輝才情相與頡頏，此椿版畫姻緣雖為藝壇佳話，卻也不可否認，林雪卿的許多機會被壓抑了。

在國內版畫界已成大老的賢伉儷，每回有比賽評審，或者交流活動，總因「你們家出一個人就行了」為由，而讓林雪卿退居後位。鐘有輝積極熱情，在版畫界猶如嫡長，領導群英十分恰當，唯早期因擔任多項評審，使得林雪卿不得參賽，失卻許多機會。鐘有輝也替她不平：「她真的委屈，其實她比我強，在學校她的表現一直比我好，她是每年領獎學金的。」惜才愛才及鶼鰈深情在在溢於言表。

就讀師大美術系時，他們是同班同學，沒有轟轟烈烈的戀愛過程，只因在「臺灣版畫之父」廖修平老師指點下，兩人都對版畫具極大熱情，而製畫過程中許多操作需要互相支援，共同的心靈語言使二人自然走成了一對，四十多年來一路相扶持，一起攀爬藝術巔峰，就如詩壇的羅門和蓉子、文壇的朱西寧和劉慕沙，各有自己的成就，又能彼此分享。

只是有的路，鐘有輝走得略早。廖修平一直不要學生囿於師承流派，所以積極鼓勵學生出國深造，一開眼界。林雪卿任教國中，工作安定，又有幼弱子女要照顧，所以由鐘有輝先赴日本筑波大學攻繪畫，一年後安頓妥切，林雪卿才帶著孩子們赴

夢蝶　絹印　*55×39.5cm / 1977*

日。林雪卿修學分、習語言，待兩年後正式入研究所時，鐘有輝已畢業返台任講師了。林雪卿學成回來卻因無缺額，只能從助教做起。步伐總陰錯陽差地比鐘有輝慢了幾年。時耶？命耶？不過林雪卿畢竟有實力有才華，也夠努力，她是臺灣第一個以版畫創作升等的教授，鐘有輝是第二個。

當然藝術成就並不在於能占到什麼位子，而是能保持創作心靈源泉的豐沛，且能流動不息。這一

點，伉儷二人一直互相激勵。「ＥＡ創作空間」不大，但足以供兩人作畫，彼此相互切磋觀摩，也能從對方的創作靈思中找到自己向前的步階，層層邁進，創作不息；而二人在上庠任教，版畫教學推廣上，也能互相支援，成了鐘有輝的學生，也一定是林雪卿的學生，同樣，林雪卿的學生，一定也有親炙鐘有輝的機會。教學與創作，二人相依相持，這樣的故事，即便置入古今中外，都是絕佳美談！

波動的紋路說光陰的故事 ::

對林雪卿而言，留日那段歲月，是讓她由一個國中美術老師進為藝術家、教授的關鍵。

入筑波大學最初想攻習繪畫，但因鐘有輝已入該系，當時的老師白木俊之認為「你家一個就夠了」，不再收她，乃轉而學習「構成」。所謂「構成」涵蓋領域極廣，基本設計、綜合造形、視覺傳達設計都是。林雪卿進入這個領域，但沒走入純設計的路，版畫創作的初心從未改變，學習設計只是激發她創作時投入更多元的技巧和觀念。

在筑波，創作和學習的路很孤獨，孤獨中，激盪自己尋繹出深沉的哲思、實驗出精確的技法。

有時為了製造一個光軌，她想方設法，在全暗的室內，把遮住各種燈源上的黑紙鑿出洞孔，讓光點自洞孔透出，但光不會走，需設計一些會讓光點

移動的裝置，或滑動相機來製造光軌。光軌中讀得出「時間的流淌」，這是孤獨中的體驗，也是後來的創作中一直不斷出現的元素。

以光軌來說時間，是直截了當，林雪卿更喜歡以年輪、木紋含蓄地表現時間。

許多版畫家喜歡木紋，作畫時利用油墨、油漆在木板上磨擦以留住木板原本的紋路，林雪卿卻是直接畫出木紋，以木紋為題材來呈現她的思考。她要的不只是木紋本身的歷史感，更用了那些直的、曲的線條顯示不同層次的流動感，或象徵水的流動，或暗示心靈的波動，不同的色澤映襯又可以解為水映天光，可以解為月映萬川。有時配上蝴蝶在波動的板紋上蹁躚飛去的影像，只有輪廓而無身體的重量，那不正是莊周夢蝶的逍遙？是耶？非耶？林雪卿所要說的似乎又不止是木紋和蝶舞而已，當成組的作品並列，你看到了蝴蝶飛舞的軌跡變換，時間的流淌又在畫版上留下了註記。

蝴蝶本身就有時光的記憶，蟲蛹化為蝴蝶是最令人驚詫的生命傑作，而木紋年輪的本身也註記了歲月。林雪卿製出了千百種的木紋版底，有的本身就是光陰的故事，有的則作為背景來訴說化蝶、月影的意象，也有的以羽毛的飄動呈現風的軌跡。禪宗故事中風吹幡動究為風動或幡動是一有名的公案，林雪卿「風中的記憶」四聯作中，含蓄地寫出了有形的飄動，羽毛在水波木紋上也寫出了風的痕跡、心眼目光的追隨流動。羽毛在飄就是風在飄，看到風飄動的軌跡就看到自己的心在飄動。

生之源　併用版　*54×37cm / 2006*

左：憶　併用版　*105×75cm / 1992*
右：蟬蛻　併用版　*105×75cm / 1995*

有時林雪卿更結合了多元技巧來抒寫時間。

　　她以相機錄了同一個天空的二十四小時變化，複合了照像製版的同時，題為「漫遊」的二十四張圖中加進了許多現代的「數字詞」，5201314，775885，是思緒在憑虛御風中飛揚？抑或「斯時也，而有斯感斯情」？

　　此外，利用電腦輔助製畫更是林雪卿獨特的創作形式。她把平面地圖在電腦中圜成圓形地球，在白日光照中山川大地凹凸成形，在夜幕中只見陸地光點，兩相對照，自然與人文的對比出現了，日間的明暗亮度與環境親近太陽的程度成正比，而夜晚陸地的明暗與文明發展恰也成正比：東方明珠的香港、文明古城的北京、臺灣西岸的光帶，都是文明的驕傲。而背景的波紋，是宇宙的無垠無盡？還

是星系間無形的軌道？底色的調配是日升月恆的循環？或只是作者的心情顏色？

　　一組組對舉的畫面，都用木板的波紋說光陰的故事，和林雪卿內蘊深刻的體驗。

以版代畫，以畫宣言 ::

　　小說家以情節表達思想，不止是說故事而已。音樂家以聲音表達對世界的接受度，又何止是娛興！藝術家以書畫表現情懷，更以畫面表達了意識思維。

　　林雪卿的畫中，充滿著象徵隱喻和自我意識的覺醒。

蝶化　併用版　*105×75cm / 1995*

　林雪卿　　　　左：逍遙 I　　右：逍遙 II　併用版　*105×75cm / 1999*

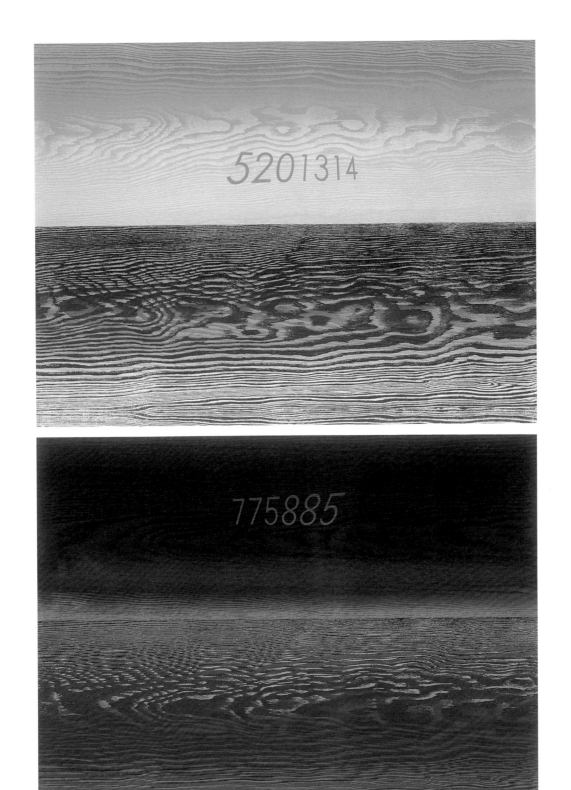

上：5201314　下：775885　併用版　*75×105cm / 2002*

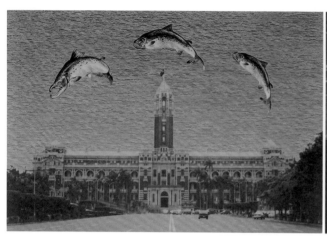

晝與夜 | 平版　88×63cm / 1999

《莊子‧逍遙遊》中，敘述北冥之鯤，化而為鵬，「大翼垂空九萬里，背負青天圖南冥」。南華經的精神盡在於斯。而林雪卿的「鯤化」，那擁擠在地表海洋中的魚，哪一隻有「出游從容，是魚之樂」的逍遙？化而為鵬，搏扶搖而上，飛向無垠的蒼穹，那氣魄何止是「天地一沙鷗」可擬！只是，展翅的鯤鵬，似乎並未有「鵬程萬里」的昂揚喜悅，反而流露出一種繾綣躊躇，是化生不全的猶疑？抑或正獨自忍受著脫胎換骨的孤寂痛楚？畫家想說的無法落於言詮，因為「意翻空而易奇，言徵實而難巧」《文心雕龍‧神思》，那畫面中翻空奇巧的意象，如何解說是人言言殊，觀者只從畫面中感受到作者不與世俗爭一窪之水的孤絕，和意欲乘雲御氣「遊乎四海之外」的心境。

林雪卿以畫說話，以畫思考，也以畫批判！但一如她的性情，所有的批判含蓄溫婉，不著痕跡。

「晝夜」一作仍以其慣用的「對舉」，平版製作中更添加了多元技法，以手繪的鮭魚、氣象圖版、PS平版，共同拼貼組成晝夜對舉的形象。總

統府，這個代表斯民斯土的建物，日間看得到的寧靜中，洄游魚騰躍出回歸的渴望；夜間慶祝國慶的燈飾，正散著華麗的光彩，然而昇平歡騰的景象中卻隱伏著危機，上空兩團結實的暴風雲團互相拉扯，將襲捲而來，這短暫的華麗將被摧殘成何等模樣？明裡是回歸，回歸本土傳統價值，暗裡卻是將文化的、經濟的、道德的版圖，拉扯得四散五裂？藝術家不說理，卻以無聲的批判發人猛醒。

此類作品跨度極大，不同的媒材交叉使用，新時代的科技、電腦處理畫面的靈活運用，都讓林雪卿創作時有著超然物外的自由表達。而其內涵表現平和、靜謐、從容，虛虛實實的敘述中，注入了諸多象徵隱喻，使得整幅畫猶如一首詩。即便是最傳統的「蝶戀花系列」，那色彩，近乎鐘有輝草葉的繽紛，然而不同的是，林雪卿的花叢中一定有蝴蝶，那是她自己最愛的代表符碼，生命中最神祕的變化，林雪卿從一名繪畫愛好者，到如今成為臺灣知名版畫藝術家，那如蝴蝶般美麗的蹁躚姿態中，曾有多少的辛苦沉潛，多少的冥思淬煉，那些全是光陰的故事！

逍遙遊　併用版　*55×37cm / 2005*

林雪卿　　　　　　　　　　　　　鯤化　併用版　*75×56cm / 1999*

蝶戀花 I 綜合媒材、木板 30×22.5cm / 2002

林雪卿　　　　　俯仰之間──怡然　併用版　*75×105cm / 2010*

俯仰之間──心瀾　併用版　75×105cm / 2013

走過見山還是山的境界 ::
楊明迭跨媒材的版畫創作

「千彩絹印中心」擁有全國最大的完善設備，1983 年楊明迭因緣際會接下負責人的棒子，既以之為全國商家服務，也在此創作。除了絹印器材，工作室也有雕塑機具、製臘機具、玻璃燒窯、紙漿機，可以全方位處理版畫及其延伸創作時所需的操作。「千彩絹印中心」曾在商界創造了輝煌的歷史，年出口量以多少「貨櫃」計量，那是臺灣經濟蓬勃的象徵。隨著景氣變動，也隨著楊明迭自我創作的渴望，「千彩」如今並不積極開發新業務，但創作不斷，跨領域的立體思維，也在版畫界創造了不俗的成績。

楊明迭是版畫家？早時這麼說或許是的，但如今，你必須說他是藝術家，版畫只是他藝術創作的媒介。紙張、玻璃、鐵板，都可以成為他藝術的載體。楊明迭創作形態已超越了版畫的概念。

理想與現實照應周全 ::

和版畫結緣，是因為在藝專（今台藝大）就讀美工科時，常隨著一群學長打工學習，所謂打工，就是學長趕製絹印作品，需要人力支援時，低年級的新鮮人就跟著漏夜幫忙。小跟班忙得開心，學得高興，薰染有時，也長不少見識。

學長常帶著小學弟到處開眼界，李朝宗學長引他進自己主持的「千彩絹印中心」，覺得孺子可教而另眼相看。退伍時，李朝宗因移民，急邀他接手工作室的經營，正因其處事有度、才藝出眾而得到肯定。

感覺上楊明迭真正好命不過，甫一畢業就有個公司可以經營，一方面生計無虞，一方面為藝術家

印製版畫，因而結識前來工作室作版畫的「臺灣版畫之父」廖修平，受其鼓勵而投入創作，參加第十屆全國美展乃一舉獲得首獎。之後經廖修平老師推薦，加入「十青版畫會」與同道切磋，創作也從未停歇。理想與現實都能照應周全，從不衝突。

然而，都會區忙碌的生活，對於自小生長於台南、看慣了水田花草的楊明迭而言，實在有諸多不適應，便把整個工作室遷至故鄉台南。可是離開了大台北都會區，不是犧牲許多創造業務的好機會嗎？

「那最好。」他說：當老闆賺錢從來不是他的夢想。經營工作室已逾三十餘年，他幾乎很少去拜訪客戶，也很少參與削價競爭的職場遊戲。意外地當上了老闆，讓自己得到不錯的經濟條件，也讓自己的絹印工夫磨練到精熟無比。隨著工作量的擴大，繁瑣的業務已無須親力親為，員工和家人足以堪任，楊明迭遂專力創作。

為自我突破而奔赴天涯 ::

年屆不惑，楊明迭感受到自己的不足了。以外人來看，楊明迭是重量級的版畫創作者。論創作力，當年以一幅〈虛與實 no.2〉絹印版畫獲獎，讓許多藝術家驚服。後來「虛與實」的系列作品，和「痕跡」系列，都表達了類似的創作符碼：那大小虛實錯置的版塊，似俯瞰的大地，那朦朧混沌的黑影，又似仰看的天文，許多連綿的碎塊，似地表的島嶼又似天光雲影，空間虛實相與輻射的意味，寫出他那廣闊又幽深的內涵。

然而，藝術之所以為藝術，在其表現方式之不

凡，若一直在單一面相中重覆同樣的形式、媒材，那麼再不凡的東西也就平凡了。楊明迭隱隱感受到自己某種幽微的意象意欲呈現，或許該嘗試不同的表現形式，才能更精準地反映自己的內在意蘊。為求自我突破，他放下了工作，奔向世界藝術中心的大都市──紐約，去尋找一個新的答案。

有時候「超以象外」，方能「得其環中」。學書法的人深植字外功夫方能使線條更有內涵，學科學的人要具足藝術想像才更有新思維開發的可能性。楊明迭入紐約州立大學第一年主修版畫，第二年有了這層領悟，轉而入雕塑研究所，並入坊間各個版畫工作室、紙漿工作室、玻璃工作室、金屬鍛造工作室、蠟畫工作室等觀摩學習，開拓三度空間的立體思維。

赴美前很多親友問：「年紀這麼大了，你去美國做什麼？」鮮少人懂得他內心對藝術「突破」的渴望，多以為他進修一年半載就返回，他卻整整待了四年，修學位、開個展、尋繹自己的藝術定位，直到再多待一天就是違法居留的臨界日才打道回府。

赴美時，他輕裝簡從，以兩只皮箱遠赴天涯；回程時，一整個貨櫃，滿載雕塑機具、製臘機具、玻璃燒窯、紙漿機而歸。赴美前他以版代畫，而如今，他準備以雕塑代版、以琉璃代版、以燒窯代版。總之，他用了四年的時間學了二十年的功夫，骨子裡他仍是個版畫家，形式上卻已遠遠跳脫版畫的框架，為版畫找尋了更多元的載體，他出了一個非常亮人眼目的點子：融版與窯、版與雕塑、版與裝置藝術於一爐，他有強烈的企圖心，要讓版畫不再是繪畫界的「次等公民」。

於是，他的創作有了不一樣的風貌。一系列

的〈葉〉與〈碎形〉，不但是立體思維，而且原本虛實版圖影象重新詮釋在有弧度的紙版上，以絹印併貼、紙漿、玻璃的合成體呈現，引來多人好奇探問：「怎麼辦到的？」當然，只有絹印才能辦到，絹印能與任何物件合體的特性，讓他原本精熟的技藝，與新學的各類媒材製作配套，形成新的機緣合成，那是經無數次的實驗和構思而來，楊明迭在創作形式跨度上作了重大突破。然而他更想表達的不是形式的新穎獨特，而是心象：那大地版圖、心靈版圖在一葉片中呈現，大地的航向、心靈的航向不過是「縱一葦之所如，凌萬頃之茫然」，浩渺無極，不知其所止。而碎形中，版圖裂片就像磁碗碎裂一般，再難縫合，虛實間，心靈地圖可能縫合嗎？

平凡的紙張，楊明迭玩出了許多可能性，也提升了表達他內在心靈圖像的精準度。

他的立體思維也直接在實景中呈現。三十塊版畫以透明載體轉接浮印於地板，與懸吊空中的玻璃〈碎形〉相與呼應，是非常別致的「裝置藝術」，但他真正的目的，是要把內心一直想表達的「虛實相生」的理念更透徹地深化。

虛實之間最能相互轉化的莫過於水，而水的透明與玻璃的透明質感間如何互相詮釋？當牆壁漏水時，滲漏的水經過了櫃子，挾帶著蝕木後的暗黃，表面張力與地面的傾斜度，使浮在磁磚地板上的水，形成各種形狀和不同層次的顏色。生活中它很惱人，藝術之眼去看，很美、很真實。當玻璃燒到攝氏六百二十度時玻璃表面會熔掉，若控溫在六百度將熔而未熔時，恰能詮釋出這種滲水漏痕。

技術往往是創作的前緣，如果把版畫影象加入玻璃的中層，那又需精準的切割，燒熔時又得達完

葉 NO1　絹版　*70×100cm / 1993*

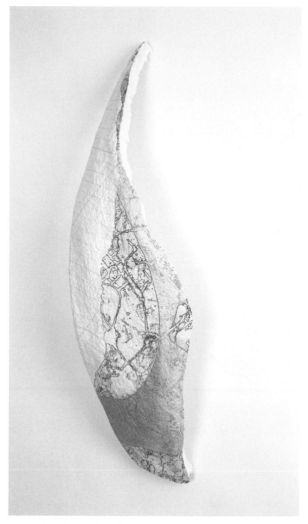

碎型 NO35　紙漿、腊　*7×23×18cm / 1999*

全無氣泡的程度，製作過程中要「絕對控制」，非有完整精確的技藝養成無法達成。當我們看到楊明迭先時虛實的天文地景版圖，在弧形紙漿、在玻璃表面上再延伸呈現，不免驚愕地讚嘆：楊明迭二十歲的絹印技術、三十歲的心靈版圖、四十歲的新開發的媒材技藝，竟有如此完美的結合！

除了弧形紙漿、玻璃，楊明迭也以「水衣」為題，作了金屬鍛造與版畫結合的創作方式。

水若從窗外流入室內，會是何種景況？他在落地窗上動工，封去所需實窗以外的部分，表現從實景窗外傾斜滲水的景象，鐵的「剛」與紙的「柔」竟共創了水的質感！

至於那七塊八十公分見方的玻璃水跡，源自某次等待上課時，一抬眼望見遮雨棚上將乾未乾的水痕而觸動靈感，所以每片玻璃都是凌空吊掛，西式的技藝，卻帶著濃濃東方飄動的禪意。

玻璃製品有時須以石膏模版翻製，帶著更強的工藝性。然而楊明迭的作品畢竟不是工藝，他從立體創作中挾帶了平面創作，在平面創作中又尋找立體創作的可能性，各類媒材在手中運用，不斷融合、轉換，在創作意念上又超越了媒材的限制，較之早期的創作，如今他的作品更具豐富多元的思考。

觀察楊明迭的創作，始終有一種透明、交疊的視角，虛與實的互滲、仰觀與俯察的互文、生命走過的「痕跡」與回憶影象的互疊，甚至玻璃材質與水痕的相與詮釋…，都帶著相當透明的創作視角。

雖然他創作媒材的突破引來驚豔的目光，然而，畢竟版畫是畫，不是工藝，太多的技術恐怕壓垮了創作本質，猶如一首歌，太多花腔技巧，反而減了音樂本身動人的力量，楊明迭深知這一點，所以每作一系列創作前，總會先返回簡單的平面版畫，經過「見山不是山，見水不是水」的歷程後，又回到「見山還是山，見水還是水」的境界。當這些版畫在玻璃體、曲形鐵、弧形紙上呈現時，無人不說楊明迭是版畫家、是藝術家、是美學家！

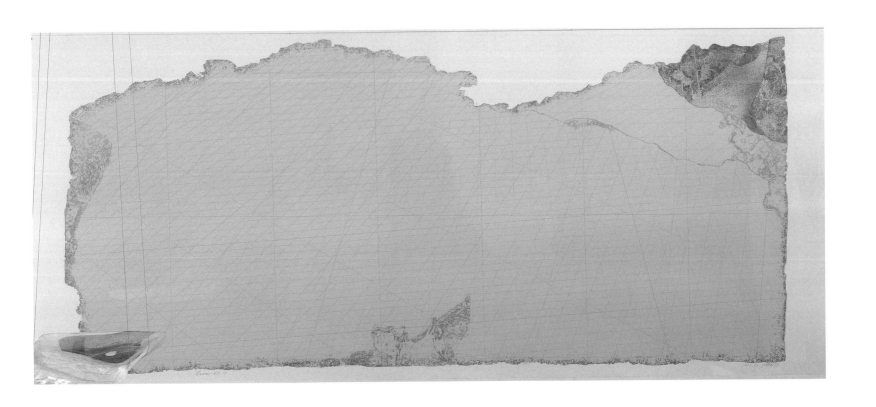

碎形 NO25　玻璃鐵線版畫　*80×210×250cm / 1998*

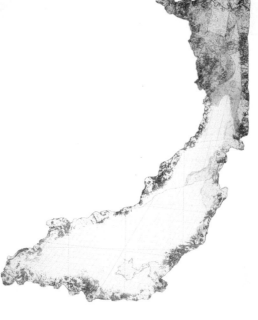

1

2

3

1. 碎型 NO3　絹版　*100×80cm / 1996*
2. 碎形 NO45　木、玻璃　*60×300×25cm / 1999*
3. 碎型 NO42　玻璃、紙漿、鐵線　*60×30×200cm / 1999*

楊明迭

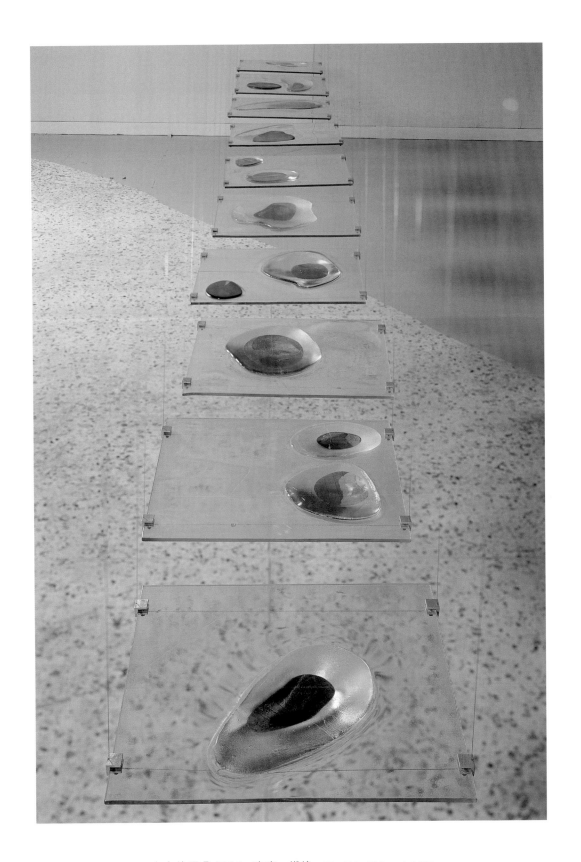

水中的雲朵 NO1　玻璃、鐵線　*50×600×200cm / 2003*

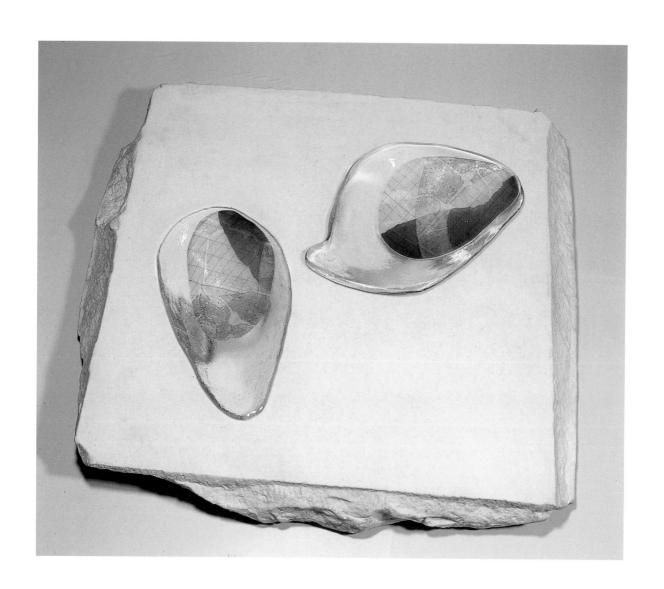

楊明迭　　　水中的雲朵 NO9　玻璃、樹脂　*80×80×12cm / 2004*

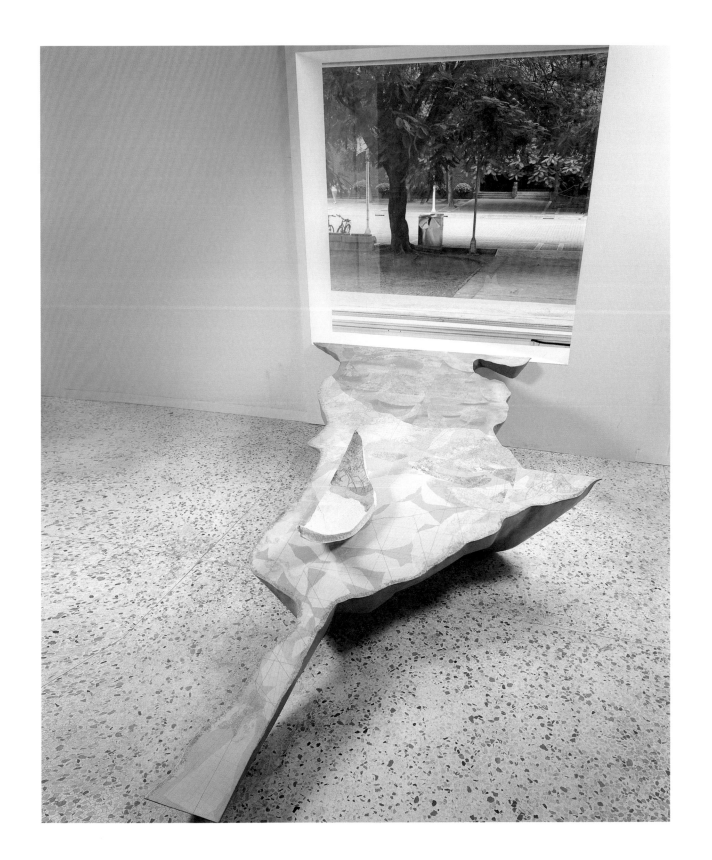

水中的雲朵 NO6　紙漿、金屬、版畫　*300×200×220cm / 2003*

楊明迭　　　　　　　　　　　　水衣 NO13　絹版　*100×80cm / 2008*

左：水衣 NO14　　右： 水衣 NO15　絹版　*80×100cm / 2008*

楊明迭 草衣 NO11-1 絹版 *103×140cm / 2010*

草衣 NO5（局部） 絹版 *103×85cm / 2010*

插角山溪間的光與影 ::
黃世團從自然中掇拾創作元素

「黃世團版畫工作室」成立於 1985 年，座落於三峽大板根山腳下。

除了個人每日閒看風月，聆聽鳥鳴溪聲，滌除萬慮之外，閒暇之餘進行素描、版畫、油畫創作，並邀同好就個人創作心得分享，增進友誼，累積創作能量及經驗。

輸在起跑點，贏在終點的人生 ::

座落在三峽名勝的大板根，黃世團的工作室有著令人羨慕的自然景觀。

當年決定要在此處設工作室時，親友並不看好，因為前後既無通路，周圍亦無人煙，只有荒烟蔓草和廢墟般斷瓦危牆的鄰舍。黃世團花了半年時間，一個人以輕機具，一鏟一鏟地開出通道。如今，不但人可以走，車也可以通，蜿蜒的小徑旁栽滿了青楓、破布子、臺灣百合、海棠、肉桂、肥皂樹、李花、波羅蜜…，不時有藍鵲、喜鵲、竹雞棲息，野兔、彌猴常來當不速之客，蜻蜓、蛺蝶、螢火蟲更為花徑妝點了動態的景致。即使坐在室內，亦可近聽大豹溪水聲潺潺，遠觀漫山油桐、氤氳山嵐和雁陣飛掠。

花徑時時緣客掃，蓬門永遠為君開——此地成了畫友、鄰人歡聚之地。許多友人不可思議問道：「你怎麼辦到的？」

黃世團就有那麼強烈的生命力，總能出人意表地從崎嶇窄路中，衝出一條陽關大道，就像他的生命。

自小不愛唸書，也不擅唸書，在烽火金門讀書

故鄉金門　紙版　*81×57cm / 2004*

時，中學留級了兩次，父親都快對他絕望了，可是樂觀的他總能在困頓中看到希望。他說留級兩次的好處是同學多、朋友多、進步空間也多。他要到臺灣重新尋找學習發展的契機，父親一則疑惑他的能力，一則也捨不得他遠行，竟三天三夜不食不眠想阻止他，但他意志堅定，雖然並不確定到臺灣能做什麼，而後事實證明，他的堅定選擇，不但使自己成了知名藝術家，也取得了博士學位，任教上庠，成為金門之光。

黃世團輸在起跑點，卻贏得全部的人生。

帶著他步步向前的拉力與推力 ::

美濃高中畢業，入了臺師大美術系，就遇上了生命中最重要的貴人——廖修平老師。

經濟的困頓有廖老師資助——在老師的工作室工讀，賺取每個月的生活費；學習過程中有廖老師點撥，常常老師拿兩張畫問他：「那張好？是入世的好還是出世的好？是具象的好還是抽象的好？」不論給什麼答案，老師都給予肯定，並以此方式教他讀懂畫中的內涵，和作畫的價值，更重要的是奠定他的信心。

廖修平對學生的好，讓每個親炙門下的學生都銘感於心。黃世團由於曾在廖修平工作室工讀，有更多機會見到老師的真性情和熱心腸。有時與老師談畫，聊著聊著老師就搭著他的肩背，親近有如家人。他說：老師在日本開展視野，在法國找到定位，在美國尋得舞臺，一路走來師生一直魚雁往返，這是讓他在藝術追求道上不斷提升的拉力與推力。有時廖修平寄來楓葉一片，有時抒寫滿紙感懷，他看到老師最感性的一面；有時信中談到反傳統、反自我的內在精神力，也讓他感知老師叛逆的另一面。長年以來，老師就是他的典範標竿，也是他不斷自我超越的力量。

待自己當了老師之後，體會到教學相長的道理，便以同樣的精神鼓勵學生。他指導學生，畫畫應以實際生活體驗為基礎，以創造聯想空間，與欣賞者產生共鳴。他常以一個物件的形，指導學生去聯想：初為稻田，然後蝴蝶，然後古厝…，不斷以點、線、面的多重交織中，去做「意象」的探險與發明，和學生分享觸發創意思考的過程與轉折。所

以他的每一件作品都宛若一幕奇異的心靈風景，其造形、色彩、空間的堆疊變化，充滿了精神性思惟的軌跡。此不僅是廖老師的啟發，也是自我的創作發想，更是教學相長的成果。

他說人生有許多的拉力和推力，帶著他步步向前。每一個階段即使是憂患，也能激勵出極大的創造力。

色彩光影的意象 ::

黃世團的作品有著強烈的空間穿透力，創作時他以色彩來造形，詮釋主題與背景的關係，用彩度的高低來區分遠近的距離，用明度的高低來顯示上下的空間，用色相的應用來關連整體的調和。那些明度彩度參差的色調，讀之令人喜悅，但那是什麼造形？為什麼那幅喚作〈日出〉？為什麼那幅稱為〈衝激〉？不得而知！因為那是一種「意象」，是什麼具形，不重要。

「意象」一詞在文學中，指以客觀具象物事呈現主觀抽象的情理。繪畫本身是視覺的載體，繪製之形若是具象物，其情理表達，創作者已明白表述，若為抽象畫，那麼其間的理解，就與觀者形成微妙的互動關係。一個標題，或許是創作當下的感知心象，或許是創作者要觀眾再去聯想感受的題目。黃世團遠赴福建師範大學攻讀博士時，就以「版畫中的文學意象」為題，對此他深有探觸，特別是明代的版畫，呈現了整個社會如急管繁絃般熱烈繁盛的商業、藝術文化，翻刻的章回小說中，版畫更與文字共同敘寫了豐富的人生百態。黃世團跨過繪畫與文學的領域，在二者互文中，更能緊扣每

開拓 併合版 *55×77cm / 1993*

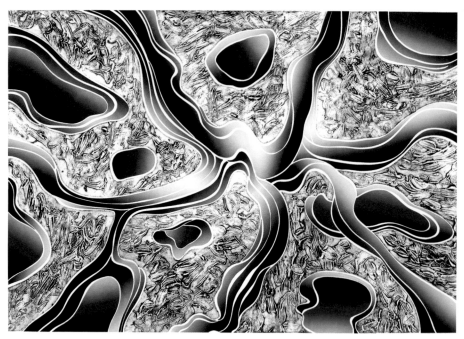

彩路　併合版　*55×77cm / 1989*

個形象與意象間的連動性。

　　黃世團謹慎下著每一標題，觀者一幌眼之間的觀看，就是創作者內在心象秩序最嚴謹的闡釋。在他的工作室中，壁上書寫著大大的「黃世團意象創作」字樣，他的畫看似只是色塊的疊合，實則全取諸自然，座落此山徑溪邊，從室內朝外望去，蒼蒼翠微，花團錦簇，何處不是可以呈現意象的色彩？

　　除了以色彩表意，他更以光影表達心象，那些反光、向光、背光的交錯，表達出非常豐富的空間感。插角的森林，「日出而林霏開，雲歸而巖穴暝，晦明變化者，山間之朝暮也。」而四時之景不同，光影變化萬千，何處不是可以掇拾作畫的題材？

　　色塊與光影的疊合，紙凹版成了他最佳表現工具，一張平凡的紙版，經過一次次的切割琢磨，一道道的套色印製，最終完成了他的「意象」！有時

他也運用鐵版，鄰人丟棄的鏽鐵，重新處理，竟成為創作的媒材。冷調性的鐵版，與暖調性的紙版，形成一種不可思議的組合。這種化腐朽為神奇的魔力，大約就是藝術令人悠遊忘返之所在吧！

　　版畫藝術家，都有著要讓版畫擺脫「次等」、「邊緣」地位的企圖心，所以每個藝術家都在尋找新的媒材、新的表達方式、新的題材，也因版畫本身的媒材本就可以無限開發，所以也有著極大的可能性和未來性。黃世團不想受商業指使，也不想被學院派綑綁，他不斷尋求新的版型、新的題材，數十年來的創作生涯，除了學生時代有那麼一點小小的「憂患」外，他不斷往前邁進，問：「你如今已到達你想要的境地了嗎？」他說：「人生不必完美到事事到位，未到位時，心懷夢想，到位時，平常心居之。」在大豹溪與插角山之間，黃世團在乎的是人間四月天的油桐花是否準時報到？火紅的十月天青楓是否依時彩妝？至於藝術成果，盡其在我便是。

灑影 併合版 55×77cm / 1993

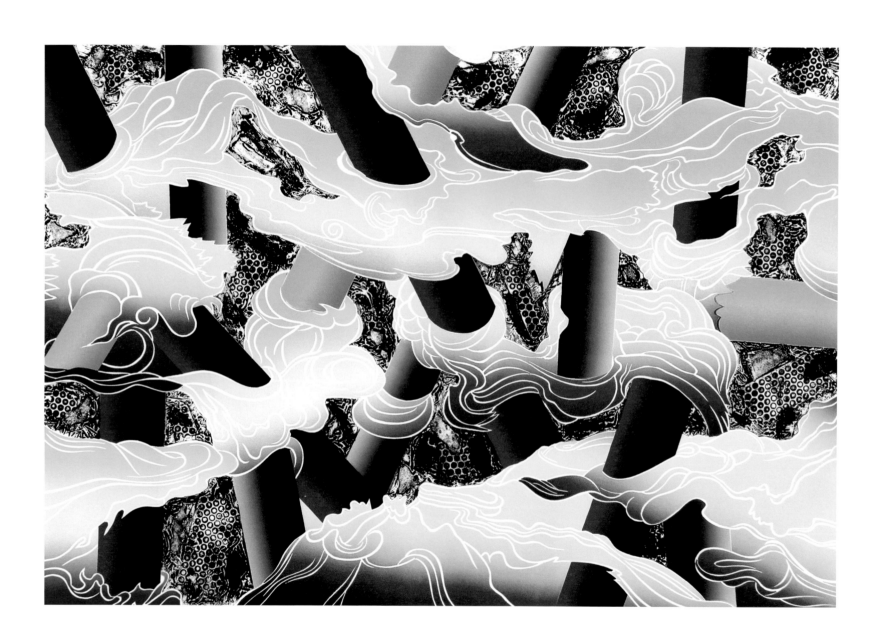

黃世團 　　　　　　　　得發　併合版　*55×77cm / 1991*

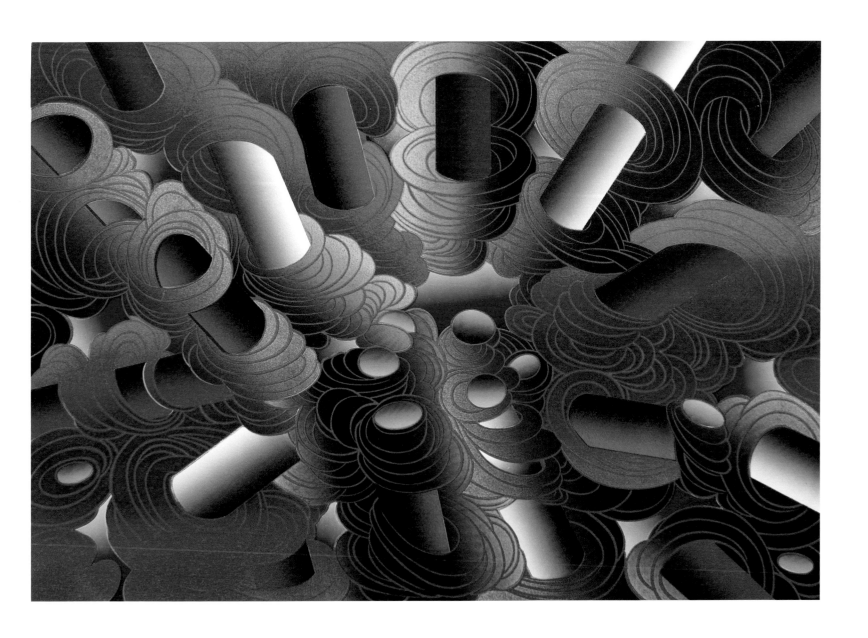

日出　紙版　*55×77cm / 1991*

黃世團 真誠之爐　紙版　*77×55cm / 1997*

心意　紙版　*55×77cm / 1997*

094　　　黃世團　　　　　　　　　　重新出發　併合版　*64×85cm / 1999*

金雞起飛　紙版　*52×40cm / 2005*

自我擁抱的詩情::
陳華俊在火盒子裡燃燒

「火盒子版畫工房」成立於 1990 年，其宗旨之一在於紀念一段青春輕狂的年輕創作歲月，最初在此創作的大男孩，如今逝者已矣，轉向油畫發展者亦已星散，只有陳華俊堅持留在版畫界、留在「火盒子」。

「火盒子」提供專業的版畫製作場所、舉辦版畫相關課程、推動版畫創作人員之交流，並可協助藝術家專業版畫製作、技術代工與版畫印製相關事項諮詢服務，以促進版畫教育之社會推廣為目標。

第一代火盒子的故事 ::

　　1990 年文化大學美術系四位四年級的學生買了一部版畫壓印機與暖盤箱，在山上合租了一間老舊三合院作為工作室。這四個大男孩分別是——蔡宏達、顧何忠、張堂鏵，和陳華俊。

　　大三修了一年版畫課，初次接觸版畫世界，四個人創作的欲望熱烈如火，就像包在盒子中的烈火，盼望有一天燃起，讓世人看到他們美麗的火焰。四人在傳統的磚屋、古舊的風味、以及菸、酒、咖啡與暗黃燈泡刺激下創作，把租來的三合院命名為「火盒子版畫工房」，山上人家丟棄的家具桌椅櫥櫃，他們撿回二度使用，衣櫥變桌子，玻璃窗變調墨檯，開心布置出一個浪漫的藝術之家，在此創作、聊天、談理想、打麻將⋯，四個大男孩心很熱，友情很真。

　　為了延續版畫創作的手感，陳華俊選擇延畢一年，全心創作，畢業前在學校舉辦了歷屆以來第一次版畫個展，他真的想讓「火盒子」的烈焰被看見。
　　然而成員們在畢業之後陸續奔向他途，當兵的當兵，出國的出國，只剩蔡宏達留在原地繼續創

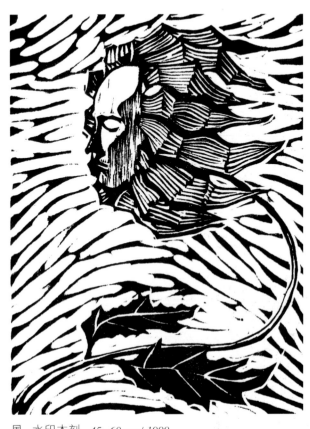

風　水印木刻　*45×60 cm / 1999*

作，「四人幫」的歲月結束了。

　　退伍後的陳華俊，在華岡藝校教版畫課，也曾返鄉教學。獨守火盒子的蔡宏達要他接手泰北中學美術班的課，因為蔡宏達病了。

　　蔡宏達，是個天才早夭、令人嘆惋的版畫明星，留心版畫界的人對這個名字必不陌生。他出生三天就被判定患有先天遺傳性血友病，必須長期施打凝血藥物，十八歲那年注射了美國進口血清而染上愛滋。愈是有不可言說的壓抑，他創作的能量就

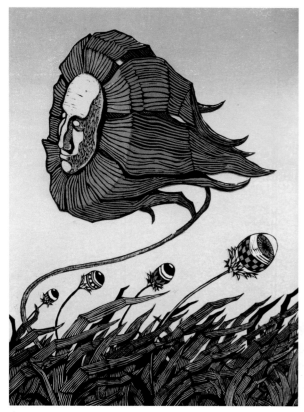

寧靜的風　水印木刻套色　*45×60 cm / 1999*　　　　　和自己擁抱的人　水印木刻套色　*30×44 cm / 2000*

愈強。有時一群男孩打完麻將倒頭就睡，他卻很
「猛」地熬夜作畫，彷彿贖罪似的，為自己浪費
生命而畫，為追回虛擲的時間而畫，不眠不休。
那畫面，陳華俊一直深印心頭。二十九歲英年，
蔡宏達過世了，蔡爸爸對這個孩子有太多的不捨，
他買回了所有蔡宏達曾賣出的作品，辦了一次紀
念展。

　　「過了這家村，終將離開這家店」。陳華俊
新添壓印機，把舊機賣給了一個學弟，彷彿宣告
火盒子的四人幫真正的離散！其他二人改攻油
畫，只剩陳華俊繼續在版畫園地耕耘。多年後，
在復興高中美術班教課時，陳華俊一眼認出在版
畫教室中的壓印機，竟是曾伴隨他們輕狂歲月的
創作夥伴，如何輾轉至此相會？原來幾經易手，

壓印機被後二代的學弟捐贈給復興美術班，陳華
俊彷彿「他鄉遇故知」般地狂喜！

再度打開火盒子 ::

　　人生苦短，生命無常，應將生命投入理想中盡情
燃燒才是！1998 年 4 月士林「火盒子版畫工房」重新
開張，陳華俊說：「蔡宏達在，火盒子在，我也在。」

　　開幕時，很多同道前來祝賀，版畫前輩周孟德
調侃地說：「恭喜，版畫界又多了一名烈士！」這
句話長久以來一直銘刻於陳華俊的心底深處，令他
一則惶恐，一則平添幾許英雄情懷。

私謐之井　凹版細點腐蝕　*30×40 cm / 2003*

私謐之井──戀人　凹版細點腐蝕　*12×20 cm / 2004*

開工作室的初衷是為自己找尋創作空間、為藝術家提供創作服務，但這個理想終不易實現。殘酷的現實彷彿睥睨著告訴他：「你作夢！」

此刻已不是只為理想而活的輕狂年代了，若不改型，恐難維持，轉型為才藝教室吧！找來張堂鏞教授油畫。可是即便向現實妥協了，狀況仍未見改善，有五六年的時間，工作室只有三四個學生，為了節省經費，每天甚至睡在工作室的桌子，慘淡經營的歲月要撐多久？他不禁想起「烈士」二字，可是他仍自我鼓勵：「撐住啊！」因為「火盒子一定要被看見」。

也好，學生不多，時間多，除了創作外，餘閒再入北藝大研究所進修。當學生是幸福的，陳華俊在北藝大親炙於大師廖修平門下，這是個大好機緣。之前廖修平的書《版畫藝術》一直是他探索版畫時「無聲的老師」，而今真正見到大師的風範，那種不計利益、為藝術而堅持奉獻的精神，以及豐富的版畫

知識與閱歷，深深感染他、鼓舞他。老師說：「沒人逼你作版畫，你如果不喜歡，大可以不要做，但是你既然留下來了，就不應該有怨言。」受到感召，他不再抱怨，也不再是「撐住」工作室，而是快樂地創作於斯，俯仰於斯。

心境轉變了，竟然危機也成了轉機──全國學生美展開始把版畫列為獨立的考核項目，為了爭取更好的入學成績，不少學生到工作室來學習。版畫剛獨立出來，學生也容易取得相對較多的機會，得了獎就有了口碑──學生逐漸多了。連同工作室教學、在校兼課，雖然收支只能維持平衡，但火盒子終於擺脫了「慘淡經營」的困境，稍微露出了曙光。

火盒子的故事讓我們看到藝術家的艱難，當藝術家，先得要當藝術教育工作者才能存活啊！

火盒子的故事也讓我們看到一孤獨、纖細的藝術心靈。陳華俊說：「儘管藝術是條孤獨的道路，然而前行者並不寂寞，因為路上處處充滿驚奇；或是山窮水盡後的柳暗花明，或是寒冬夜裡忍不住的春天。在追尋的過程中，藝術真理便被實踐了，至於是否走到終點，已不是重點，即便埋屍荒野，也不足以作為成敗的依據。」陳華俊內裡裝著的是一個善感、敏銳，但卻堅定的靈魂，活在深沉的自我省視中。

詩人深沈的自我探索 ::

有自己專屬的創作空間是幸福的！雖然那幸福感有點苦澀，可是創作的喜悅可以療癒所有的苦痛。

私謐之井——自戀者之殿　凹版細點腐蝕　*50×60 cm / 2003*

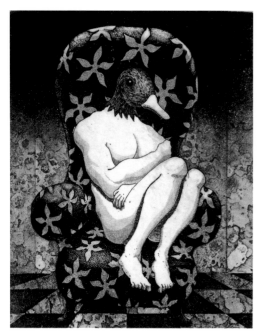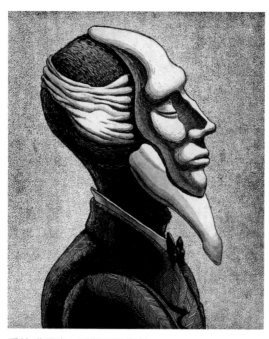

私謐之井　凹版細點腐蝕　*12×15 cm / 2004*　　　　愛情矇面鳥　凹版細點腐蝕　*12×20 cm / 2004*

　　陳華俊作品中，總有一個沉湎在自我感覺中、不可超拔、也不易自我療癒的主角，蜷曲、糾結在自以為代表幸福的沙發上。這主題後來有一系列的重新演繹，不同的是，有的以凹版細點腐蝕法呈現一種憂傷氣氛，有的以水印木刻套色法表現一種舒適的情境，每一次創作都是當下獨一無二的感受，透過這些不同的闡釋，可讀出不同時期的陳華俊。

　　後來這位自戀者，成了人身鳥頭的「王」，孤獨中自以為是人，關起門來「我就是王」，很優雅，也很可憐！那沙發是陳華俊學生時代幸福的回憶，所有的自戀者都坐臥其上，此中除了嘲諷外，是否也洩露了自己內在的秘密？

　　在文學領域中，小說家可以隱身於無形，可是散文卻是作家的「照妖鏡」，透過文字，內心的秘境無所遁形；版畫世界中，畫家可以說理、嘲諷，可以客觀寫景寫物，而陳華俊選擇了最誠實的一條路──深掘自我，讓觀者讀他的心思。他很勇敢！

　　作品中不管調子憂傷或明朗，陳華俊把孤獨畫得很深沈。後來竟演繹成自我擁抱的情境。在私謐的殿堂，總有著「天地無寄」的感傷，只好自我安慰！陶淵明「形贈影」、「影答形」不也是此孤獨之情：「適見在世中，奄去靡歸期。奚覺無一人，親識豈相思？」唯陶淵明能曠達地以詩酒寄情，畫中的人物沒那麼堅強，只能自我擁抱以作排遣。

　　偶爾也有甜蜜的表達。〈夜戀〉的凝視、關懷，那如彎月形的臉，予人溫馨安寧之感。可是，總有那麼一絲讓人不安的地方，那是什麼？──沙發上

繆思之休憩　凹版細點腐蝕　*12×20 cm / 2004*

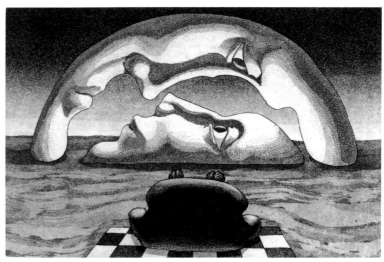

私諡之井——夜戀　凹版細點腐蝕　*12×20 cm / 2004*

有兩個人在窺探，是自我抽離窺探自己的深情？抑或冷眼窺探旁人的私秘？

　　你在橋上看風景
　　看風景的人在樓上看你
　　明月裝飾了你的窗子
　　你裝飾了別人的夢

　　卞之琳的詩意常在陳華俊畫中呈現出另類的表達。

　　「窺探的眼」成了陳華俊敘述孤獨時用經常使用的意象符號。〈孤寂〉中多少的眼像落葉般向下窺探，落下來後卻化作百十張臉，你無所遁形，只好自我擁抱。每一個故事到最後都以此景作結，天地之大，唯一安全溫暖的地方竟只是自己的懷抱。

這是陳華俊在藝術與現實衝突中的苦悶嗎？

　　偶爾他也會從自我的禁錮中走出，去看看外頭的世界，以漫畫式的筆觸嘲諷成人世界帶給兒童的不良影響，嘲諷純真與邪惡的並存，嘲諷愛臺灣的假正義口號，嘲諷無能無趣的上班族——〈好好先生的快樂約會〉甜蜜而孤獨地等待愛，可是當好好先生把座位都占滿了，那裡還有愛他的人的位子呢？那隻眼睛又掛在天上窺探——最終陳華俊又回到了傷痛，回到了悲憫和自憐。

　　陳華俊是個詩人版畫家，他以間接、複數的版畫不斷地自我探索。雖是個人的故事，但優質的作品除了有個別性，也寫出了普遍性，陳華俊的心靈是許多人的心靈，他自我救贖的過程中，也為許多中生代的苦悶做了代言！

陳華俊　　　　　　好好先生上班去　油印木刻　*60×90 cm / 2002*

好好先生的快樂約會　油印木刻　*90×60 cm / 2002*

水墨石版的氤氳詩意∷

王振泰崩解並重組心靈世界

「創意版畫工房」成立於 1991 年，以推廣平版版畫為主，包括石版、砂目鋁版、ps 照相版等為主。

王振泰從事視覺藝術輔導團的推廣工作，對國民中小學的各式版畫教學也著力甚深！藉「創意版畫工房」與各階層美術教師切磋，共同創作。未來「創意版畫工房」亦將和生態藝術工作者從事生態版畫藝術的創作。

意外的石版因緣 ::

　　版畫基本分凸版、凹版、平版、孔版，凸版、凹版可以木版、金屬版或紙版行之，而平版以石版、孔版以絹印，其中最笨重的大約是石版了。不是每一種石頭都能用以製石版畫，一般而言，德國一種特定的石灰岩為佳，但價格不菲，加之石版笨重，製作過程又麻煩，現代平版創作大多以鋁鋅版替代，真正從事石版創作者少。王振泰是國內以石版創作少數姣姣者之一，若稍關注新北市小學美術教育者，大約無人不知其名。

　　王振泰不論求學或工作都入了重點學校。當年教育部把幾個師專列為專業師資培育的重點學校，北市師專主音樂，新竹師專主美勞，台東師專主體育，王振泰入了竹師，五年美勞的專業訓練，打下了深厚的基礎，畢業美展時水墨、版畫都得了第一名。那是一段美好的養成教育。

　　分發到新莊民安國小，這是他第一所任教的學校，也是最後一所，從這裡入職場，也從這裡退休。這段教學生涯更是人生中最美好的歲月，篳路藍縷建立了小朋友的專業畫室和專用的版畫教室，多年的經營，也使得民安國小的美勞成績有口皆碑。

臨流　水墨　*140×70cm / 2003*

　　其實讀師專時期，雖上了基礎版畫，卻沒碰過平版。來到民安國小，畫室裡除了王振泰，還有另一位工作夥伴──美勞老師林昭安。林昭安專力於平版畫製作，王振泰一旁觀摩，也跟著探索，就這麼如難兄難弟般一起刻苦創作，一路走來，成了臺灣兩位傑出的平版畫家。後來林昭安調至南部，這專業教室就由王振泰主持。多年以來，培育了許多小畫家，也創作了許多優質作品。

　　王振泰說，若非遇到林昭安，他可能一直玩水墨。對他而言，版畫是意外的因緣，卻意外地伴他一生。

崩解、失落、反轉的環境議題 ::

　　製作版畫，遠比其他繪畫品類需更多時間和技藝操作，但是版畫那種豐富的理性思考，和更多實驗結果的驚喜，讓王振泰優游其間一輩子，結下了不解之緣。常常在全校都進入黑幕的時分，版畫室裡卻燈火通明，附近鄰人一看便知「王老師正在創作版畫」。正職是教師，業餘是畫家，但他幾乎是以專業畫家的態度在創作。

　　深厚的水墨底子，融入了版畫創作，王振泰走出一條與眾不同的創作之路。在用墨層次上表現了水墨畫溫潤的特點，用筆則呈現了相當厚重的份量感，與在畫面上所描繪的形象結構相呼應。

　　然而王振泰的作品更可貴的是透過版畫呈現的思考。

　　二○○二年他同時考上北藝大美術研究所版畫創作組和臺師大美術研究所水墨創作組，求知若渴的他，居然先後讀了兩所學校，這邊辦了休學那邊讀，那邊讀完又這邊讀，終於取得了雙碩士學位。數年下來，他大有進益，不僅拓展了創作幅度，更開啟了藝術中的深沈思考，尤其關懷著生命與環境的問題。

　　崩解系列，他告訴你環境是多麼脆弱！一夕之間，可能乾坤錯置。風災、水災、地震可能讓碎石與髑髏齊飛、星月共屋樹長埋，那些曾經深印心頭的臉孔，在時間長河裡，終至扭曲、變形、化消。歷史的記憶也不過是畫面上那塊狀的分割重組，王振泰不相信世間有什麼是永恆不變的，只有瞬間訊息組構成的意象是安靜的，但卻是崩解的、片段

的。當所有的歷史記憶失去了參考座標，精神上的高度終將失落、崩解，或反轉。

　　資訊、物質在無垠的空間和流轉不息的時間裡不停地轉換，每一個凍結的瞬間，心靈閃過無數的漂浮意識，每個斷裂的意識的背後，是不變的自然造化。他以蘇東坡「自其變者而觀之，則天地曾不能以一瞬；自其不變者而觀之，則物與我皆無盡也」去思考萬化的流動，去體會人與環境的關係，更尋繹人心在理性與感情之間建構、崩解、修正、重複。

　　他的作品總是充滿著哲思、理性，也有著相當程度悲憫。

　　如此深刻不易表達清楚的意象，他以石版畫技法加之以拼貼方式，繪出了細膩的線條，而水墨的底蘊，使他的版畫充份發揮水與墨碰撞暈染的效果，與他那似滄桑又充滿詩意和哲思的內涵相映。

歷史的滄桑與美感 ::

　　除了以版畫說哲理，王振泰也以版畫流連於歷史長河中。他喜歡閱讀歷史，柏楊的「中國人史綱」、「資治通鑑」被他當成小說來讀，黃仁宇的「萬曆十五年」、金庸的武俠世界，都令他優游不返。

　　「戰國時代系列」正表達了這樣的心情。

　　王振泰以手繪平版反覆套色，記錄遠古的戰役，用戲偶來訴說過往英雄的輝煌。而歷史斑駁的彩帶，正帶著觀者遊走於時間空間的殘片，歷史本

崩解──預言　黑白石版畫、BFK 版畫紙、併用裱貼　*90×134cm / 2004*

王振泰　　　浮塵　水墨、平版拼貼、BFK 版畫紙　*400×107cm / 2005*

信賢瀑布道中　水墨　*140×70cm / 2003*

自由又嚴謹的教學 ::

藝術家創作時，常把深刻的哲理帶入畫理，為了表現一種心象，畫家總在天馬行空任意馳騁思維、任情揮灑技藝。王振泰在創作時儘可漫天玄想，但教學不行，因為基礎工夫必須扎實，而另一方面，孩子們的童趣、想像力又不能因基本功的鍛鍊而被限制，技藝訓練與創造力培育的兩難周全中，他不斷尋找最恰當的著力點。

擔任國小教師美勞輔導團講師期間，經常銜命上山下海，在幅員廣大的新北市各國小舉辦教學觀摩，與教育同仁溝通解決教材教法或相關設備的問題。他不斷發揮影響力，呼籲教孩子繪畫時不必要求孩子畫得「像」，因為情志的表現、情意的薰習才是美勞教育的首要之務，所以他主張不以素描為小朋友接觸的第一個美勞課程，而是陶藝和版畫。

「一個比較躁動的孩子，只要一開始捏陶土或製版畫，就立即安靜下來，這是最好的情志教育。」王振泰主張高年級的小朋友應該多方嘗試，陶土和版畫，一定可使小朋友得到比素描更美好的操作實務和美育經驗。他說：「想像空間才是藝術的生命。」教學時，他致力於讓孩子們從生活中找創作題材，然後馳騁想像的翅膀飛翔，他自己樂在其中，也讓孩子樂在其中，凡被他教過的孩子，不論未來是否走美術這條路，都記得版畫曾帶來的快樂。

王振泰捨水墨而從版畫，不論教學或創作，都帶著氤氳的詩意美感。

就是太多無法透視真象的片斷所組成，有人說「不要相信歷史」，因為歷史除了人名、地名、年號是真的以外，其餘都是假的，因為歷史是人寫的，必然有人的執著與偏見。只有歷史被創作者紀錄的當下，心情是真實的。

他喜歡研究克羅齊的美學，那種不是物理事實、不是功利活動、不是道德活動、更不是邏輯概念活動的表現主義美學，幾乎讓他著迷。原來藝術是再現，歷史也是藝術的再現。王振泰敘述歷史的同時，也在全面解構龐大的思維習慣，不想落入思考的巨大陷阱，他以解構方式來建構自我，他預言世間的一切必當解構，包括此刻的創作。

大體而言，王振泰的筆觸是充滿著水墨的溫暖，但意識卻是深刻的冷調。

呼喚　水墨、平版拼貼　*180×90cm / 2005*

　　王振泰　　　　　左：斷片 I　　右：斷片 III　水墨、平版拼貼　*180×90cm / 2005*

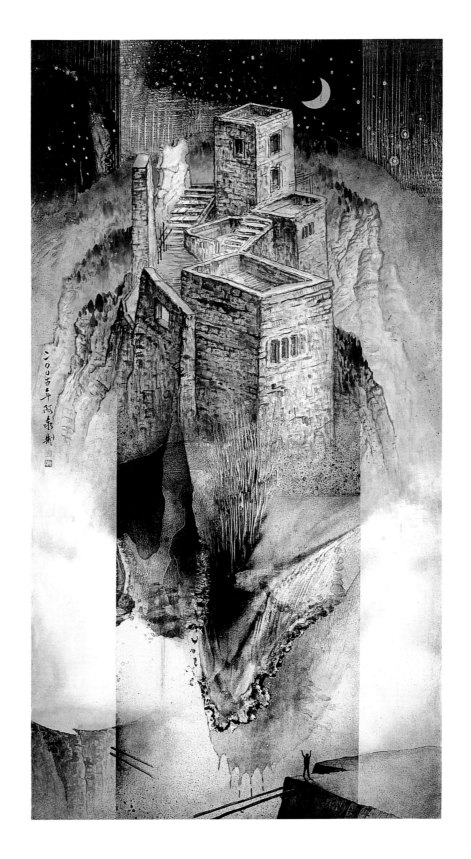

古月今塵　水墨、金箔、平版拼貼　*180×90cm / 2005*

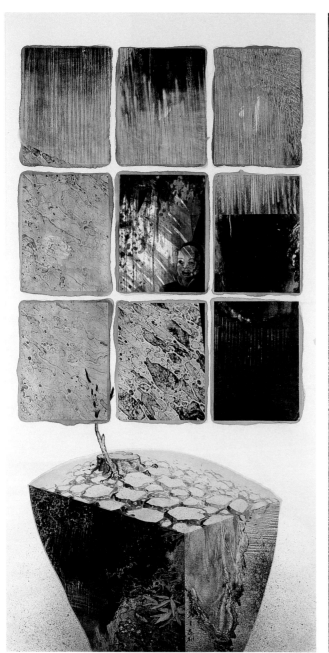

左：大地之歌　水墨、平版拼貼、凹版美柔汀、蝕刻技法　*180×90cm / 2005*

右：逝者如斯　水墨、平版拼貼　*180×90cm / 2005*

崩解—賓館煙雲　平版拼貼　直徑 *50cm / 2013*

慢功致果叨唸一生 ::
黃郁生以美柔汀自述生平

黃郁生從事版畫教育多年，先後任職於：
1. 高師大美術系版畫工作室（1993 年）
2. 台南應用科技大學版印中心（2010 年）
其創作類型早期以一版多色為主，今則美柔汀版為多。
俟退休後，工作室將由學校轉至個人工作室，以柔版
創作紀錄生平是其創作色。

　　在台南應用科技大學教書的黃郁生，教學時慢
條斯理，學生有問題，他緩解慢說讓你懂。

　　平日說話也緩緩道來，當你以為話題已斷，他
才又接講下一句。

　　連創作也是慢工細活，這麼多年，他製了好多
版，可是全是 AP，都還沒印出在藝術市場上流通。
這會是遺憾，卻也是「慢功」所致！

版畫因緣，美柔汀因緣 ::

　　在版畫的各類版種中，那一種最適合那慢條斯
理的性情？——美柔汀！

　　美柔汀譯自 Mezzotint，是銅質凹版。從前黃
郁生最愛以鋅版創作「一版多色」，製版時，須以
硝酸腐蝕的方式來去除不透色的部分，過程中的化
學作用會冒出氣泡，黃郁生說那感覺「暢快」！
但，氣泡飄散於空氣中有害人體，沒有廢水廢氣處
理設備的版畫工作室不宜使用，學校因而禁用。隨
著年紀增長，製作全開一版多色的版畫時，滾筒也
開始覺得笨重——似乎是創作轉型的時機了，於是
近期美柔汀成為主要創作形式。美柔汀不須腐蝕，

夜影　鋅版蝕刻、一版多色　*45×60cm / 1991*

而是以「搖點」再「刮磨」的方式，製出版面顏色
層次。一個點一個點的刮磨，一個版製作下來，少
說要二三個月，是個慢活兒。

　　黃郁生的美柔汀製版學自廖修平。一九八七
年赴紐約留學，間接認識了廖修平老師，從前在師
大讀美術系時，版畫課開在大三，大一的他不能上
修，待大三時老師已離台回美，後來繞了大半個地
球，到紐約才得親炙。廖修平對版畫後學向來不遺
餘力地照拂、提攜並指導，不但介紹他認識從前在
法國十七版畫工作室的前輩教授，鼓勵他修其版畫
課，而且還贈一套美柔汀版畫器材，親自教他使
用。本來到美國要學油畫，卻在前輩大師熱情鼓勵
下，攻習版畫，一路下來，成了版畫家。所以廖修
平老師對他而言，是間接認識，卻直接影響。

　　影響他走上版畫創作道路的是廖修平，影響他
走向藝術之路的是他的父親。

虛無存在 15　凸版木刻、絹印　*48×66cm / 2015*

父親沒學過書法，但毛筆字寫得很好。遺傳自父親的藝術細胞，黃郁生也頗具藝術傾向。高中時唸甲組，即今之二類組，原想考建築系，如果真入了建築系，以當時的經濟條件、社會背景，一定有極優的發揮空間，可能名利雙收，富過今日，父親對他當然寄予厚望。但升高三時，他寫了一封很長的「陳情表」給父親，表達想考美術系的想法，大概文情並茂、情懇意切而感動了父親吧！終於他得到勉強的同意，開始了藝術創作的人生！

眾多科系中選擇了美術系，眾多創作方式中選擇了版畫，又在各類版型中選擇了一版多色和美柔汀，此中有這許多偶然的因緣。

從急切回歸到基本面的教學 ::

赴紐約深造，學成畢業後，有半年時間在紐約十七街公營的版畫工作室製作版畫，當時紐約的私人工作室極多，Soho 區（South of Houston Orear）至少有二三百家，黃郁生經常觀摩留連，因而大開眼界。回國後在家中的工作室創作，那段時間是他創作最「瘋狂」的時期，進入職場後，一直懷念那段無天無地廢寢忘食的創作時光而不可得。

民國八十二年，高師大創辦美術系，聘其為專任教師，規劃全系課程。任教十七年中，為美術系從無到有的建制，雖然版畫不是必修課程，但因版

徵候 2　鋅版蝕刻、兩版　*60×45cm / 1990*

工作後　美柔汀　*15×40cm / 2007*

畫過程變化多、版型繁複，經過版畫訓練者，不論任何創作都能觸發靈動。三年前甫自高師退休，又為台南應科大籌辦創設版畫中心，擔任主任之職，接辦版畫推廣業務和教學卓越計畫方案。在兩所上庠都身為創制元老。

　　教學時黃郁生一直有一種憷急操切的熱望。二OO二年策劃一場擴張版畫應用領域的研討活動，邀集全台大學美術相關科系師生參與，他一直呼籲要建立推廣立體版畫、裝置藝術的教學觀念，只有和其他媒材結合，版畫才有更多的發展空間；高雄駁二動漫祭展演活動策劃中，又將版畫與科技結合，發揮版畫的應用功能。這種恨鐵不成鋼、恨版畫不成主流的心情，不斷在教學過程中流露。

　　二OO四年國際版畫雙年展邀他演講座談，題目是「如何突破版畫瓶頸」，他一則陳述版畫應與其他媒材結合的想法，一則又自我反思：所有的風潮是大勢所趨，是自然形成，人為刻意造作不論

有多少能量，結果也只能順其大勢潮流而已，版畫能與其他媒材結合，也是在版畫創作技法成熟後的餘緒。文學中先有詩的成熟而後才有詞的創作，先有詞的成熟而後才有曲的創作，藝術發展中先有古典主義的完成，才有浪漫主義的興起，若非現實主義走入末流，又怎有現代主義、後現代主義的抬頭……任何潮流之興都是集體共創，自然形成。先前教學的急切熱望，或許過了頭，或許揠苗助長了。新的科技、新的觀念，學生隨著時代潮流，自然會跟上，而大學教學中，養成學生嚴謹的學習態度和基本創作習慣應更重要。

　　有了這番領悟，他調整了教學方向，不再在創意上用功夫，這一代的孩子創意本就超越上一代，他們不缺，但「蹲馬步」卻不夠扎實，他放慢步伐，要求孩子們印版時要對準畫紙中心、機具的操作量度不能只憑感覺、版印操作步驟不可自作主張減省…當基本功穩妥了，他才放手讓學生擁有創作的自由度。

紛 1　鋅版蝕刻、一版多色　*45×60cm / 1991*

澎湖 單刷版畫（紙凹版）*96×62cm / 2006*

　　這是對的，尤其是版畫這種操作性、技藝性強的創作類型，基本功若不穩實，就如軌道不平，火車怎能平穩行駛？世間所有美好的事物是在秩序中形成，若格律不確，怎會有唐詩的燦爛發揚？若無嚴謹的數律，又怎會有巴哈「絕對音律」的產生？回到了嚴謹的教學，黃郁生也回到了嚴謹的創作，他的慢工細活美柔汀，也正巧在此時期成為創作重點。

畫如其人 ::

　　美柔汀的色層的深淺，以刮磨的輕重決定。要經一次次試版才能確定，他慢慢地刮磨，慢慢地構

圖修圖，〈虛無存在〉系列表現的是自我的存在。每一幅都有個老花眼鏡，自四十歲起已「視茫茫」地遠見不到人、近看不到字。眼鏡的存在就是自己的存在，時而在桌上，時而在地上，那是他工作的身影，但畫中無人，自己的存在終歸很虛無。曾因病被醫生鄭重警告「絕對不可抽烟」，而畫紙底下暗藏的是什麼？煙！紛亂的畫稿、書籍、資料、工具筆、手錶、顏料散落各處，壓印機、滾筒、日落西山的光影，數十年的歲月不就是一片虛無紛亂，黃郁生以美柔汀的慢工細活叨唸了自己的半生歲月。

　　在投入美柔汀之前，黃郁生喜歡的一版多色，也曾紀綠了生命許多情感的波動。父親罹癌時侍於病床前，與父親閒聊時聽父親提及沒到過澎湖的遺憾，他便把澎湖的風光簡述給父親聽：站在海邊，遠望是一個又一個的小島嶼，近處則是礁石，再近處是防風林，還有枯枝…遠近除了風還是風。後來他把自己的描述畫了下來，但父親已看不到了！

　　〈夜影〉的塊狀呈現自己很喜歡，灰矇中透見幾許昏黃的光影，在暗角中原也有溫暖。全幅的幾何拼圖亂中有序，不和諧的組合中有著和諧的趣味。

　　風的飄搖也能在構圖中呈現一種力度，不論是「草上之風，必偃」，或是颱風過後一道從天斜劈而下的血紅帶狀，總予人過目不忘的震撼力量。

　　只是你看不到狂烈的表達，即使青春歲月，也不曾見其溢於畫外的過度激情，因為黃郁中就是那麼溫雅的人，「畫如其人」這句話，在他身上一點都不錯！

即興 3　銅版蝕刻、一版多色　*60×45.5cm / 2007*

黃郁生　　　　　　自畫像（3）美柔汀　*41×60cm / 2005*

虛無的存在 1　美柔汀　*40×60cm / 2009*

　　黃郁生　　　　　　　虛無存在 14　凹版美柔汀　*65×100cm / 2015*

虛無存在 12　凹版美柔汀　*60×90cm / 2014*

黃郁生　　　　　　　　虛無存在 2　美柔汀　40×60cm / 2009

山路　絹印、木刻　*33×70cm / 2015*

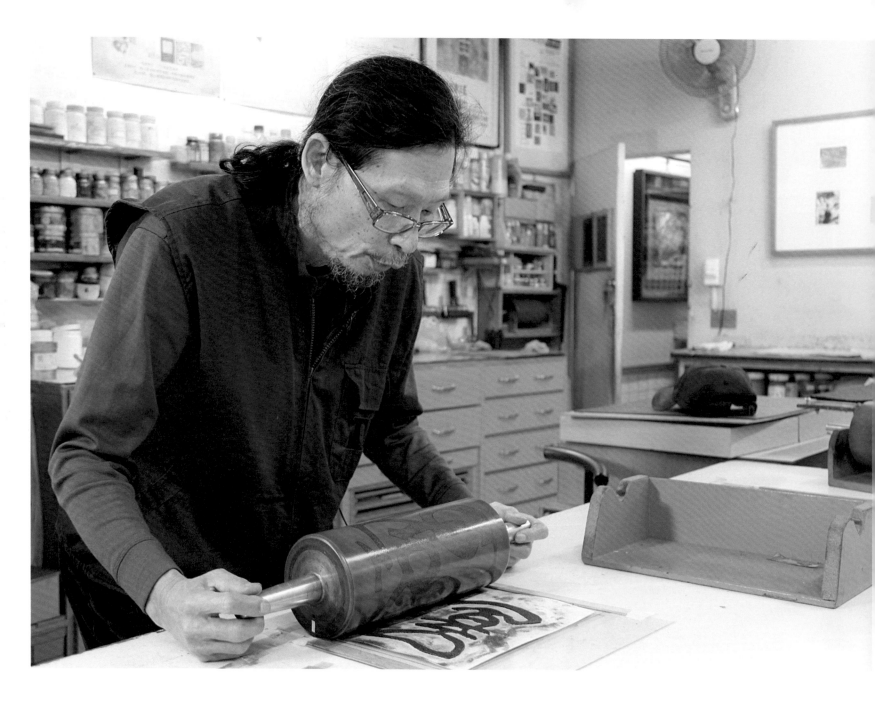

理性調控與感性抒發 ::
蔡義雄歡喜夢幻的彩色生涯

「AP版畫創作空間」成立於1994年。在工作室中，研習的媒材、技術、方法，順其自然地將師承與個人理念加以接軌，可以演繹出屬於自己的創作之路，「傳承」與「衍生」總能緣起而生；所有「經驗」與「信息」，來自於廖修平老師及Krishna Reddy老師的的傳遞，並進而充實之、豐富之，蔡義雄創設「AP版畫創作空間」是充滿感激之情的。

乍看之下，蔡義雄清癯的身量，似有著藝術家憂鬱的氣質，一交談才覺：錯了！蔡義雄開朗、樂觀，隨時隨地都攫住一條快樂的神經活著。這大約與他一生際運順暢有關吧！

蔡義雄早年從事外銷畫框，他說：「不知道為什麼，日本客戶就是特別喜歡我，做得好順。」身為老闆的他，每天在辦公室畫畫，雜務交給員工管理，業務從不讓他操心，照常當著藝術家、順便當大老闆。隨著臺灣經濟的轉型，公司必須遷到大陸去，這才開始知道何謂「躊躇」。大陸，當然不去，若去了才真正是個「生意人」，蔡義雄不是生意人，他可是不折不扣的「藝術人」，藝術家耐不得生意上的枝枝節節、瑣瑣碎碎。於是事業轉型，改而經營畫廊，仍然是藝術家式的經營著，隨性而又率意。

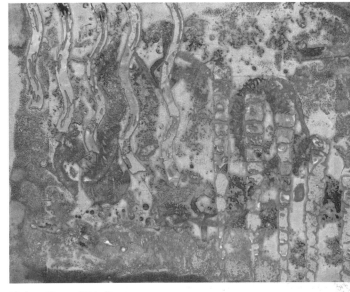

濃密・春 —版多色 29×39cm / 2005

理性的空間配置
與率意的時間管理 ::

其實藝術事業的經營或創作，需要非常理性的調控。當畫家構思完畫面之後，剩下的就是光影的處理、色彩的調配、線條的呼應等等，這些屬於藝術的、技術的、表現的細部層次，全是在理智斟酌掌控下進行。版畫更是如此，當構思完成後，是「切、割、磨、挖、黏、貼」等的製版過程，版面完工後是上色、壓印、腐蝕等繁複的操作，墨色的濃度、調配的時間、紙張的濕度⋯全在精密的計算控制中，當版畫家穿著工作背心在壓印時，像極了工業廠房中的師傅。畫家，只在作品問世的時刻，才看得到他的榮耀、光環和美，創作過程一點也不浪漫。

一般版畫工作室有油墨的氣味，有調色的桌面，有刀筆滾筒的放置櫥架，或許到處是紙板、鋅板、畫框和體積不小的壓印機等重機具，空間瀰漫著有若「工寮」的零亂氣氛。

所以，當走進「Ａ.Ｐ.版畫創作空間」，你看到那「物有定位」的秩序，一定會非常驚訝，怎麼跟想像不一樣啊？顏料在架上依序排列，滾筒在待命崗位上靜置，連操作時滾筒、畫幅的對位都精確丈量，桌上用鉛筆畫出一條一條的線框就是對位軌道。浪漫藝術氣質的畫家，畫室卻有條有理到絕對制式的程度、整潔到纖塵不染的境界，少見！

這就是蔡義雄理性的空間配置。但他也有率性的一面，那就是他的時間管理。他的生活常出現顛倒日夜的隨興安排，有時日間創作，晚間上課，有時夜間創作，白天上課。創作時往往通宵達旦，「不知東方之既白」。筆者把約訪的時間定在「大清早九點」，造成他上午約訪、下午學校上課、晚上社區大學上課「一條龍」的滿檔流程，得知此況筆者方知自己如此「殘忍」！

這就是蔡義雄：理性與感性可以並存、秩序與率意可以互用。生活如此，創作亦如是。

歡喜豐富的彩色世界 ::

和蔡義雄談話有如和街坊鄰居閒話家常，談笑間渙漫著適意舒放的意興，其實骨子裡他隨時緊扣著色彩的絕對值，層層不爽。

蔡義雄對色彩的感受極敏銳，隨身帶著一本色彩圖，隨時隨地指授著色差，或隨手掏出顯微鏡檢視，告訴你印刷原來是色點，紅黃藍三原色的點數如何造出各種不同的色差和明度，滔滔不絕。

他建構了以色彩為全圖內涵的創作形式，畫幅中全是繽紛濃烈的色彩拼圖。你不懂：為什麼那叫做〈黃金歲月〉？為什麼那叫做〈靈觸交感〉？為什麼那又叫〈青翠年華〉？他不用形象告訴你，只在色彩與色彩的交觸中，傳達了他內在的心象：熱烈、躍動、明朗和喜悅。

因著迷於色彩之故，他採用了「一版多色」的創作方式。「一版多色」或稱「複合版印」。一般版畫上色時一版上一色，經過多次的上版印刷而完成最後的圖象，但蔡義雄的色彩表情太豐富了，傳統一版一色的套色方式，或恐要十幾版才能滿足他的色彩要求，故他從老師廖修平身上汲取最多「一版多色」的減版「撇步」，讓多重顏色一版完成。廖修平鼓勵他出國再深造，於是他又赴紐約受學於海特大師的門人、廖修平的同門師兄 Krishna Reddy，加之自己的創發，把一版多色的功夫發揮得淋漓盡致。

蔡義雄的近作中，每一件作品都至少有八、九種色層，所有的顏色要在一次轉印中完成，所以之前的調色準備工夫就格外重要，必須十分嚴謹、精

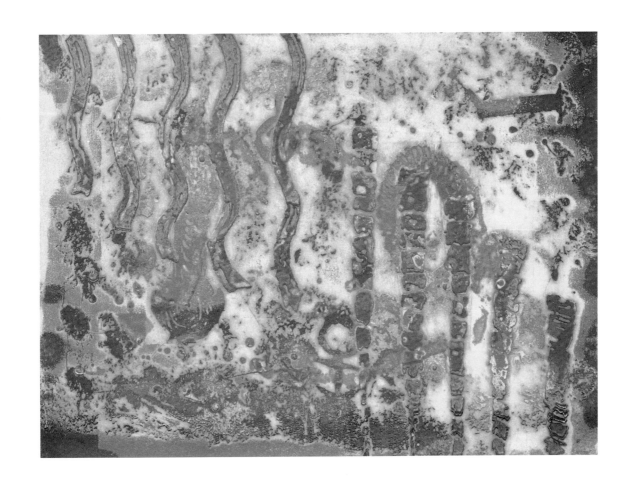

濃密・夏　一版多色　29×39cm / 2005

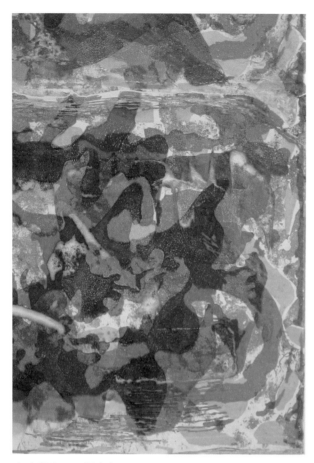

山水起色 一版多色 86.5×60.5cm / 2010

確而迅速。在調色板上顏色要一層一層來調配、敷塗，先調最乾的底層，愈往上層愈濕，借滾筒不同的密度材質，表現版中的層次。濕度則靠亞麻仁油與印墨的黏稠度調合比例來決定，不能有誤差，如此顏色才能精準。當所有色彩調配完成之後，再一版轉印，更複雜的則兩版完成。不論一版或兩版，調好的顏料要在三小時內轉印完成，否則會乾枯、走色而無法竟功。過程很緊湊，也很緊張，一件作品的印製要耗約八小時，而且得一氣呵成，若一中斷則前功盡棄。所以只能於不受干擾的夜間來進行，常常是夜晚十點工作到清晨六點。這只是印製的功夫，若再加先前的構思、製版，一幅畫的完成真是畢盡心血！

夜間創作避免了他人的干擾，可是蔡義雄有時卻自己干擾自己。有一次，上色到第七層時，「也不知道自己在高興什麼，把版拿倒了，最後關頭版色全部錯誤，重來！」就像辛苦學駕駛考執照，一切順利，卻在最後一關誤闖紅燈，「嗶」的一聲，考官請您下車，那真是為之氣結！細心如蔡義雄竟也如此！你說：「反正是抽象畫，版色錯置也是畫呀！反正無人知是畫啥。」錯！畫家有他內在嚴謹的規律，錯了就是錯了，一幅錯了的畫，不能感動自己，又如何能感動觀者。

有時朋友說這 1/3 和 2/3 怎麼不一樣？你一定畫不成一模一樣的作品。蔡義雄說：「賭一百萬，我就畫出一模一樣的，如何？」然後對方不說話了。所以 1/3 和 2/3 的不同，正是每一幅畫的身分證，代表每一幅創作的心境，那當然是容許的差異。要一模一樣？「非不能也，不為也」，畫家一定忠於自己每一個當下內在的心象。

基本上，蔡義雄的創作運用凹版較多。由於不走具象的路，色彩表現有更大的自由度，有時以疊版表現色彩的豐富性，凹處的留白，下一版的顏色會進來，所以有些區塊單色，有些區塊疊色。也有時同一版成就不同作品，因為換了顏色，換了感覺，可表現出完全不同的面貌。透過了隱諱的形象，他告訴你這是「魚之樂」、這是「水鏡」，然而終極想告訴你的，其實是層疊顏彩所迸發出心靈秘境。

精彩人生夢幻度過 ::

看不懂？沒關係。蔡義雄只要你感知那色彩就夠了。

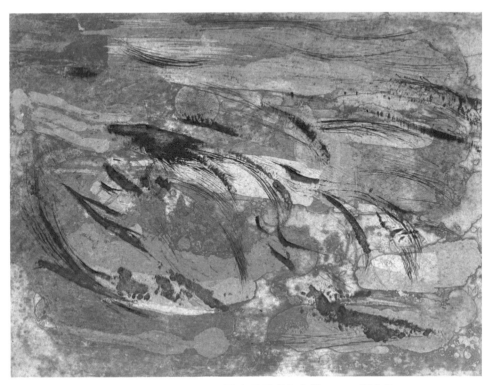

融合系列「魚之樂」I 一版多色 *45×60cm / 1993*

　　色彩是他創作的形式，也是內涵，是元素，也是構成。不需要情節就已是故事，不需要形象就已有組構，這是很後現代的創作方式。但蔡義雄在創作當下，從不管什麼後現代主義，什麼解構主義、超現實主義，他自認是東方的思維，即使你看不出什麼地方表現了東方氣質，卻一定能感受到作品中既豐富又夢幻的氣氛。「夢幻主義啦！」他說：「我整個作品都在說夢，甚至我整個人生都在作夢。」

　　有一天一個朋友告訴他一個奇怪的夢境，夢見自己來到一個紅綠燈前停下，然後就醒了，原也無

甚新奇，但第二天作夢竟從那盞紅綠燈接續，猶如章回「話說…」、「且待下回分解…」的串連。蔡義雄覺得新鮮，反觀自覺，每回創作不也如此？一次創作的完成是一次紅綠燈的停頓，下次創作再從這一街口接續到下一盞紅綠燈，一次次的行程是創作的軌跡。人生也如此，每一場的際遇都是一個夢境，人生要過得豐富，就要每一場夢境都精彩，於是他把每一場夢都妝點上豐富亮麗的色彩！

　　因而在畫中，你永遠都能看到他的驚呼、歡喜、不明所以的興奮！

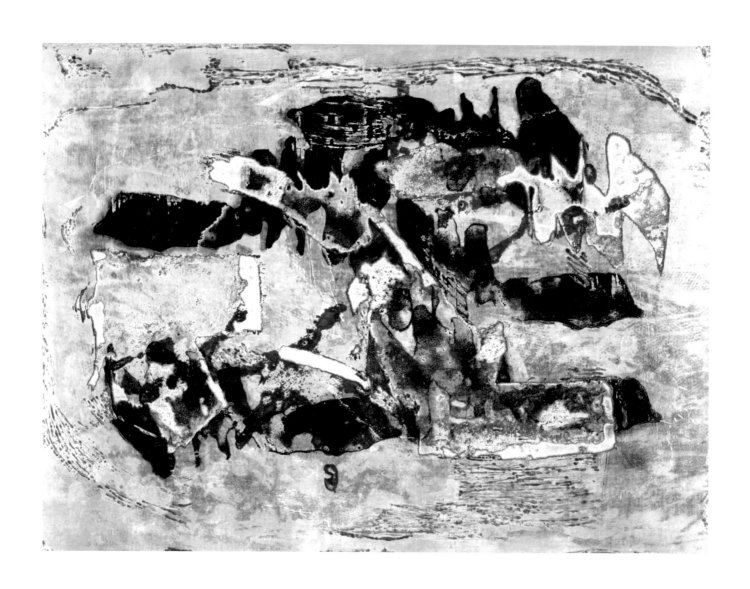

　　蔡義雄　　　　　　水鏡・交感─系列 II　一版多色　*45×60cm / 2004*

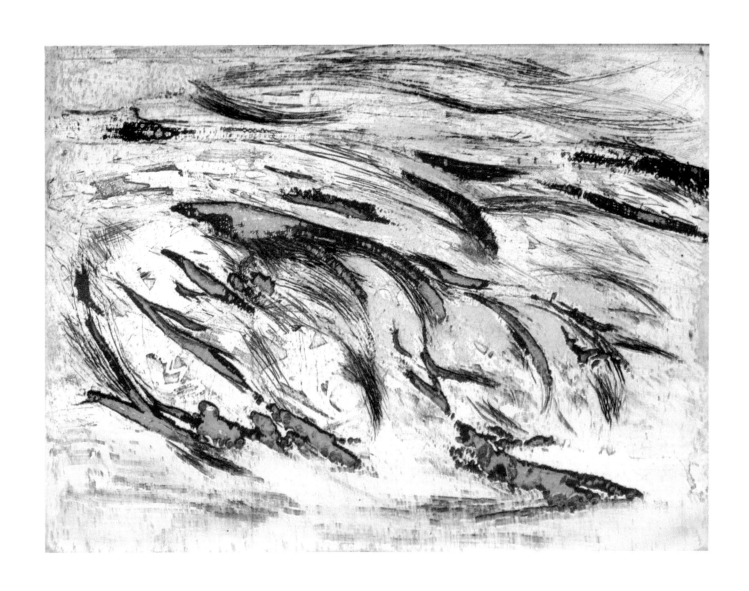

融合系列「魚之樂」IV　一版多色　*45×60cm / 1993*

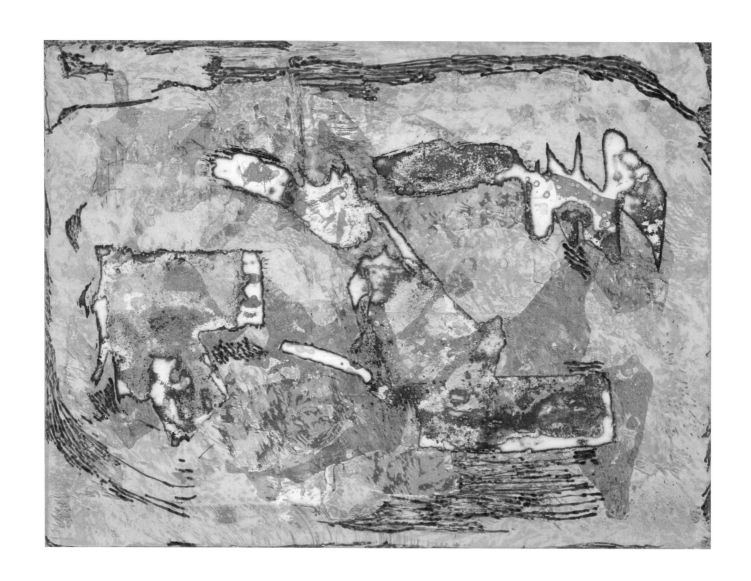

蔡義雄 　　　　水鏡・繽紛 一版多色 *45×60cm / 2003*

水鏡・游泳　一版多色　45×60cm / 2003

　蔡義雄　　　　　　　依山傍水 II　一版多色　*86.5×60.5cm / 2010*

相融交感 II 併用版　*86.5×60.5cm / 2009*

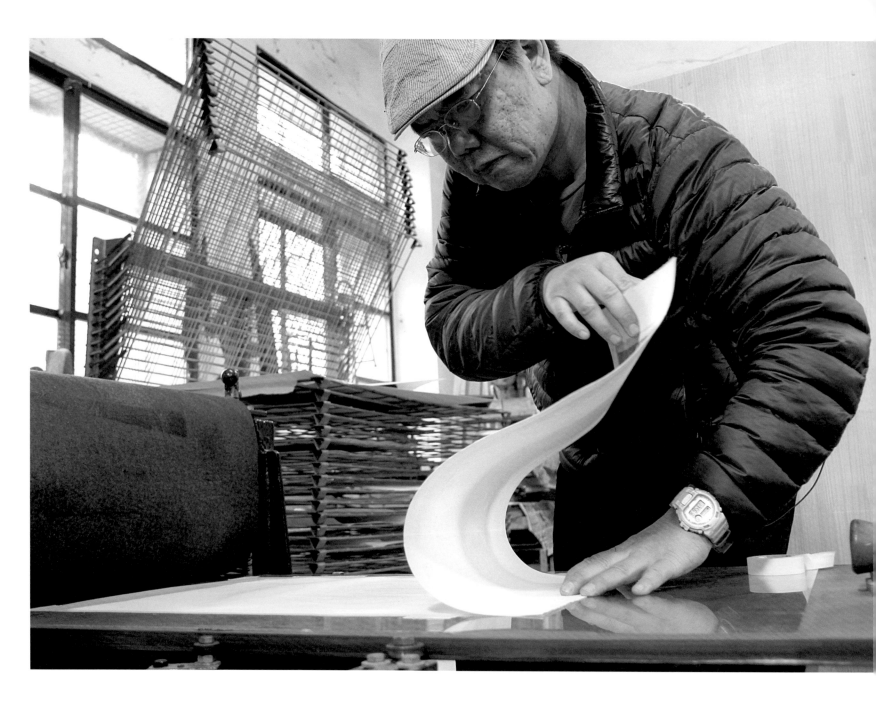

歲月靜好 ::

潘勁瑞創作教學的喜悅

潘勁瑞的「蘭陽版畫工作室」成立於 1996 年，在宜蘭地區扮演著推動版畫藝術的推手。

懵懂謙卑的學習年代 ::

自小生長在宜蘭羅東的潘勁瑞，美麗蘭陽風光為他帶來豐富的視覺經驗，大自然成了他第一個美感啟蒙的老師。

高三那年決定報考美術系，不曾受過科班訓練的他，對於美感的捕捉與技藝的提升非常嚮往，但自覺所見有限，便利用假日赴台北各大畫室觀摩，看到這麼多元的技巧表現，內心為之撼動不已。得到新的技法啟發後，回來即刻投入實驗，透過一次次的勤練摸索，終於考上了國立藝術學院。

高中時美術老師曾教過簡單的絹印，版畫可以複製的特點深深吸引著他。當時老師指導他以透明漆塗料敷佈在網目上壓印，那是他第一次接觸版畫，他以席維斯史特龍的「第一滴血」造型為題材印製，在班上拿了最高分，也在校慶中嶄露頭角。

進了大學，大一校慶要自製 T 恤，他以高中時的經驗來製版，同學笑他：「感光晒版即可，哪須這麼麻煩？」這才驚覺：原來還有這麼多自己所不知的製版技術！同學多半來自訓練有素的高中美術班或美工科，技術及觀念上超越自己太多了，為能迎頭趕上，他更加努力，常常思索版畫的可能性，探討複製與非複製、版材與形式之間的關聯，在大量的實驗之下，終於摸索出自己的風格。

土地　木刻版　*100×70 cm / 2006*

投身美術教育的喜悅 ::

藝術學習的過程讓他體會到：「教育太重要了！」在揣摩創作中偶有誤差，若非師長點撥，或恐走更多冤枉路。自己所經歷過的、體驗過的，必可對後學有所進益。他決定畢業後投身美術教育，他規劃：先到外地闖蕩三年，然後返鄉教育家鄉後學。

下定決心後便投履歷，一疊嚇人的獎狀厚度，使得他未經試教就被通知錄取彰化文興女中（今之

台北城追想曲 木刻版 *60×45 cm / 2013*

知足有福 木刻版 *45×32.5 cm / 2005*

文興中學）美術班教席。原以為三年中得忍受無版畫設備的環境，沒想到學校美術教室中有台小小的版畫壓印機，令他喜出望外，雖然只能印四開尺寸，但經過拼貼組合，也可以完成大型作品，於是積極利用課餘時間創作參賽，這期間得了好幾個全國性版畫大獎。此中，他又體會到：有強烈的動機，自然能去克服環境條件上的不足。創作如此，版畫教學亦如此，如何讓學生在有限的條件中學習製版，印版，考驗著剛任教美術的他。

他回憶當年教水彩畫時，因彩筆未帶，就手邊一枝寫禿了的國畫蘭竹筆勉強使用著，倒也順手。

學生看到老師的筆如同魔棒一般隨心所欲，以為這就是水彩筆，下次上水彩課時，每個人手中竟都握著一枝蘭竹筆。——由是他體悟到老師的言教身教給學生的影響真大啊！也因此，潘勁瑞教學時都嚴謹地自我要求，充分備課，希望引導學生正確的方向。

三年到了，他依自己的規劃返鄉，任教於羅東東光國中美術班，教水彩、素描、版畫，擔任美術班導師，兼美術班的行政工作。1996 年鐘有輝教授應邀到宜蘭教師版畫工作坊教學，鐘教授特別鼓勵他共邀在地版畫教師繼續深耕宜蘭，推動版畫。

畫作中的幸福感 ::

同事指導的還有賴美惠老師。賴美惠是潘勁瑞高中同學，他們一起學畫，一起創作，一起工作，最終還一起共組家庭，兩個人在藝術中有相同的成

五福臨門慶豐年　木刻版　*30×45 cm / 2010*

潘勁瑞　　　　　　　　　　　　年年有餘慶團圓　木刻版　*40×32cm / 1991*

鼠來寶·年年好　木刻版　*45×30cm / 2007*　　　馬上封侯　樹脂版　*38×52cm / 2015*

長背景，在生活中有共同的話題，工作、創作都能
一起成長分享，也朝著藝術與教育的理想邁進。藝
術之家共享共榮，真是佳話一段！潘勁瑞的年畫，
和諧、繽紛，幸福感十分飽滿，正與其「歲月靜好，
怡然自得」的幸福生活成對應。

　　潘勁瑞曾獲中華民國版印年畫徵選五次首獎，
他的技法純熟，年畫表現注重木版刀法的況味與細
緻的協調、色彩豐麗與樸趣，風格獨特。

　　他記得第一次參加年畫徵選時，以銅版蝕
刻創作了兩條尾巴相連如太極循環的大魚，黑
白的作品，自覺不錯，結果卻落選了。指導教

授張正仁教授點出：「年畫造型主題內容要有
創意，但也要有喜氣。」是啊！年畫當然要有
飽滿的喜氣，他思索著：如何增添喜氣呢？他
想起宜蘭舊城鄂王社區的潘宅古厝，小時候年
節祭典看到古厝附近廟宇的雕刻、彩繪、門神、
剪黏、大神尪等，這些傳統民俗豐富飽滿的色
彩和主題，就成為他創作年畫靈感的來源。終
於隔年的〈年年有餘慶團圓〉的套色年畫，得
到第七屆版印年畫首獎。

　　〈鼠來寶年年好〉為鼠年主題年畫。木刻
線條放意卻氣氛柔和，三隻大鼠和一群小鼠構
成的畫面熱鬧活潑，頑皮的小鼠從金瓜上滑下

獨占鼇頭　木刻版　*50×36cm / 2011*

蛇盤兔・年年富　木刻版　*50×36.5cm / 2012*

來，成為全畫幅中最充滿動感的焦點，把氣氛點染得非常豐足歡悅。

虎年的〈五福臨門慶豐年〉，慈祥的老虎摟著一個安祥沉睡的小嬰兒，另外虎頭上的孩子代表勇於追求幸福，努力爬上虎身的代表力爭上游，在虎尾巴盪鞦韆的代表活潑靈巧，拿著稻穗的代表圓滿豐收，加上大老虎，就呈現了五福臨門，六六大順的意象。真是一幅豐美的嬉春圖。

龍年的〈獨占鼇頭〉有著非常熟悉的農民身影，手持稻穗佇立在龍頭上，以充滿希望的神情

與滿足的笑容眺望著遠方，對應著婆娑浪花，充滿樂觀與積極！整幅畫除了喜氣，更呈現迎接挑戰的自信。

一個幸福的人，身上總有接不完的喜氣，看了潘勁瑞的年畫，總會有更多喜氣的期待，待歲序走完一輪，我們將從他的年畫創作中，看到完整的幸福版畫年輪。

潘勁瑞說，幸福是每個人所期待追尋的理想，希望他的年畫創作，能帶來幸福喜悅的共鳴。但他也希望在許多生活環境的挑戰中，投入更多關懷與行動。

百年好合　木刻版　*45.5×35cm / 2010*

風勢　壓克力版　*53.5×64.5cm / 1993*　　　　　來自島嶼的明信片　木刻版　*11.5×25.5cm / 2010*

嫻熟的技藝、深度的思考 ::

　　除了年畫，潘勁瑞的其他創作表現了對人與環境關係的關懷，他看到大規模的開發案如火如荼的進行，體會到人為力量對自然環境強勢介入的可怕。1993 年的〈風勢〉正呈現了這種對環境的關照，針筆在壓克力板上刻畫出細緻綿密的線條，表達對環境過度開發的憂心。1998 年作品〈遊園驚夢〉以寓言故事般的重疊畫面，訴說土地在城市建構中逐步崩壞，多層次的空間不斷崩解、重生，猶如一場無止盡的輪迴，這件作品也讓他榮獲第 52 屆全省美展的金牌獎。

　　後來，他的創作版型轉為木刻凸版的粗獷造型，因長期低頭刻畫作品，肩頸與頭部受到了極大的壓迫，不耐凹版的細致刻工，為了適應生理之

苦，創作技法不得不轉向，卻不自意展現了另類的深度內涵。

　　潘勁瑞在出國時，常以當地的明信片寄給自己，回國時收到自己給自己的信，又可再重新咀嚼旅遊的過程滋味。

　　他忽發奇想：如果一個島嶼因氣候變遷而沉沒，一張在島嶼沉沒前丟入海中的瓶中信，會有什麼樣的漂流歷程？如果生命也像信件一樣漂流，那又是什麼景像？如果黃髮垂髫、紅男綠女都倒栽蔥地被裝入桶中漂流大海，那麼生命的終極去處會是哪裡？……如果，島嶼也漂了起來，而人已無可逃避這洪滔災禍，那麼生命還可延續嗎？或許不須諾亞方舟，也無需大禹三過其門而不入來治水，也無需應龍畫地啟示「洪泉極深，何以窴之」，只消以

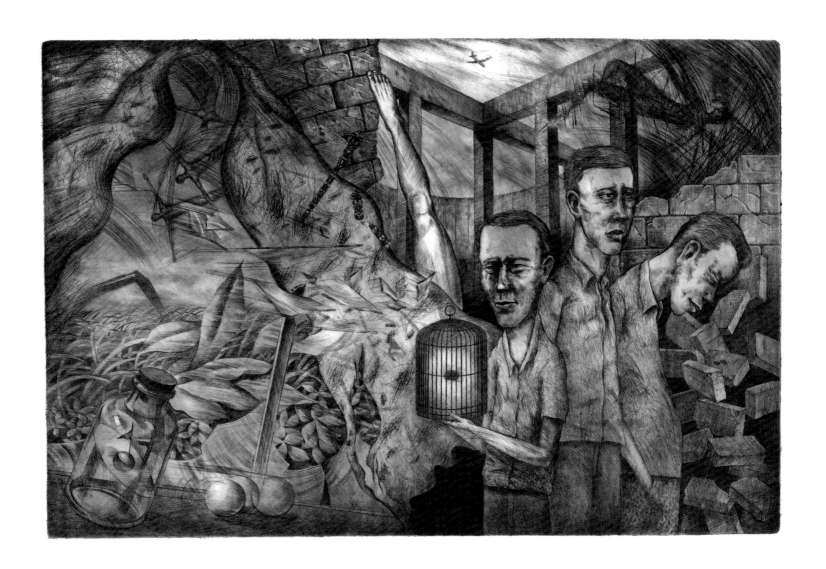

遊園驚夢　壓克力版　*60×90 cm / 1999*

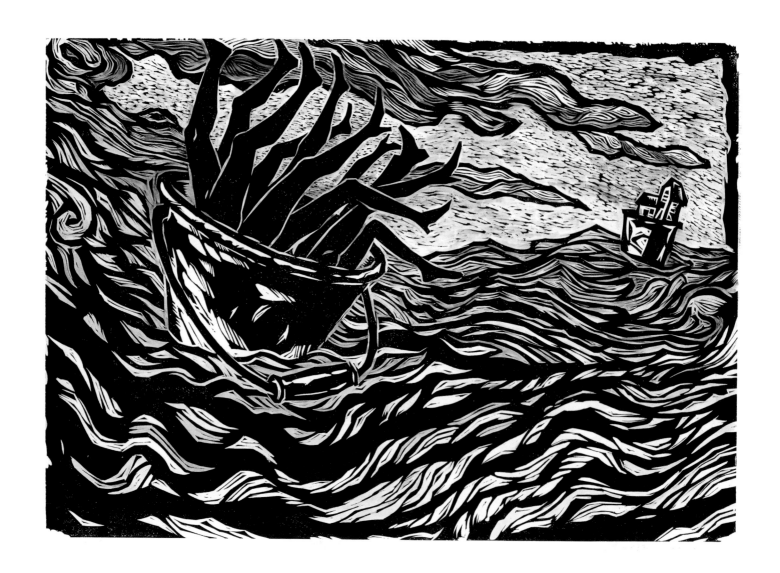

潘勁瑞　　　　　　小島日記（三）漂遊記　木刻版　*70×100 cm / 2010*

小島日記（四）重生　木刻版　*70×100 cm / 2011*

左：七月木馬（賴美惠）　橡膠版　*30×44.5cm / 2001*
右：流行小教主（賴美惠）　柔板手上彩　*32×20cm / 2005*

生命換取生命，就可重生。「夸父逐日，道渴而死，棄其杖，化為鄧林」不就是這樣的故事？……潘勁瑞「小島日記」系列以木刻凸版寫出這奇異的冥想，以放獷厚重的線條寫出對生命的關懷，以刀代筆，以黑白色面訴說著天地故事，深沉、邈遠。

　　相對於潘勁瑞的作品，賴美惠的畫主題含蓄，刀工與線條呈現女性的溫婉。〈七月木馬〉、〈母與子〉，兩幅以單版複刻的版畫，柔和的色調與造型化的軀體，呈現初為人母的喜悅與期盼。〈童真無價〉以自己的寶寶為模特兒，勾勒細膩的線條，再以感光樹脂版表現兒童的一派無邪天真；〈流行

小教主〉雖也以感光版製作，卻以刻意加上的手彩，呈現了懷疑：一個孩童的天真，在成人聲光炫惑中，所剩還有多少？那是變調的童真吧！

　　多年的創作與教學，他們一起為孩子們的版畫打下優良的基礎，表現出傲人的水準。學生入了高中大學，也常回到母校為他們開放的版畫教室創作。而這些「版畫孩子」，必有人繼續在版畫室中製版、壓印，未來也必有人在此教學、創作，展現一代代不同的版畫風貌！潘勁瑞這一顆蘭陽版畫工作室的種子，如今帶來的一片蓬勃蔥鬱的發展，他說，這是他生命中最美好的故事。

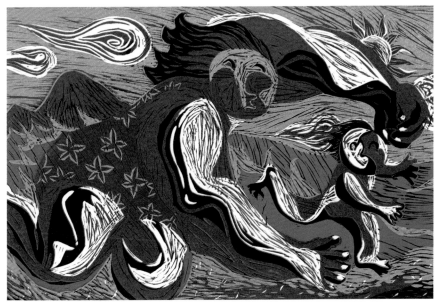

上：童真無價（賴美惠） 美柔汀版 *23×32 cm / 2005*

下：母與子（賴美惠） 橡膠版 *30×44.5 cm / 2005*

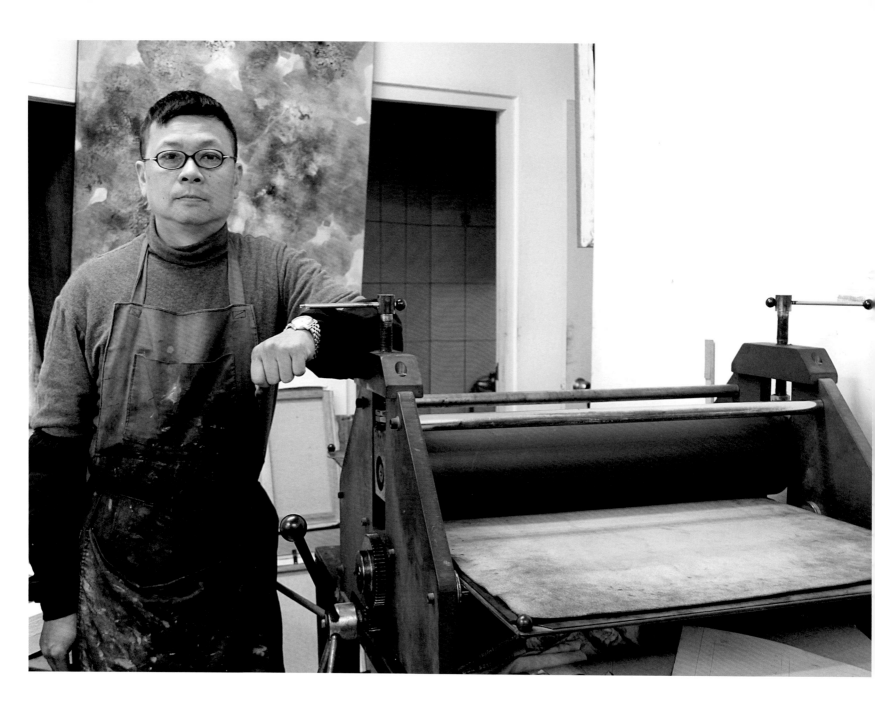

聽見風景　看見聲音 ::

李延祥以版畫讀宇宙

「互動版畫工作室」成立於 1996 年。

海特（S. W. Hayter, 1901-1988）為英國版畫家，30 年代在法國巴黎成立十七版畫工作室（Atelier 17），以富音樂性的推刀線條和一版多色印刷為其創作特色，被歐美譽為「現代版畫之父」，在此也蘊育了「臺灣版畫之父」廖修平。

李延祥於 1992 年到 1995 年間在此工作室進修（其時更名為對位法工作室 Atelier Contrepoint），認識了工作夥伴郭文祥，1996 年返台後共同成立「互動版畫工作室」，秉持在巴黎工作室的經驗，推動現代版畫的觀念，創作與技術交流。

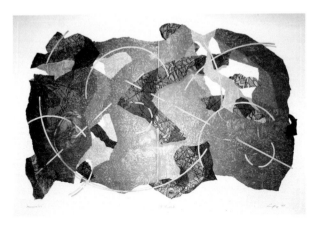

漂流的島　單刷版畫　58×78cm / 1999

「互動版畫工作室」由兩位藝術工作者主持——李延祥和郭文祥。李延祥教版畫，郭文祥不教版畫但創作版畫——一系列的版畫書《變形記演講計劃》，由西方存在主義作家卡夫卡談「存在」，由韓波談「自由」，由卡爾維諾談「和諧」，由波特萊爾談「虛無」，很文學很哲學的議題，卻是以版畫作無聲的議論。李延祥創作的版畫書以東方的陰陽五行為題材，金木水火土各自成一本書，不加太多的議論，僅以色彩、形象敘說著宇宙的因緣和合。

版畫書的創作，讓工作室裡漫漶著滄桑的味道和深沉的哲思，並閃著濃濃的東西方思維互撞的火花。

兩個在巴黎十七版畫工作室結識的青年，回鄉後一心想把所學帶回來，一則創作，一則傳授，便共同組了這間「互動版畫工作室」。工作室雖然有點零亂，有點簡陋，空氣中還散發著油彩的氣味，可是充滿理想，創作由此而出，藝術傳播亦由此而出。

教室中有各類美術教學，版畫部分都由李延祥負責。由於版畫可以貴族，可以庶民，可以簡單，可以複雜，所以會來學版畫的人，類別很多，有專業畫者，有黑手，有優游無事的閒人。李延祥的版畫班宗旨只是提供一個平台，讓喜歡版畫的朋友可以來此創造自己的東西。像知名的作家也是畫家、電視製作人的雷驤，曾來工作室創作版畫，內心有一系列的想法，但不知如何完成，李延祥便與雷驤溝通，協助他創作腐蝕銅版畫，腐蝕的時間、程度，須累積經驗才能熟練，兩人商討，容許過程中有偶發的誤差和奇特的變造，李延祥協助學習者完成，然後共同聯展。這就是李延祥嚮往的工作室型態，李延祥教室出來的學員，不必個個像李延祥，工作室是個平台，開啟著不同的藝術心靈。

之所以會有如此的理想，與當年在巴黎十七版畫工作室（後來改名為對位法版畫工作室）的經驗有關。十七版畫工作室成立於法國巴黎，創辦人海特引來了不同國籍、不同領域的學習者，「臺灣現代版畫之父」廖修平就曾在那兒研習過，李延祥就

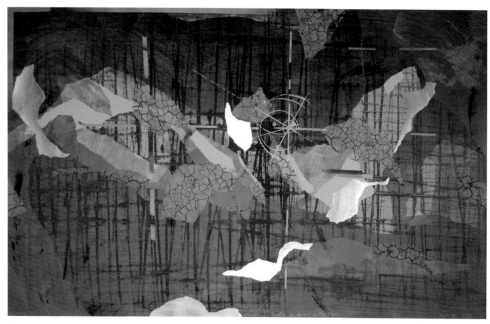

望向太平洋的窗　單刷版畫　*58×92.5cm / 2001*

讀師大美術系時未曾親炙於廖修平，但到了十七版畫工作室卻見到廖修平的早期作品，覺得非常有創意，而廖修平後來也給了李延祥啟發：「不可溺於流派！」十七版畫工作室的大師，有的一直還在海特的流派中轉不出來，是很可惜的事。李延祥謹記了，他希望走自己的路，也希望學生有自己的面貌。

不論工作室或是在東華大學，李延祥鼓勵學生建立自己的想法。一個鐵工師傅自製版畫印刷機，要與工作室的印刷機較量，結果孰優孰劣並不重要，重要的是學生願意自我建立；學生創作了批判性的版畫書，書本翻開全是黑頁，意味著「不可說」的黑幕，甚至有的是不可翻閱的緊閉書頁，只留著書面悚動的標題，暗諷那一樁樁說不清的禁忌話題，格外辛辣。李延祥樂見這樣的學生，雖然他自己不是個好挑戰批判的人。

宇宙生成元素的詮釋 ::

李延祥的畫中沒有批判，卻有著對宇宙嚮往的喜悅。

從小愛看地圖，在地圖中的各類符號中穿行，在地圖上臥遊，想像出更遼闊的世界。

對李延祥而言，繪畫本來就是讓自己喘息和自我治療的過程，高中時同學都在拼升學，他從畫室回到只在分數邊緣掙扎的教室，覺得自己好幸福，在美的薰習中，可以有更開闊的心靈天地。當時就以孔子「十五志於學，三十而立，四十而不惑……」的進階來期許自己的繪畫生命。如果有朝一日，能從不同的經緯度找出漂浮的島、浮起的地標、太平洋上定位尋找板塊，心靈能遨遊有形的地表，能徜

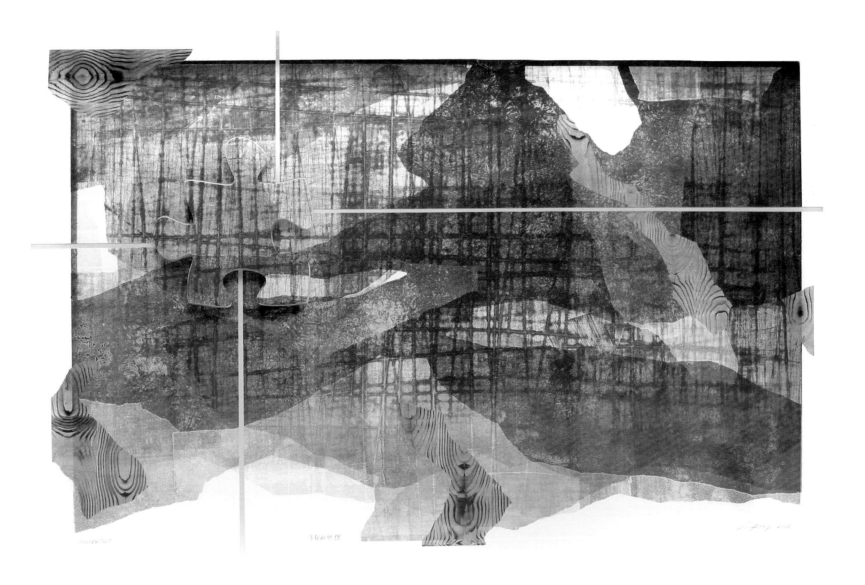

浮起的地標　單刷版畫　*70×105cm / 2002*

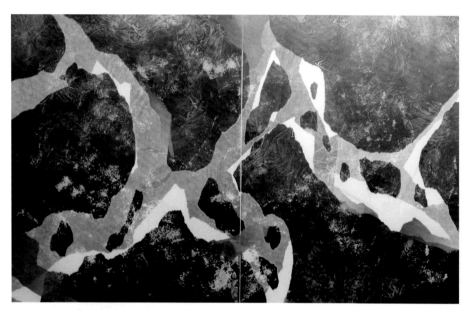

拜訪春天　單刷版畫　*77×109cm / 2006*

祥無形的宇宙時空，不囿於現象，而能「從心所欲不逾畫理」，那麼定不負此生。

考進了師大美術系，曾看見一位延畢的學長用所有的時間專心製作雕塑，他覺得這是很棒的學習情境。刻意讓自己延畢的那一年，他也同樣地專心創作版畫，比起每週兩小時「敲鐘式」的學習，這一年他更體會到版畫在製版完成時那種創造的喜悅，和印刷上色時不知是否誤差的緊張樂趣。

後來赴法國四年，不為學歷，只為一開眼界，終於他進入了「十七版畫工作室」，接觸到世界頂尖的各路好手。

原先在學習版畫的過程中，內心隱隱對版畫是否只限於再現圖稿感到存疑，撇開複數性，版畫如何能成為「獨立」的創作媒材，不再只有圖像的再現與複製？來到法國，一種革命性的新觀念衝擊著他，原來版畫是創作的媒體，一如油畫、水彩、素描，甚至水墨，都只是藉以表達美感或表現內在幽微情志的形式而已。只要創作者內在的意象可以呈現，不論它如何複數、間接，都可以是精采的藝術，甚至可以藉著間接的藝術形式，表達出更直接的心象，它決不僅僅是圖像印刷的延伸而已。

於是乎，他義無反顧了。藉著木刻凸版、銅刻凹版，他不斷寫出內在的幽微意象，看來抽象的東西，其實都有真實的意趣。看來受製版印刷所限的圖像，卻可以創出更大的自由空間。李延祥找到了「單刷版畫」的創作形式，可以更精準地表現他的心靈意象。

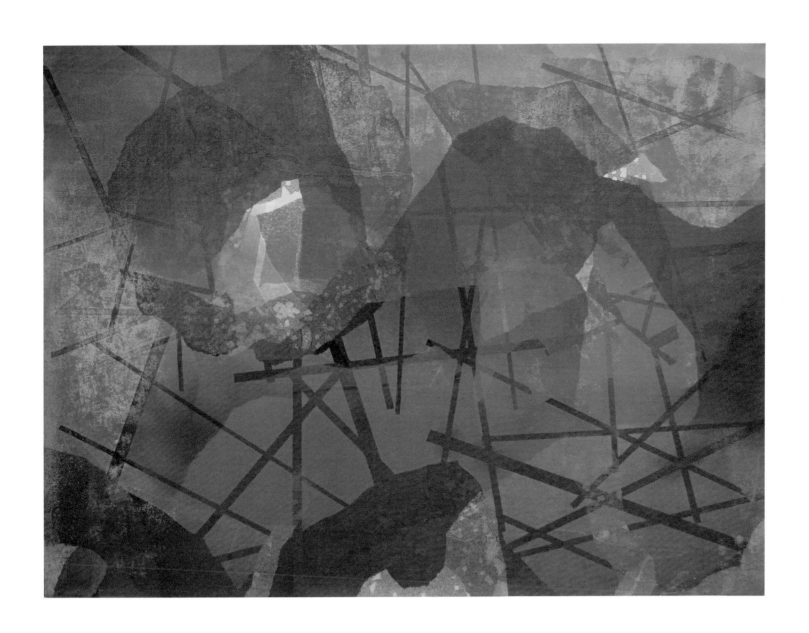

光輝歲月　單刷版畫　*57×76cm / 2014*

1. 火之書　單刷版畫　*54×508cm / 2013*
2. 水之書　單刷版畫　*54×508cm / 2013*

　　單刷版畫是完全無版的印刷，製作時，以紙遮版，一次一次遮住不同部位，一次一次上色而完成作品，當作品完成時，已無原始版，印出來的是獨一無二的作品。它不能複數，卻可以自由地在成品上切割、打孔或實物拼貼，呈現更多元的可能性。李延祥喜歡那種自由開闊的感覺。

　　然而藝術家的心靈往往又不甘於只定在具象的物質界，不免又探向那五行陰陽和合的妙有境界，五行版畫書於焉成形。

聽見風景，看見聲音 ::

　　創作是與自己對話的窗口，藉著創作和自己對話，和觀者對話，和大自然對話。

　　《火之書》以火的形象，拼貼連幅串成了一本書，一本以色彩造型構成的書，一頁頁地翻閱，有烈燄，有光熱，有沒燒完的白點，整幅紅黃的強烈色調，寫的是一種心境、一種對宇宙生成的哲思。它不必說故事，說道理，那色彩本身就是一種語言，那流動的火串就是思想理路。

　　《水之書》在一片湛藍碧綠的色調中，呈現了作者的感覺、經驗、回憶、冥想，它是花蓮砂卡礑步道的清溪，也可以是任何一條深深淺淺的江河。書中打出的洞孔、割出的不規則切面，是浪花，是水波，也可以是流動不止的心象。

　　「遠觀其勢，近觀其質」，火的噴薄，水的淪漣，自然界最原始最對比的兩種物質元素，李延祥做了深刻的呈現，而且是獨一無二的表達，單刷版畫中，它不會再有第二次複數。他成功改變了版畫

　李延祥

水之書（局部）

互動留言板　照相凹版裝置　*2013*

聲形　單刷版畫　*28×38cm / 2014*

的複數性、間接性，它是非常具象的抽象畫，也是非常直接的間接製版畫。

　　五行版畫書在水火的啟導下，一步步成型，未來將可看到生化不止的東方哲思，在版畫中形成既亮麗又沉澱的色彩。

　　深刻的內蘊，必須藉由恰當的形式才能呈現。2014年，李延祥以「形聲」為題，別開生面地以無聲的語言來說敍說自然。二書的封面以照相凹版的口型組合「說」出書名。三十六張代表注音符號的口型版畫，運用活字版的概念，組合成所有想表達的語詞，有一連串的咒語、祝福語：以馬內利、南無阿彌陀佛、哈雷路亞、唵嘛呢叭咪吽……，全以口型版組合。色彩的具象世界，竟要和聲音的抽象世界連結，撞出火花，這真是異想天開啊！於是單刷版畫、照相凹版結成連理，生出奇巧萬變的內容。

　　詩人寫視覺詩，而畫家李延祥作無聲版畫書。他讓聲音被「看」見，也讓風景被「聽」見。許多觀眾駐足在口型版前，觀其形，想其文，延伸出無聲世界的有聲意象。古老的技術，創新的內容，奇巧的形式，李延祥企圖藉此再建一個與觀眾讀者互動的平台，他說，版畫可以有更自由寬廣的未來。

手工書──宣言　照相凹版　*36×144cm / 2014*

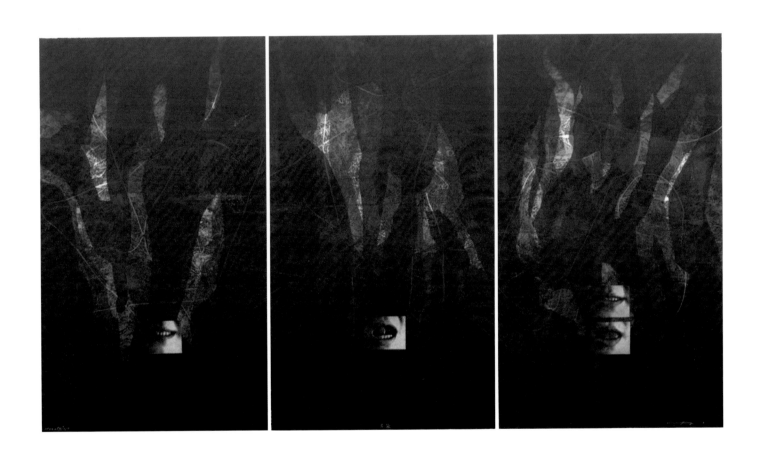

出發（三連幅）　單刷版畫　90.5×54cm×3 / 2013

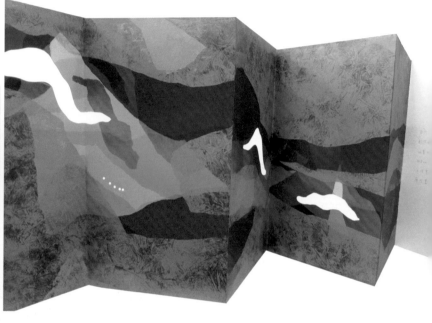
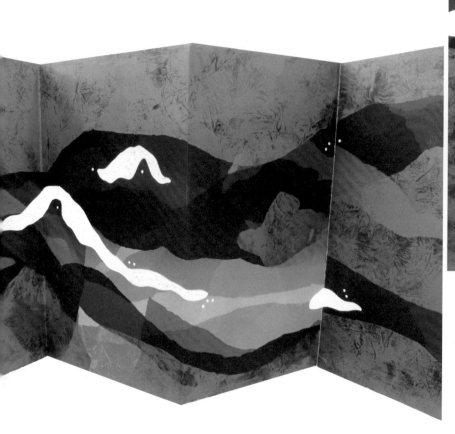

李延祥　　　　　　　　　　　水之書（局部）

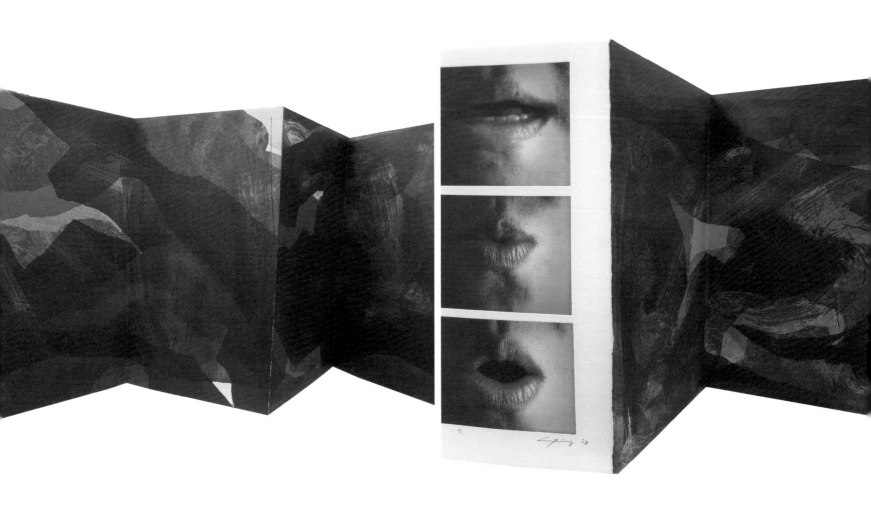

火之書（局部）

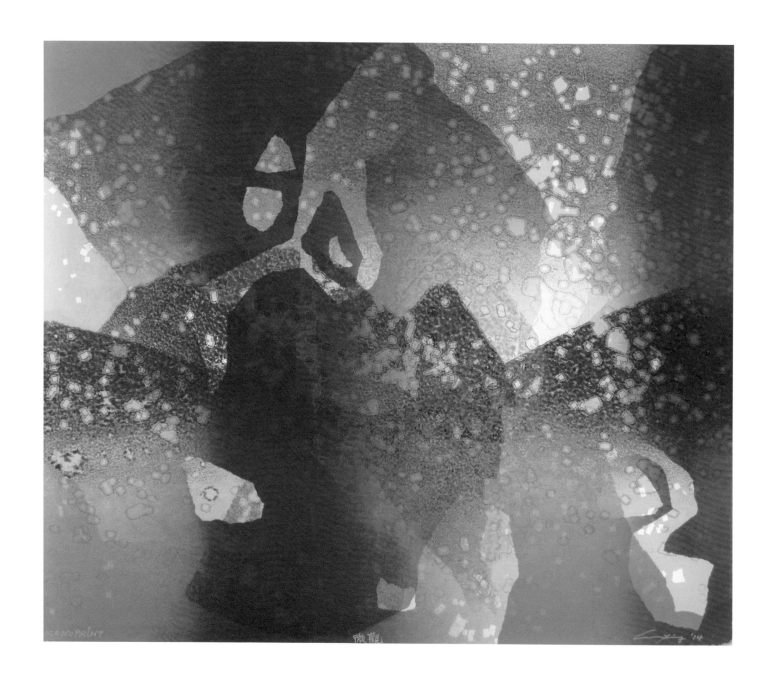

170 李延祥 　　微觀　單刷版畫　*45×54cm / 2014*

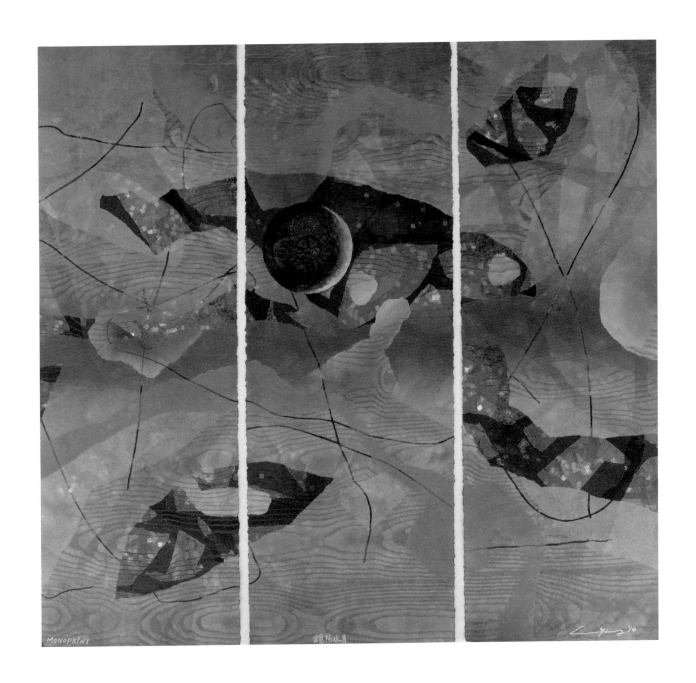

MONOPRINT 鏡花水月

鏡花水月　單刷版畫　*54×56cm / 2014*

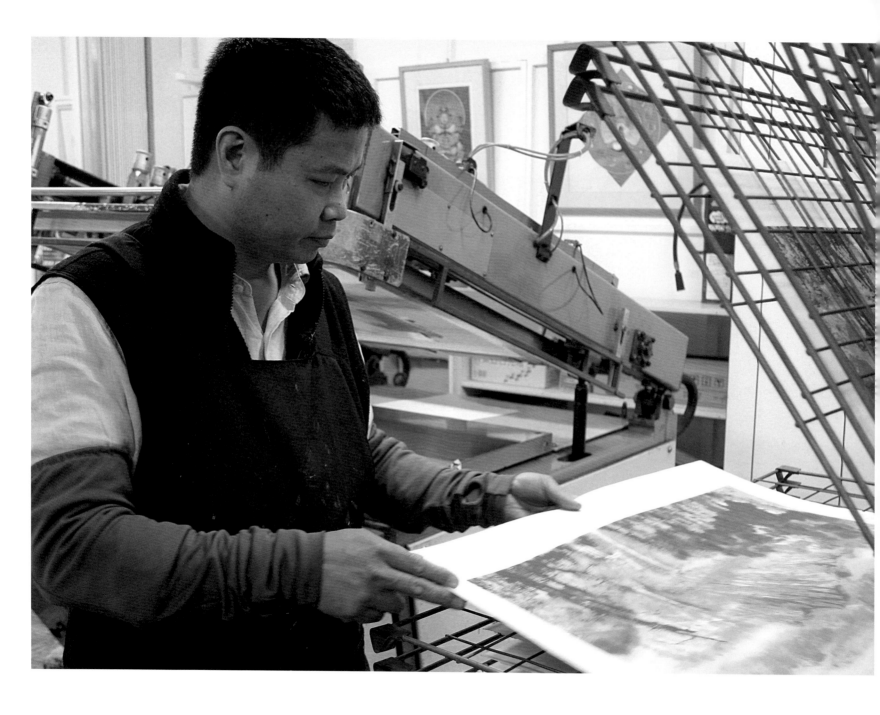

曲折困苦的淬煉::
徐明豐傳奇的藝術生命

「豐喜堂版畫工坊」成立於 1998 年，是由版畫藝術工作者與專業技術人員所組成的團隊。透過版畫工作室的平台，將版畫技術作為交流與經驗分享，並結合藝術家、美術館、畫廊等合作，來推廣版畫藝術；以及運用版印技術所延伸開發的文創商品，使版畫融入生活中。

說起年畫，就讓人想起徐明豐。

文建會自一九八五年起，每年舉辦版印年畫徵選活動。年方廿三歲的徐明豐，以絹印技術，結合了傳統年畫符號與現代藝術媒材，連續奪得第一屆至第六屆首獎，也為他贏得了「年畫大師」的封號。

然而徐明豐並不想被定位為「年畫」家。其實，在奪得年畫首獎之前，他的絹印曾得到中華民國國際版畫雙年展和台北市美展版畫的大獎。他一直力爭上游，朝純藝術的深處探索。

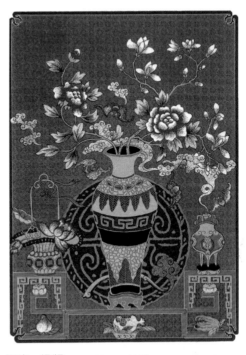

平安　絹版　*42×30cm / 1992*

曲折的成長歷程
和深刻的生命體驗 ∷

徐明豐因家境所限，少年時沒有機會學畫，卻因曲折的生命歷程，造就了豐厚而深刻的生命體驗，也淬煉了他的藝術內涵。

幼年隨父母至台東鹿野鄉開墾山林討生活。十歲那年父親病逝，使八口之家的生活更形困頓。母親與兩位姐姐勤儉堅毅，辛勤工作，以便讓家中男孩能受到較好的教育。即便如此，也都只能讀到國中畢業就得北上工作，背起家計重責。曾有段時間一家人四處飄散，以「全家百指，如飄蓬斷梗，一

在天之涯，一在地之角」來形容亦不為過。只有過年時，全家才得團聚，雖然過完年，一家人又得各分東西，然而那大紅光豔的年節色彩，在他少年心靈中就是幸福的象徵，他的年畫創作之所以如此光豔，就是那短暫幸福的色彩留下的印記。

後來跟著大哥做模具黑手，在入伍之前，已成為一個專業的模具師傅了。曾經入學想完成高中學業，卻因學費籌措無門而放棄；後來二進二出，終於半工半讀完成高中夜間部美工科的學業。辛苦，但那種辛苦中為自己興趣而努力的愉悅，十分飽滿。

大部分藝術家的藝術傾向，是經過家庭環境的薰染，成長過程中師長的啟發，至少有相對優裕的

環境去學習，然而徐明豐求溫飽尚不可得的童年，何來餘力去探索藝術？

小學時在班上畫壁報、參加校內外的繪畫比賽得獎，雖不知藝術是什麼，但當藝術家的夢卻在那時已萌芽，而且從未斷過。離開學校，在勞動工作過程接觸各種工業質材，開拓了他往後藝術創作的媒體素材表現方式。

退伍後，面臨生命的新開始，繪畫的夢想不時召喚他。他毅然放棄收入相對穩定的模具工作，到絹印工作室去鍛鍊。沒有經驗的他只能從學徒做起，收入微薄到自足尚不可得，可是距離理想總算接近了一點點，為了這一點點的跨步，他喜悅莫名！

半年後換入印刷廠工作，接觸產業界，熟識各類工業印刷媒材。工作之餘他開始嘗試創作版畫，在比賽展覽中逐漸嶄露頭角。徐明豐利用獲得的獎金創置了「豐喜堂絹印工作室」，他逐步從學徒轉型為師傅，從工匠轉型為藝術工作者，朝著理想大步邁進。

隨著他不斷獲獎，工作室的事業也蒸蒸日上，只是內心仍不時有個聲音吶喊著──他要純藝術的學習與創作。

在俗世的事業達頂峰之際，他竟又放下一切，獨自到中國大陸學習素描、油畫、以及漆畫。後來，漆畫技巧與木刻版手繪結合的重覆實驗中，他終於找到了屬於自己的道路。

欲窮千里目，更上一層樓 ::

理想與現實總是衝突、工作與創作必須兼顧，這讓他掙扎，讓整個家隨之起落。幾經震盪，終於，「豐喜堂」輾轉安頓在土城工業區內。

工作室經常為藝術家服務，認識了不同的藝術家，眼界漸有不同。其中與前輩大師廖修平和鐘有輝結緣，更是他生命的轉捩點。

一九九一年赴北京參與版畫交流活動，結識了

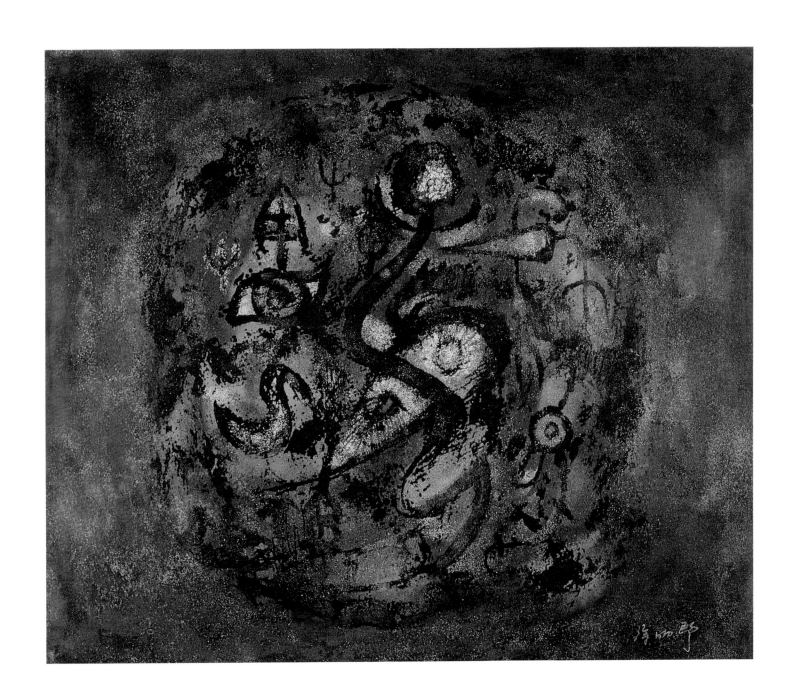

亙古之美　複合媒材　45×53cm / 1994

版畫家鐘有輝，鐘有輝對他的奮鬥精神印象深刻，鼓勵有加，後來成為他的論文指導教授。一次鐘有輝要帶「臺灣現代版畫家之父」廖修平來工作室，當時工作室很簡陋，連椅子都沒有，徐明豐匆忙外出買椅子想讓貴客好坐，椅子買回來，客人卻因「來訪未遇」先行離去，與大師第一次失之交臂。又一次二人未先告知到訪，又是一次「來訪未遇」，而與大師相遇無緣。

隔了多年，終於，在台藝大研究所遇到了廖修平。──徐明豐去唸書了！

雖然自己已經是個藝術家，高中的學歷，卻讓他在其他藝術家面前隱隱不自在，也常在創作過程中自我懷疑，缺乏自信，於是年逾不惑的他又入玄奘大學視傳系當個「老學生」。

入探藝海，望不到盡頭，探不到邊岸。要再深造嗎？他自問。雖然他並不知道讀研究所是什麼狀況，但堅信：如果讀研究所不能讓自己脫胎換骨，不如不讀。那麼他自問：自己是否需要脫胎換骨？答案是肯定的。內心那理想的火苗，數十年來從未熄過！

進了研究所，課堂上終於遇到了廖修平，透過老師的指導啟發，徐明豐看到了更多元的技藝和更豐富的題材，大開眼界！

其時，徐明豐早已是名家，絹印本就是他安家活口所依的生計，技藝已熟練至極，用之取高分成績固無問題，但學習過程中只重複自己原有的東西，對想再自我突破的他而言有何意義呢？於是他決定改換自己不熟悉的木刻版種來創作。他拿起了大電動雕刻刀，以戰神般的爆發力，在木板上切割出與他內在呼應的肌理，於是幽微的、粗獷的、明豔的、玄黑的多重呈現，使徐明豐終於「脫胎換骨」！

徐明豐式的漆刷版畫藝術 ::

研究所的學習，對徐明豐而言是一種境界的提升，隱隱約約他看到了目標、看到了方向，只是那旅程該怎麼走，仍在探索。

雖然不再做年畫，但多年的歷練，已內化成一種心象符碼，成為滋潤創作的養分。他把年畫簡化，取其局部，形成抽象畫，「迎春」、「納福」的意思全在其中，名為「構成」。又把甲骨文也化成了符號，寫出了〈鄉情〉中對亙古文化美感的嚮往，和對故鄉溫情的懷思。一是時間的，一是空間的，都有著縹緲的悠思。

而對這塊土地的眷懷，徐明豐計畫作一系列的「印象」。板橋林家花園，鶯歌陶瓷燒窯，作了兩幅，因忙碌而擱下，就沒再繼續了。因為他創作最好的狀態，往往不是一再構思修訂而成，而是在時間壓迫下，迸發出的能量所形成。

由於讀研究所是中年以後的事，所以徐明豐的創作，基本上沒有學院包袱，能徹底釋放潛藏於內心深處的創作意識，更能積累所有的庶民工藝，形成他的創作形式。九二年他赴大陸研習古老的漆器藝術，於是油墨、壓克力之外，漆畫也成了他的表現方式，每一種素材都可以是他的工具，甚至可以複合並呈。

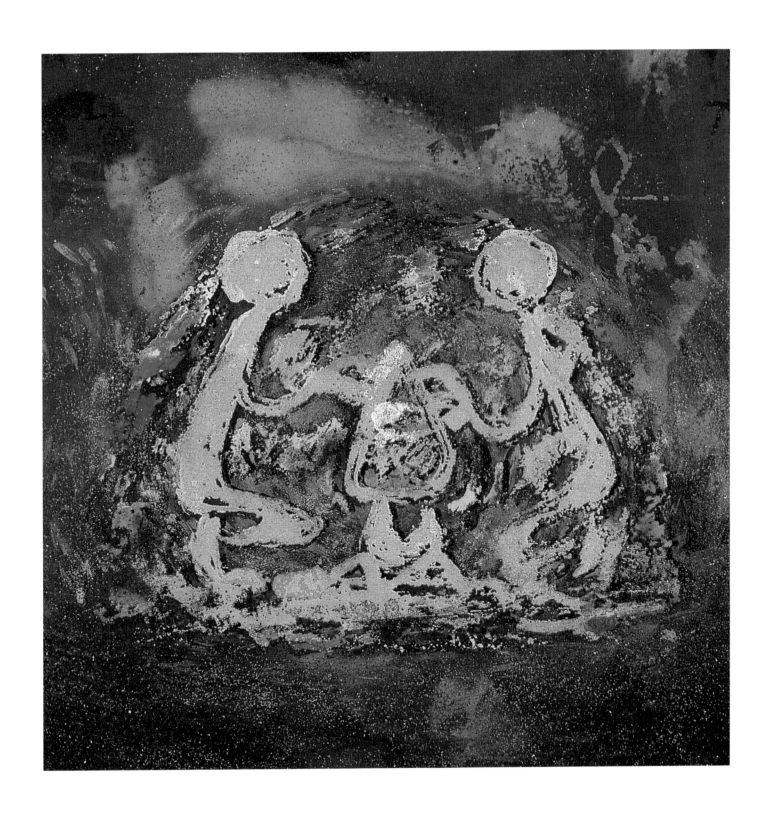

鄉情 複合媒材 *45×53cm / 1994*

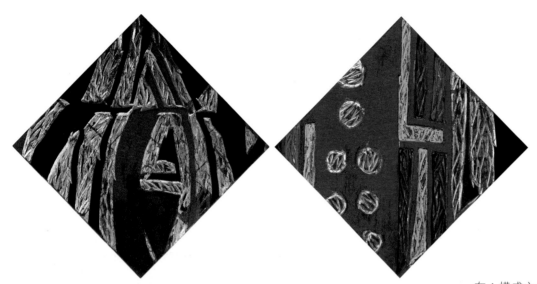

左：構成之九　*58×58cm / 2008*
右：構成之十　*58×58cm / 2008*

　　然而傳統的年畫畢竟耕耘了那麼多年，一定能和新近學到的漆畫做一番融合。在「年年有餘」中，可以看到現代的與古典的對話，彷彿很前衛，又彷彿很傳統；中國春節──豬年特展的「吉祥」，形式上複合了漆畫、版畫的特質，藉由色塊的明暗對比、多彩的交融、和許多環形細線，繪出了傳統燈籠的形，一種濃濃的幸福感躍然圖中。

　　「書寫心象，醒覺烙痕」的展覽，我們看到與往昔截然不同的藝術表現，大色塊的、明暗對比強烈的表現張力，與當年細緻工筆式的年畫，何可以道里計？題為「風景」，它是風景，也是心象，也可以只是一群色塊組成，或者是自然風景加上心情風景的組合。他開始在純藝術的道路中快樂奔馳。

　　然而純藝術創作能否安身立命？家人存著疑慮。生命有限，選擇本就是兩難的事，徐明豐內在有一把必須創作的火苗在燃燒。一個聲音告訴自己：創作就是生命，另一個聲音又告訴自己：靈魂若無肉身怎存活？理想與現實的交戰，在他內心沒停止過。

　　他一方面維持著豐喜堂的業務，把接單工作託付給哥哥和妻子，一方面在豐喜堂熱鬧的孤獨中，思索著創作方向、創作素材。終於他找到了最能心手相印的創作方式──捨版畫的複數性，每一版他直接上漆，在顏料與木板的摩擦中，板紋的線條被留住了，板上那凹凸成形、點墨成章的理路形制，形成一種沉甸深邃的意象，向外寫景寫物，更向內寫心寫意。

　　靈魂的安頓需要肉身的成全，藝術生命的完成又需要因緣的聚合，他在因緣聚足的條件下，正跨步向著徐明豐式的藝術道路前行。

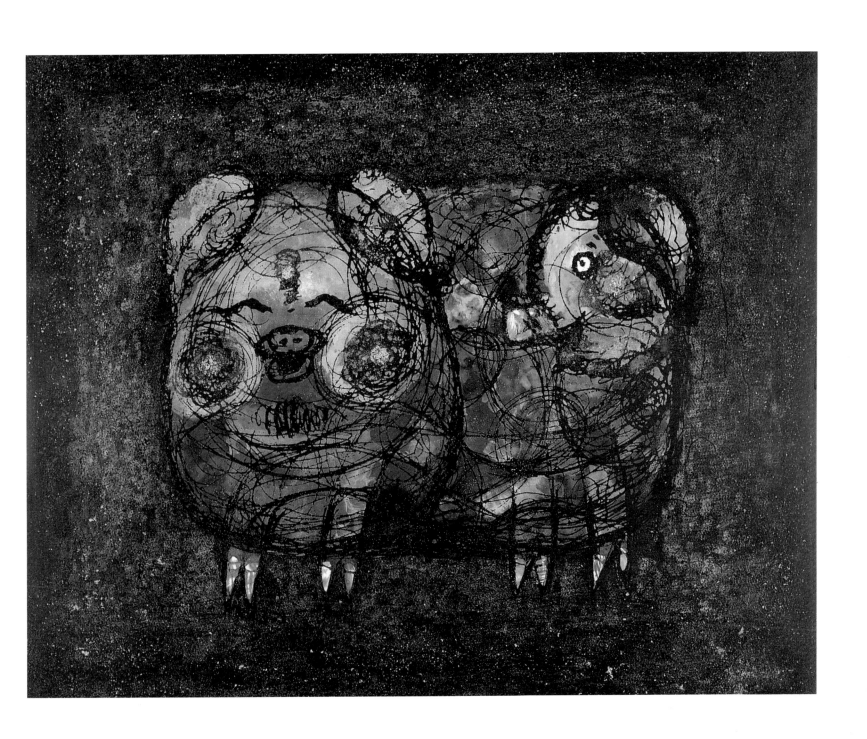

吉祥　複合媒材　*42×53cm / 1994*

徐明豐　　　　　印象之一　複合媒材　*44×56cm / 2003*

印象之二　複合媒材　*44×56cm / 2003*

1 2

1. 心的景象之一　　2. 心的景象之三　木刻版畫　*90×90cm / 2012*

3

4

3. 心的景象之十一　4. 心的景象之十二　木刻版畫　*90×90cm / 2013*

徐明豐　　　　　　　記憶之六　複合媒材　*110×110cm / 2015*

左：景觀・空間之二　木刻版　37.3×53cm / 2015
右：景觀・空間之八　複合媒材　75×50cm / 2015

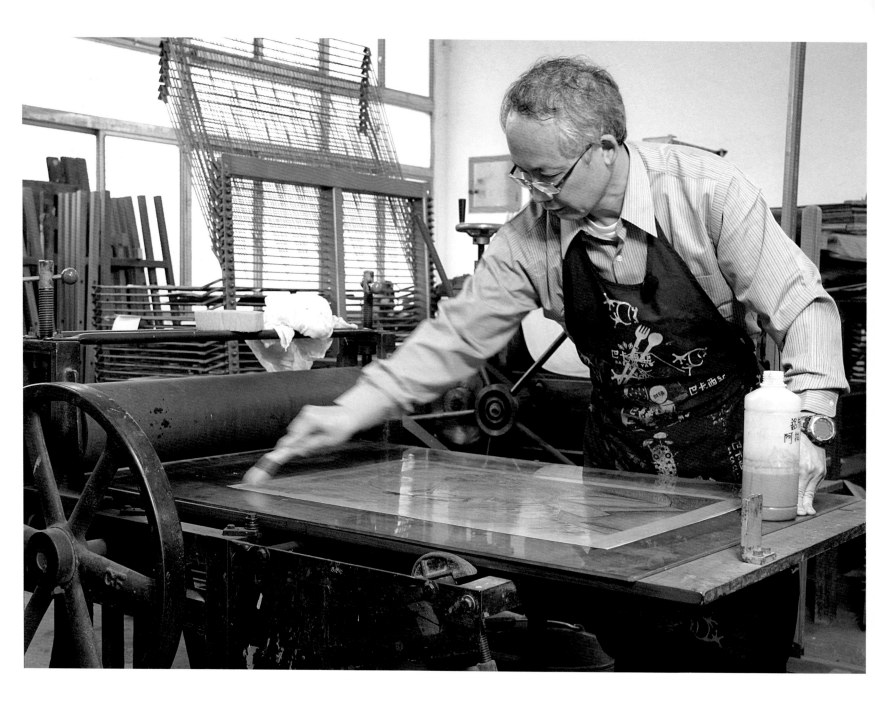

泥土中看見生命的榮枯∶

林昭安的尋根回歸

林昭安目前任教高中，後壁高中版畫工作室功能：1. 提
供後壁高中師生版畫教學及創作的空間；2. 辦理校內
外各項推廣研習活動。

至於其個人版畫工作室，成立於 2000 年，座落於台南
小鄉鎮中的一個四合院舊址，「平疇交遠風，良苗亦
懷新」的田園生態，提供個人及版畫同好共同創作版
畫作品的另類環境。

意外的石版畫之緣 ::

　　林昭安原在國小擔任美勞教師，國小老師那種
全科的教學方式，使他原也並不特別鍾情於版畫，
何況讀嘉義師專時，只是「曾經」見過木刻版畫，
對版畫只是印在心上的瞬間熱情而已。

　　一九八七年暑假，林昭安因同好推薦，至董振
平老師版畫工作室學習平版畫（即石版）創作，這
才發現：原來版畫創作如此特殊，又畫又印的創作
方式，很適合從小就喜愛機器操作的性向，版印即
將揭示結果時，又充滿了作品是否與預期相符的緊
張樂趣，而版材的多元選擇特性，又常能觸動自己
創作的靈感，紙版、木版、橡膠版、石膏版、實物
版、銅版…等，每一版種都有著不同的藝術表現，
此中樂趣非其他畫類所能比擬，這是版畫藝術在林
昭安的創作心靈中的初始萌芽。從此一頭栽進了版
畫天地，成為他終身相伴的藝術。

　　任職民安國小美勞教育期間，林昭安至臺師
大深造，完成了美術系學士學位。白天教小朋友、
晚上進修、創作，假日則參觀畫廊、美術館，名家
作品展示眼前，甚至親炙門下，許多以往崇拜的畫

尋新根　平版（砂目鋁版）　*75×54cm / 1990*

家此刻都覺得距離很近很近，忙碌的工作與在職進
修，充實了他的年輕歲月。

　　同校任教的王振泰見其平版創作，亦充滿興味
地投入，二人遂在民安國小一面胼手胝足開啟了美
勞教育新紀，一面積極創作，參與各類比賽展覽，
不斷得獎，逐漸開拓出可觀的創作和教學成果，二
人都成了臺灣石版創作的方家。

原始的感動與文明的追溯 ::

　　一九八八年台東蘭嶼一遊，引發林昭安視覺強烈的震撼。流連忘返於清澈碧藍海水、原始自然山林之餘，也觀察了當地的紅頭、野銀、東清、朗島部落，那些半穴居的房舍、椰樹下的涼臺、晾魚架上的魚乾、光著屁股的小孩、穿著丁字褲的男人、任意走在路上的豬仔、以及停在海邊造型獨特優美的併板船，一種「天然去雕飾」的原始風情，讓林昭安低回不已。

　　一個未受通俗文明洗禮的島嶼，讓他對人類漫長歷史的時間，產生強烈壓縮的感受，科技與自然，文明與原始並置的當下，生命所處的空間和時間意義為何？

　　文明的發展是一條不可分割的長線，在傳統文化的繼承與新浪潮的追求中，林昭安以古老的文明圖案，映襯鮮活的文明生機，而創作一系列的「尋新根」。古老的書法碑文、少數民族的歌舞生活形象、寺廟門神、八卦圖引出的吉祥，表達一種文化中多元融合，視覺上有著古今並列的時空錯置感，意涵上有著承先啟後的思考，在追求本土化的浪潮中，傳統古老文化的滋養，細細密密地滲化在平淡的生活中。平版的表達總能讓他所欲傳達的理念細膩豐足之外，更多了一種莊重典麗。

鄉親土地的呼喚 ::

　　台北真是個富含寶藏的都市，它圓了自己學習美術的夢，充實了自己的藝術技法。可是每天緊繃

著的神經，如急管繁絃的喧囂，林昭安自問：這是自己所要的嗎？

　　小時候物質貧乏的年代，精神生活卻十分飽滿。家裏沒有電視機，平時的娛樂除了玩耍，最讓人興奮的事就屬村子裡的拜拜活動了。四五個乩童同時起乩、神轎出巡、各式陣頭、長長的繞境進香隊伍，完全俘擄了他小小的心靈；廟裏的彩繪、裝飾圖案、神像衣服上的刺繡、各式兵器、法器、符咒完全占領了他的目光。那令人目眩神馳的情境，在他心目中，就是信仰一起、禍福與共的村民集體生命印象，這些印象化成了作品，林昭安所呈現的是：使用現代國際造形語言，來訴說出古老的東方精神。

　　然而要打入林昭安最深沉的心靈，這是不夠的。

　　雖然在都會中有著足夠的舞臺讓他一展長才，然而新營老家那些農田、三合院、蟲草花鳥，卻不時湧上心頭，彷彿在呼喚他。小小的農村就是世界的縮影，所有的親友、同學、玩伴都在這個世界。農忙時大人們要小朋友幫忙蹲在一種二折式的牛犁上，雙手牽著犁繩讓水牛拉著走，鬆軟的沙土被牛犁翻起來向後延伸，一種與土地相親的感覺，不斷地被喚起。他要的不只是個記憶而已，而是踩在家鄉泥土上自己的腳印那種實實在在的感覺。

　　後壁高中招聘美術老師，林昭安遂南去，民安國小的美勞教育經營留給了王振泰，改而經營高中的版畫教育，並在大專院校兼課指導版畫。

　　回到生長的地方，在老家重建了新居，自己監工設計，原來童年三合院的住處改為工作室。與林

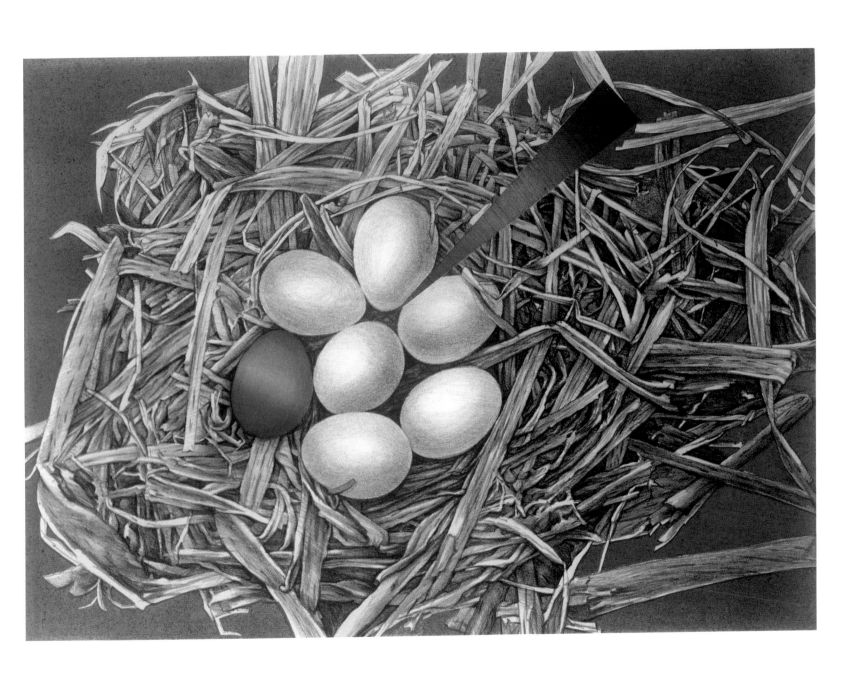

喜訊　石版　*56×41cm / 1995*

春牛　石版　*56×40cm / 2000*

昭安談話過程中，從他爽朗的笑聲中，可以完全感受到林昭安回歸家鄉後快然自足的愜意，時而望其門外，「平疇交遠風，良苗亦懷新」的喜悅溢於臉龐，時而鄰人來閒坐，「肯與鄰翁相對飲，隔籬呼取盡餘杯」的暢快也洋溢滿室。

春生秋成的時空丈量 ::

從狹小的都市空間，回到遼闊的鄉野，視野上容納了更寬廣的景象，心境上不再匆忙，找到了可以從容不迫、完全自在的創作節奏，也解決了版畫創作需要空間、設備的問題；創作時，在寬敞的庭院中，磨石頭變成有節奏的運動；有了個人專屬的

創作空間，未完成的作品不用急著收拾；有了天長地久的時間，可以悠閒審視印象中童年的光景，再內化成一種心靈風景。於是以石版描繪紀錄生活的創作方式，把童年和當下的時間痕跡並置，林昭安開啟了創作新貌。

綠野平疇給了他新的視覺滋養，門牆院落給予他心靈的安定，時空的計算、感知、丈量的方式，在故鄉逡巡中，也有了新的體認。青少年時代，對空間的概念是用走路和騎腳踏車計算出來的，而對時間的概念，很多時候都是在等待下課、等待玩耍及不捨時間結束中所計量的。而今重回鄉野，生命的代謝，成了新的時間丈量方式。「荷葉生時春恨生，荷葉枯時秋恨成」，蓮的開謝、榮枯，所有的時空印象，交疊成一種生命秩序。

時空I　平版（砂目鋁版）　*55×40cm / 1999*

夏之頌　石版　*56×40cm / 1996*

當魚戲田田蓮葉間，散發著生之喜悅氣息的同時，林昭安也寫出了蓮葉枯敗時的嚴正，即使小小的蓮葉，其生命回歸時，一些符咒、一些「肅靜」「迴避」的喝道場面，表現了當生命完成之際的嚴肅，院落渺小了，人渺小了，天地也渺小了。

千禧年參與貓頭鷹出版社編寫遊憩與休閒的旅遊導覽書籍──《蓮鄉白河步道》，林昭安穿梭於白河蓮田，對當地的人文歷史、聚落型態、蓮田景觀、以及蓮的生命週期有了深刻的體認。從此「蓮

的意象」和「父祖故居」在內心作了緊密的連結，遂觸動了一系列以「蓮」為題材，作「時空‧繁衍」發想的系列作品。

同樣踩在故鄉的泥土，林昭安對時間的感知，已完全別於青少年時期的躍動，而化為萬物消長之理的深沉感慨。同時結合各種版材技法，「想法」與「版材」間逐漸趨於和諧，我們看到林昭安日趨成熟的藝術生命，也從他的創成中看到「人在鄉土才能蘊育更豐富藝術生命」的定律。

斯土情深　石版　*83×58cm / 1994*

林昭安　　　　　　　時空──蓮潭記事 I 石版　*85×62cm / 2001*

時空──蓮潭記事 II　銅版（蝕刻）　*80×62cm / 2001*

林昭安　　　　時空・繁衍 II　銅版、美柔汀　2001

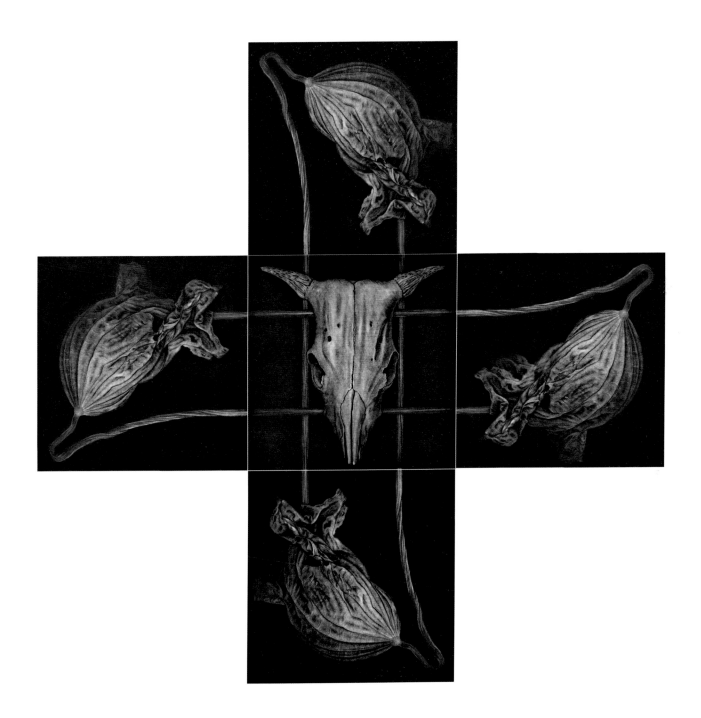

時空 ‧ 繁衍 IX 銅版、美柔汀 2003

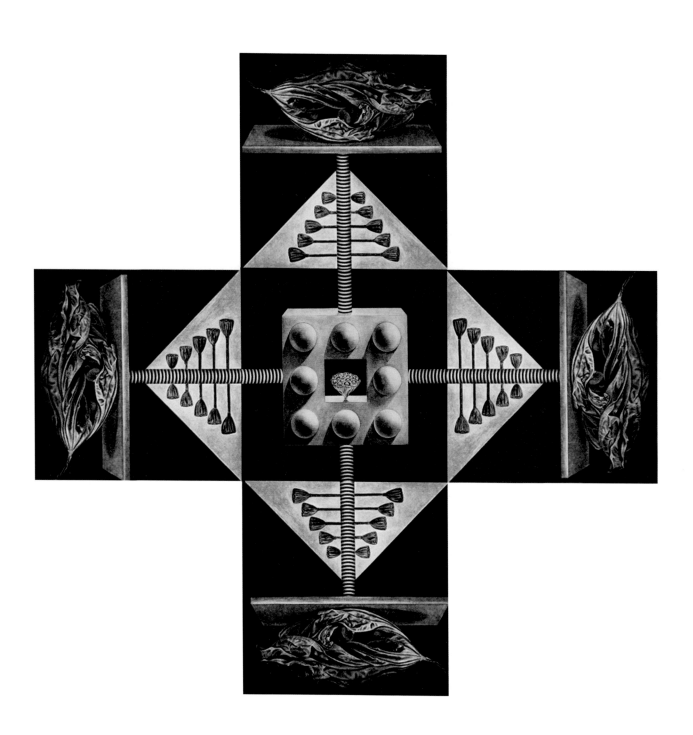

林昭安　　　　　　　　時空・繁衍 VI 銅版、美柔汀 2002

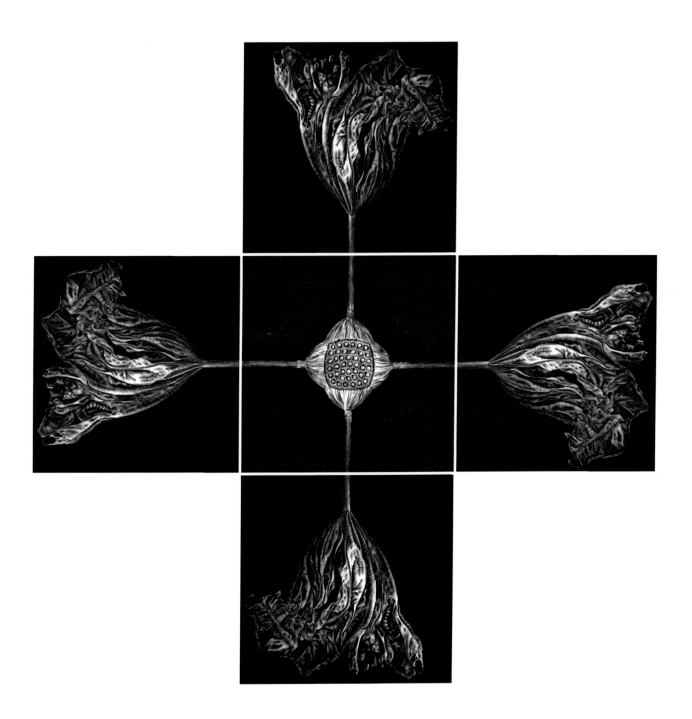

時空・繁衍 VIII　銅版、美柔汀　*2003*

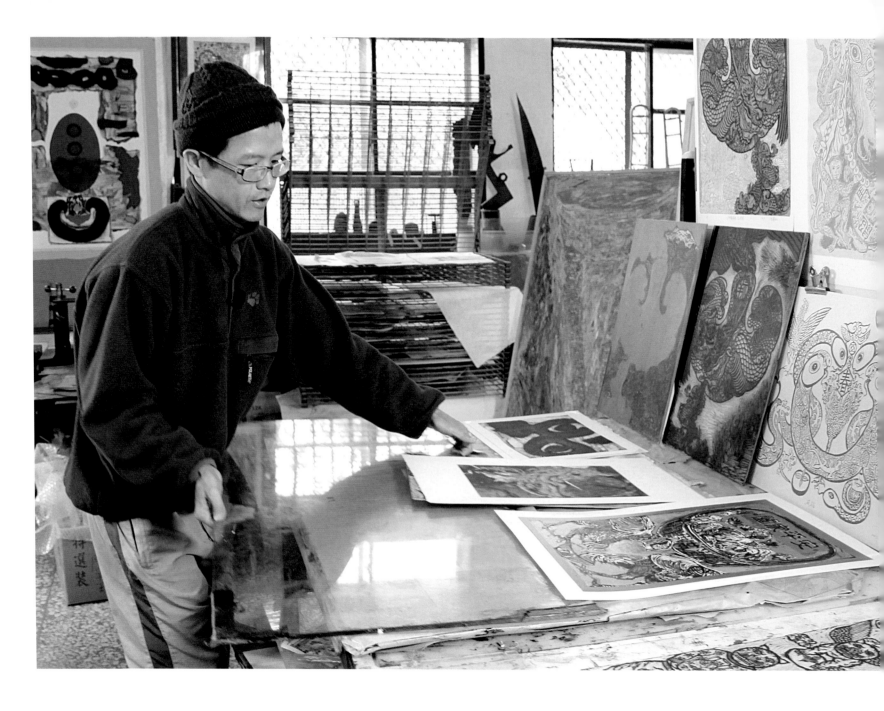

江山代有才人出::
陳韋圧的新銳表達與薪火相續

「蘭陽青年版畫工作室」成立於 2002 年，是陳韋圧與潘勁瑞兩個在地宜蘭人共同成立，愛鄉情懷讓他們捨棄都會區的發展，回到與山野為鄰的羅東，開發青年版畫潛能。工作室宗旨：

1. 落實基礎版畫藝術教育 2. 陶冶版畫藝術賞析人口
3. 辦理版畫藝術研習活動 4. 深耕版畫藝術文化內涵

　　東臺灣宜蘭的陳韋圧，在國內版畫家中堪以「新銳」二字形容。若以廖修平為臺灣第一代版畫家來說，他已是第三代了，可是在版畫推廣工作中卻擔負著不小的使命。

我的左腳的左腳　橡膠版　*60×90cm / 1996*

求學過程嶄露頭角 ::

　　學生時代初接觸版畫領域，即嶄露頭角。一九九五年就讀藝專三年級時，第一次接觸鐘有輝老師的版畫課，那種繪畫與工藝的結合、可無限發揮的自由度，深深吸引著他，他非常有興味地學習，第一件以壓克力版完成的作品，就得了宜蘭美展版畫類第二名。

　　後來又以鋅版及壓克力併版參與南瀛獎，入選後被通知一個月內要再補三件作品參與決賽。一件作品的完成，從構思到製版到印出，總需好幾週甚至好幾個月，他初學未久，一個多月時間要創作三件，豈不與諸葛亮三天造十萬枝箭般困難？其時適逢寒假，甫年初二，他打包返校，夜以繼日地在版畫教室中趕工。結果包括油畫國畫等所有類組總評，他得了第一，獎金十五萬！對

學生而言，真是天大的鼓勵。

　　一九九六年快畢業時，再以橡膠版參與全省美展，入伍服役期間被通知得了金牌獎！同儕稱：「怎麼得獎有如吃飯喝水那般容易？」

　　究竟什麼原因使得他初出茅廬，作品就如此受評審青睞？

　　以往版畫被認為只是印刷的延續。廖修平引進西方各類版畫技術後，版畫家在形式、技巧、版型、媒材運用等作了很多開拓性的表現。陳韋圧以純藝術的創作方式顛覆了印刷角度式的創作思維，此其一。

　　他的題材對於「人與環境的存有關係」議題，有深刻的體驗，此其二。

作品中的線條表現十分靈活，此其三。

他速寫式的線條可以直接表現想法，幾乎已達「我手寫我心」的程度。常常在宜蘭往台北的火車上，他攤開紙筆，把飛馳中的窗外景致瞬間捕捉入畫，一趟車程下來，速寫了二、三十張畫。那種不暇構思，直接處理畫面的自我訓練，使得他一出手，線條就靈動飛揚。

好一個有新意的年輕人！

退伍後，入研究所深造。當時師大與南藝大研究所都在招生。

師大報名費三千，南藝大一千。他身上無錢，於是到公園為路人畫肖像，一張兩百，一天畫了八張，賺了一千六百元，夠繳南藝大的報名費了！於是選擇報考南藝大。

規定要帶三件創作來口試，他卻帶了兩百多件！一下火車就包租小貨車運至考場，十分鐘布置、二十分鐘講解，版畫鋪地，整疊速寫手稿置考委桌面，油畫水彩張掛堂上，那豐富的創作，和精彩的創作理念陳述，終於，他高分錄取。

想法創意真夠淋漓盡致！

南藝大的學習讓陳韋庄技藝更加精進，複合媒材創作觀念也深植其心。他後來「藝術下鄉」推廣的「版圖再現」──版印後直接再上色，或後製處理結合其他媒材，最後完成的作品已不知是版抑或畫，這樣的創作方式使版畫創作有更豐富的可能性，此與研究所時代跨領域創作觀念的建立不無關聯。

心靈與生活調適 ::

畢業前，受藝術家蕭勤推薦應義大利中部Montecassiano 的 Piazzaer Beart Gallery 畫廊邀展。

在義大利兩個月，他觀覽了義大利各個畫展和風光，開拓了眼界。最難忘的是西方建築精確的比例，古堡、繪畫、甚至平民建物，都可以看到非常精密的計算。在如此土壤中，當然會蘊育出達文西那樣的藝術家。回過頭來再看看東方，那種追求材質的自然性，又會蘊育出那一種天才呢？西方的藝術訓練，東方的人文蘊涵，我們會走怎樣的藝術之路？陳韋庄思索並追求。只是，在回國機上，俯望各類鐵皮屋頂，差點適應不良。

入職場後，也有時間分配適應不良的現象，所以好一陣子他停止了版畫創作。

版畫創作包含繪圖、製版與印刷等綜合表現，講究技、藝、道合一的境界，過程耗時費事。就凹版的前置作業言，紙張得泡濕一天，至半乾半濕適墨的狀態，印刷前測印壓力，而後調墨、填墨、擦版，才開始上印，即使超時工作，一整天也只能上版試印一些小作品而已，全開大作需時更長，這還不包含構思製版。可是忙碌的工作把時間分割得零碎，創作變成極為奢侈的事了。

除了在羅東東光國中美術班任教，他還負責宜蘭縣「藝術深耕」活動的策畫業務，常作「藝術下鄉」的巡迴演講，花蓮、桃園、金門…到處傳播藝術種子。創作，只能搶在教學與研習的空檔中進行。

可是回頭想想，這種版畫教育推廣工作他的

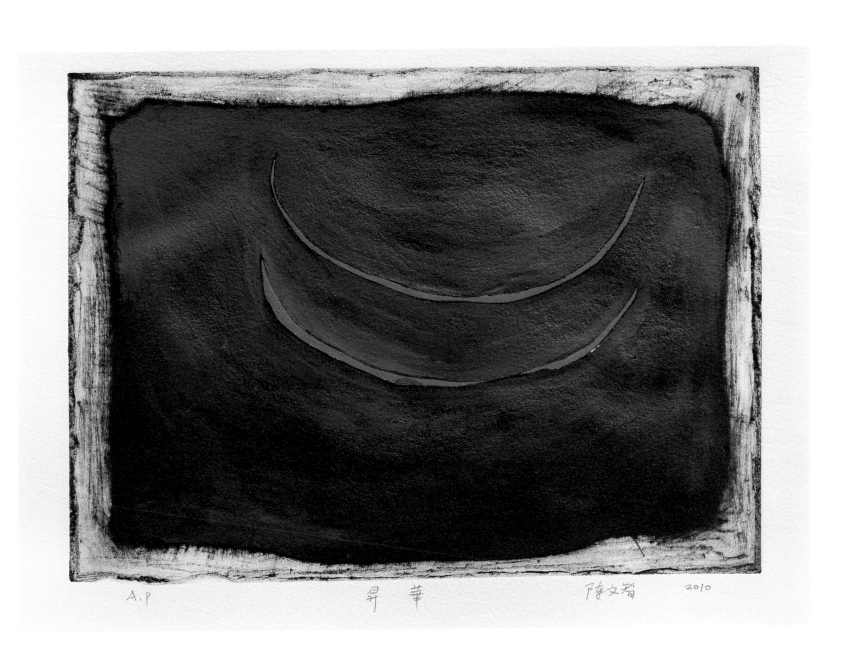

A.P 昇華 陳文智 2010

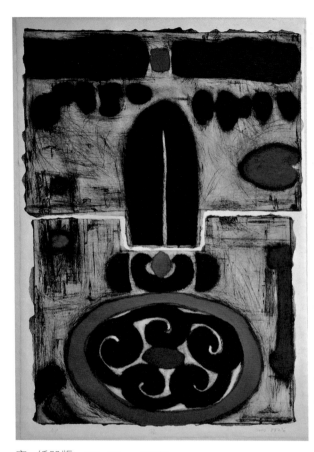

容　紙凹版　*101×73 cm / 2009*

老師鐘有輝在做，太老師廖修平也在做，而創作
卻從無停頓，老師能，自己何以不能？日本漫畫
之祖葛飾北齋所說：「我對七十歲以前的畫都不
滿意。」七十歲的成果不正是十歲、三十歲、
五十歲六十歲的總合？創作是一條連續不斷的自
我修正過程，豈容片刻停止？

　　於是他自我調適，與時間綢繆，2004 年重新
「上版」，於是乎，那精采的創作又一件件產出。

前衛新銳的畫作 ::

　　陳韋压的版畫充滿色彩暈染滲透和肌理律動交
觸的質感。

　　或問：「你畫什麼？太抽象了，看不懂。」

　　然而你一定看得懂那是個圓、那是個色塊、這
一塊和那一塊正在靠近。一般人看戴伽畫芭蕾舞伶
的姿態，但藝術家看的是空間比例、線條、光影、
肌理的表現；我們看維梅爾畫女傭倒牛奶的形象，
而藝術家卻在解讀那畫面光影的對應、線條曲直所
透出的主題，以及什麼樣的生命視角才有如此表
現？這些畫面是畫家在藉由畫面詮釋宇宙生命的意
義。而抽象畫是卻是藝術家直接以作品傳達出對空
間、時間的感受和對造形、色彩的詮釋，心象表達
更直接。所以，究竟那個難懂？是抽象畫？抑或具
象畫？似乎不是可以一語道斷的問題。

　　〈喻〉，陳韋压藉著一個彷彿是禪坐，又彷
彿是母體子宮的不明確形象，去悟或去孕育一個
永恆的圓。五個拼圖組構中，有牆面斑駁的肌理、
暈染的墨黑鎖環與純白色塊的對應，細看每一拼
塊表現都很有內涵，讀著讀著，你彷彿要觸到什
麼深義，而又說不上。文學家用語言文字說理，
畫家以顏色表達感受，版畫家以版塊肌理闡述心
象。它不是道理，不是故事，而是畫家對這個世
界最直接的感知。

　　由於陳韋压的版畫是從純藝術蘊育建構，所以
許多版面呈現了強烈的繪畫性。〈雙圓〉表達人類
的夢想符碼──圓，然而「圓滿」又是永不可能的
存在，所有的圓不是呈橢圓狀就是被擠壓變形，這

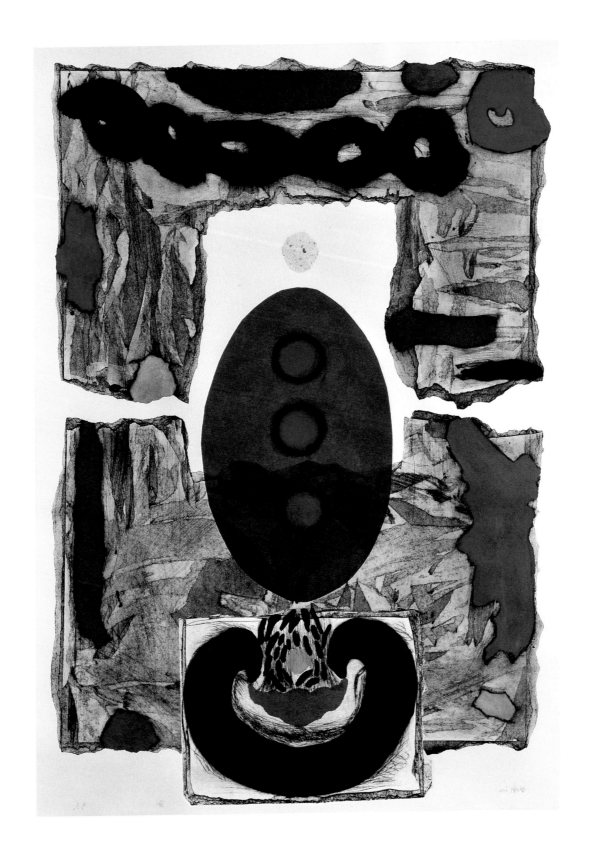

喻　紙凹版　*103×71 cm / 2006*

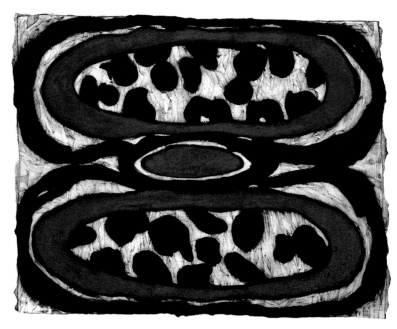

雙圓　紙凹版　*75×94 cm / 2009*

是真實的狀況。陳韋垂的版畫不僅充滿繪畫性，更充滿觀念、哲思。

　　其實，陳韋垂也喜歡具象畫。年畫雖然通俗而傳統，卻也是他版畫的另一種語彙。為了畫一幅〈閤家平安〉，他特地買了一籃子小雞仔當「模特兒」，照顧它們吃喝，安排保暖燈炮，累了一整天，小雞仔卻不乖乖呆著，動個沒完、吵個不停，第二天受不了了，把雞仔還給了雞販。可是那些小傢伙，在他的木刻絹印版畫中留駐了幸福的身影，一隻小雞還從籃子裡掉了出來，象徵「福氣滿溢」。前方一公一母正在啄米，真是幸福完整、無憂無慮圓滿家庭的畫面。

　　有時，他還畫故事。小時候父親帶他到南方澳捕鰻苗。鰻在寒流來襲時才有，在冷颼颼的海邊，捕那一尾一百多元的鰻苗，就是在捕一個希望，印象深刻極了！〈有餘年年〉就是這故事。漁船上張掛著近十公尺的大漁旗，上寫著「祝滿儎」，漁民

把「儎」字加了「人」部，期待滿載而歸，「人」也要平安歸來。漁民們喜悅滿足地抱著魚，前方是爸爸抱著雞，媽媽抱著鳳梨，帶著後方的自己，自己又抱著孩子，也和漁民一起同歡。那是自己的童年到孩子的童年，不斷延續的幸福故事。

　　除了畫故事，他也紀錄創作過程──〈有餘年年〉右上「國泰民安」的「國」字，一滑手，邊線割壞了，0.3 公分變成 0.1 公分，線條破損歪斜，只好由別處切割一小塊來補，把不直的線條補直，要合角度、要磨平、要不著痕跡，花了更多力氣才彌補了缺陷。他想告訴孩子們：「如果一時不用心，就得花十倍的心力來補償這一時差錯。」

　　創作過程的點點滴滴，他紀錄下來指導學生；生活中的感懷觸發，他刻畫下來以留駐生命的軌跡；教學、演講、策畫活動的工作付出，則是循著前輩師長的腳步前行！薪火相傳，不正是太老師廖修平的期望嗎！

生之禮讚　紙凹版　*74×99 cm / 2006*

陳韋岦 宇宙　紙凹版　*15× 29.5cm / 2010*

空靈　紙凹版　*76×106 cm / 2006*

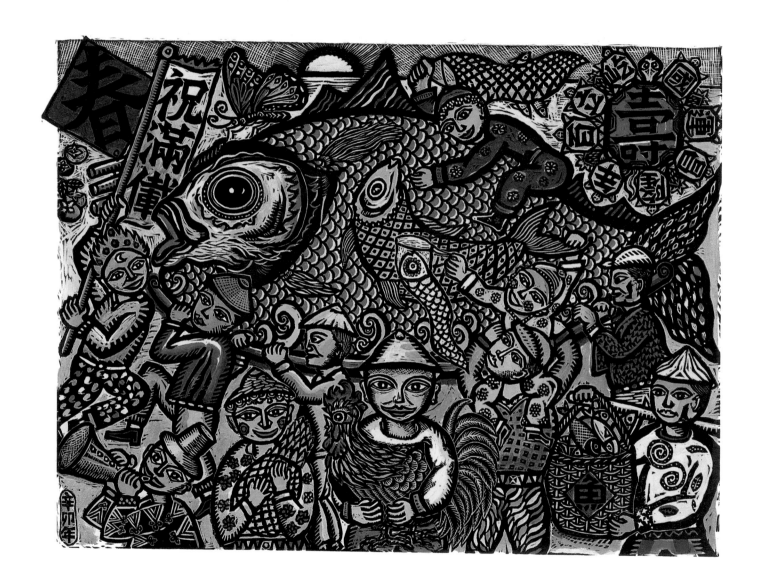

陳韋丞 有餘年年 木刻版 *37×50.6 cm / 2010*

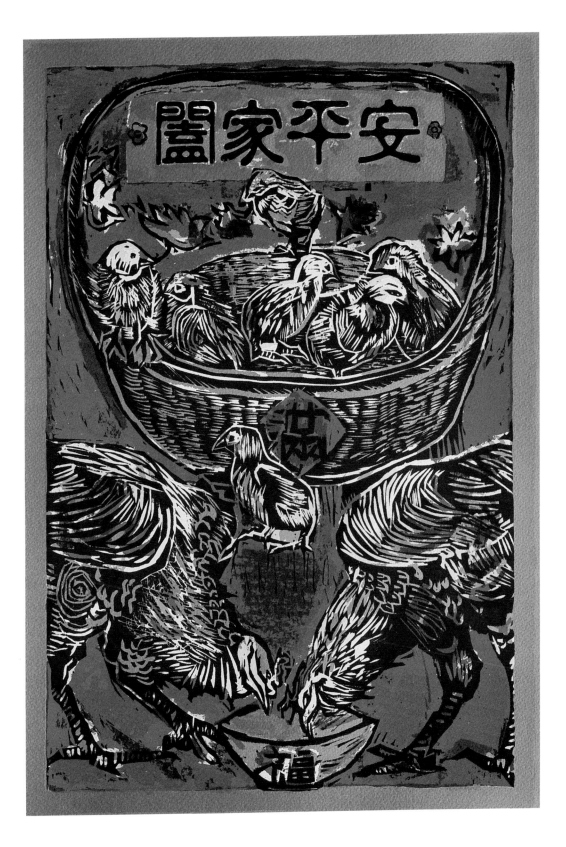

闔家平安　木刻、絹印　*33.3×48.5 cm / 2004*

　　陳韋甤　　　　　　　　存有　紙凹版　*51×72 cm / 2014*

冥想　紙凹版　72×55cm / 2014

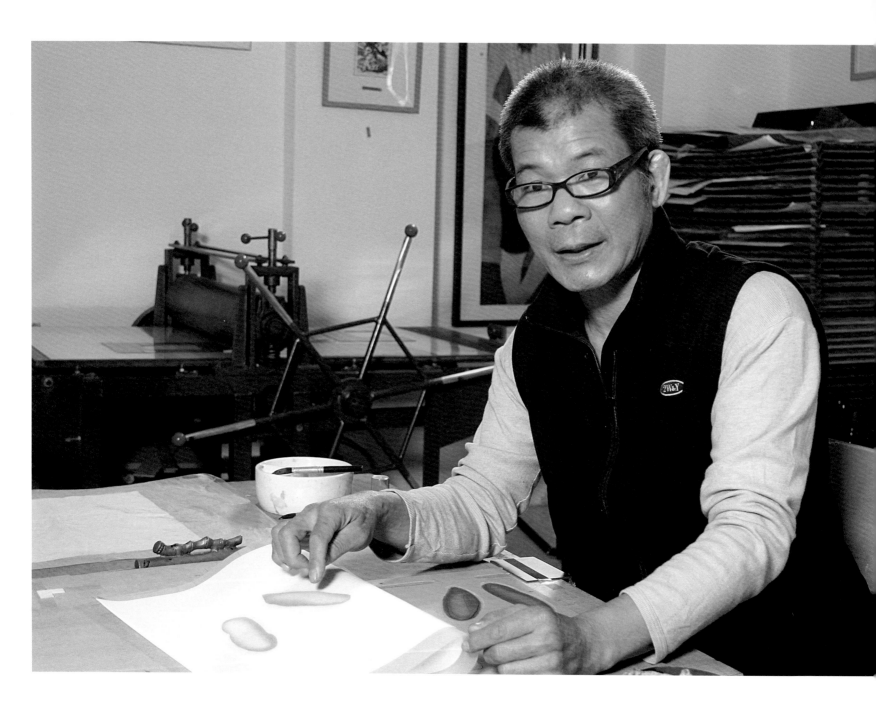

花間與花臉的跌宕語言 ::
郭榮華悠遊於二枚腰

「二枚腰版畫工房」成立於 2006 年，名稱頗有立足不敗之地，以求重生之意。郭榮華引為工作室之名，在其間從事版畫創作與教學。

版畫的複數性，讓人容易親近藝術，期望藉由作品讓更多的民眾欣賞，並培養對藝術的興趣，進而擁有、收藏，並挑起對傳統藝術的新發現！

版畫能體現作品的細膩與層次，傳統藝術雖然耗時，卻也最能表現出作者的原始風格。「二枚腰版畫工房」是技術傳承的散播點，保留一絲沉香手藝的美！

二枚腰版畫工房 ::

「二枚腰版畫工房」，是郭榮華的工作室，這個特別的名稱，總能引起人們的好奇：什麼是二枚腰？

工房名稱的靈感來自於日本人加封於圍棋名人林海峰的封號。「二枚腰」，意指堅強的實力和持續前進的精神。最初是源自日本相撲的專用術語，相撲的勝敗原則非常簡單，被推出界外為敗，腳掌以外的部位著地為敗，所以相撲選手必須練就穩實的下盤功夫，擁有如同兩個腰的支撐力道，才能在比賽中勝出。

日本的圍棋比賽採七戰四勝，林海峰先生在一九七三年的名人挑戰賽中，連敗三場後依然沉著迎戰，第四局以後連贏四場轉敗為勝，展現愈挫愈勇的意志力。一九八三年本因坊挑戰賽中，再度歷史重現，處於三連敗絕對劣勢中，又逆轉局勢獲得最後勝利，遂得了「二枚腰棋手」的封號。「二枚腰」是鬥志，也是修為，郭榮華引為工作室之名，在其間讀書、創作、教學，以座右銘自勵。

守護神　*24×45cm*

癡與迷的版畫因緣 ::

郭榮華小學三年級時跟著大哥學習書法，從此迷戀筆鋒的抑揚頓挫。在二林農村生長的他，令村人意外，小小年紀竟一股腦兒投入藝術領域，這個興趣可不是曇花一現，而是如同呼吸一般自然的生活節奏，跟了他一輩子。直到現在，不論教學作畫有多麼忙碌，他必定抽空揮毫，在翰墨間盡情地汲取養分。

　　進入國立藝專之後，展開美工學習，涉獵了金工、木工和陶藝等手作工藝。幼年對書法的狂熱，展現的是熱情，藝專時代的工藝學習，展現的卻是嚴謹的態度。他將時間精力投注在調配釉藥的成份，反覆實驗溫度、時間和釉色的變化，過程中必須不厭其煩，此影響他後來版畫嚴謹、細致的創作態度。

　　轉入版畫創作，得之於諸多因緣。進入教職後，成為台北縣美勞科輔導團成員，因而結識許多良師益友，意境的陶冶、情誼的交流、技藝的琢磨，在在使他樂之不疲。版畫製作需灌注大量的勞作技術，初學時期，面對挫敗更是家常便飯，幸而同好間彼此觀摩，令其「藏焉，脩焉，息焉，遊焉」，最終總能「樂其友而信其道」，逐步提升藝術境界。

　　「水印木刻」是郭榮華創作的主要創作技法。他學習的對象，不是一個，而是一群。臺灣藝術大學舉辦的研習營，聘請了日本上野道和黑崎彰教授來台授課，讓他見識了日本浮世繪的傳統技法，藉由平凡的生活題材表現出當代的藝術思維。水彩顏料浸潤在木版表面，而後轉印在溫潤微濕的紙張上，色澤與線條都浮現出一種難以言喻的質地，他，又著迷了。

　　當年，「臺灣藏書票協會」的每場研習，幾乎都能看到他的身影，每次研習過後，他就埋首創作。學得了技法，卻少了適當的工具，再三試驗都印不出內心渴望的色澤。日本的毛刷不便宜，專業使用的拓擦板「馬連」價格更高。他買了日本的馬連，自己拆開研究，慢慢的練就一手綁馬連的好功

夫；又買了日本的專用毛刷，也大刀闊斧地拆了，裡裡外外仔細審視，再去找毛刷行依樣製作，用在地的毛刷和自己綁的馬連，終於完成了一系列的水印木刻作品。

一九九九年第六屆全國版畫大獎中，他脫穎而出，獲得赴大陸研習觀摩的機會。他乘機在城市和鄉村間交替奔走，北京榮寶齋、上海朵雲軒、天津楊柳青、蘇州桃花塢，參訪各地版畫工作場域。曾匆忙徹夜未眠搭夜車，只為趕赴一場即將結束的上海朵雲軒百年特展，也曾在坊間購買各類宣紙和顏料，回到住處卯起來試驗，待找到狀態最好的紙張，第二天再回到店家採購。將近一個月的行程，訪南走北，至今記憶鮮明，恍如昨日。藝術熱情燃燒起來，不論隔多久的歲月，在記憶中依然有著溫度。

版畫技術日趨成熟後，開始迷戀手工書的創作。《花間跫音》為其時創作。「花間」，很美的名稱，晚唐五代《花間集》詞作，或濃豔精美、或清麗婉約，百世之後翻閱其文，都彷彿見得到他們的影子、聽得到他們的跫音。以「花間跫音」為名，一樣是以美的心靈作美的探索。郭榮華十二幅以花為主題的版畫小品彙成此書，篇幅雖小，卻很

大器，色澤鮮麗，線條奔放，花亦非花，只取其意象，不拘泥實景。「跫音」則取趙予彤十二篇旅行手札，旅人的跫音迴盪在平溪鐵道，抒懷逝去的青春。圖文並茂，文字與繪畫間，各以不同的載體，表述自我的關注。這本精緻的手作書，成為無法複製的經典。

郭榮華，從滿頭青絲到如今兩鬢飛霜，在凸版凹版間，水印油印間，體現手繪刀味近二十年。

紙面舞台上的靜默戲偶 ::

以水印木刻技法，表現掌中戲偶的性格臉譜，被認為是郭榮華最具人文內涵的代表作。

懵懂童年和青澀少年，在封閉的窮鄉僻壤中，生活的娛樂只有在廟會節慶時觀賞野台戲，或在電視節目中看那些生旦淨丑雜的演出，一心羨慕著操偶師「一口說盡千古事，十指搬弄百萬兵」的本領。

布袋戲被票選為臺灣十大意象之一，媒體發

左：李元霸　*45×90cm*
右：大隱俠　*45×90cm*

達的今日，雖已從街頭巷尾中淡出，但藝術圖版、廟會活動卻又屢屢借助它的「古老價值」來延續文化、開創新局，所以它一直若即若離的在庶民生活中盤桓著。

　　郭榮華選擇掌中戲偶作為創作主軸，是為了重溫舊夢嗎？也不盡然。年歲增長讓他多了一層體悟：舞台前熱鬧喧囂栩栩如生的戲偶，退下來之後，沒有聲光應和，有些癱掛在架上，有些委身在戲籠中，舞台上的悲歡離合、似假似真的人生課題，靜默地退離，留下「人生如戲，支配由人」的喟嘆！不論俚俗鬼怪或豪傑英雄，背後總藏著故事，也都能呼應現世社會百態。郭榮華以版畫抒寫戲偶聲光背後的生命，是緬懷少年情致，也是反思生命真義。

　　「楊任大俠」是《封神演義》中的人物，因勸諫商紂王而被剜去雙眼，後為道德真君救治，從眼眶中長出兩只手來，手心又生出兩只眼睛，這雙掌中眼「收視反聽，耽思傍訊」，展現了無比的力量，緊緊抓住觀者的視線，灰白的雙手和華麗的衣裳互為對比，意象鮮明，震懾人心。掌中有眼，本就是一個有趣的、超現實的題材，靈魂之窗和萬能雙手結合，可以「上看天庭，下觀地穴，中識人間萬事」，其所創造出無垠想像的空間，最得郭榮華喜愛，遂成了二枚腰的標誌。

　　郭榮華性格謙和，卻喜歡布袋戲人物的黑白分明，和性格反差的張力強度。

　　「淨」字有潔淨、清淨之意，可是戲中的「淨」

楊任大俠　*45×90cm*

懸念

卻是滿臉粉彩的大花臉，性格往往剛猛粗魯，如〈李元霸〉霸氣深沉；「白」字有潔白、純良之意，戲中的白臉卻是大奸之相。〈白奸〉一作，在水印木刻凹凸版製作中，以濃墨長髯灰黑衣褲，襯出一張鮮明的白奸戲偶的臉；〈懸念〉是一張白奸面具的側臉，佔據畫面左端，深鎖的眉頭，圓睜的怒目，亂髭黑鬚，加上背景隱現的戒疤有如隱沒的僧顱，隱喻了多少紅塵中的不安？性格反差與名實相抵的張力強度，最易衝激著他的創作心靈。

這種黑白相映襯的手法也在〈陰陽師〉中呈現，陰陽師是「白奸」與「花臉」合體，是神鬼與凡人之間的通靈人，原型取自太極的陰陽互生，陰中有陽，陽中有陰，人有著鬼神的能量，鬼神也有人的情意。臉譜黑中有白，白中有黑，黑白之間互為延伸，白臉下或藏著一顆正義的心，而黑臉又延伸出怎樣的一張臉？這些說不清道不盡的戲偶表情，無需鮮豔的色彩，只強調線條的節奏與魅力，就足以讓整個畫面暈染出深邃詭祕的氣氛。

戲擬人生，人生如戲，這些戲偶，是他解譯人格所提煉出的「原型」。透過構思、雕版與印製歷程的藝術轉化，以形寓志言情，展現布袋戲在藝術上應有的風采與本色，和創作者沉潛瑰奇的心性特質，所有角色的善善惡惡，飛揚光炫地在紙面舞台上呈現，即便創作者「不思善、不思惡」，也令人不禁要問：「哪個是明上座本來面目？」郭榮華那謙和的外表下，內裡，又藏著怎樣一顆跌宕熱烈的心和深刻睿智的思考啊！

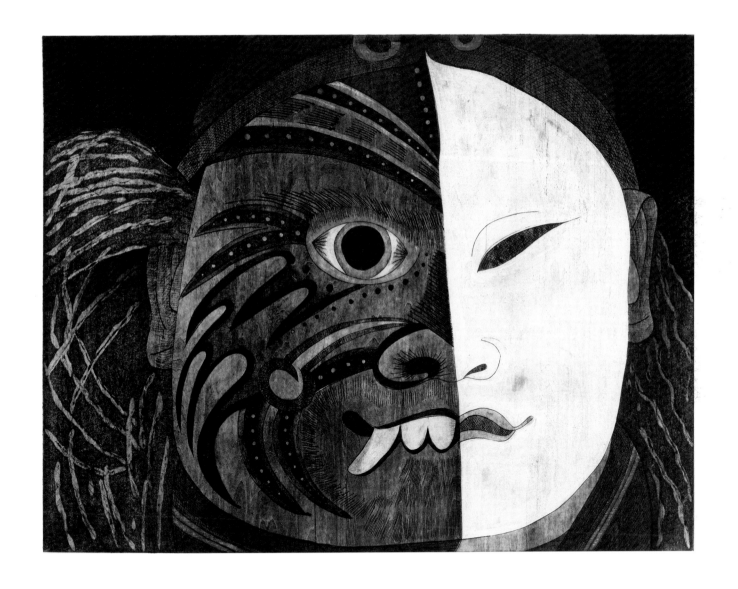

陰陽師　*90×72cm*

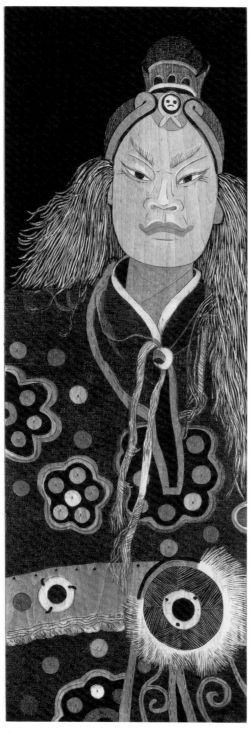
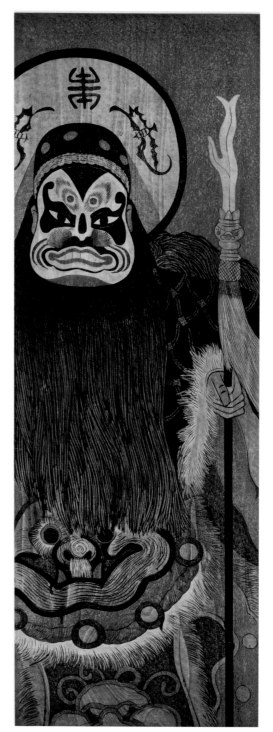

1 2

郭榮華

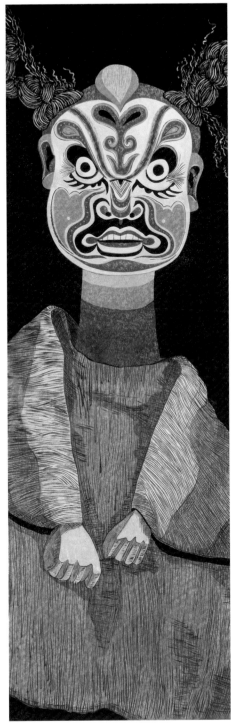

3

4

1. 英雄　30×40cm　　2. 張飛　30×90cm　　3. 淨　30×90cm　　4. 白奸　30×90cm

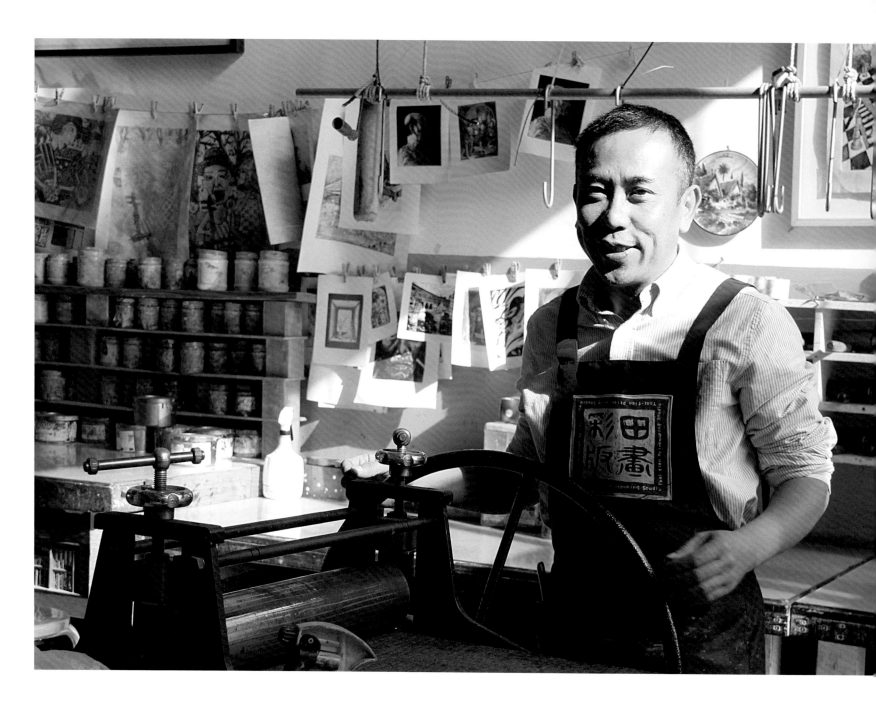

不定型主義的溫床：
潘孟堯彩田畫室的悠閒步調

成立於 2008 年的苑裡「彩田版畫工作室」，整體建築設計由潘孟堯、高春英伉儷合力籌劃，所有空間是特別針對版畫教學與創作而設計，各類版型凹、凸、平、孔設備齊全，二樓備有住宿房間，可提供藝術家長時間工作之便，室外更有 200 坪的荷池、柳道、花園綠地，可供休憩品茶。

工作室以凹版為主，備有腐蝕室、製版室、印刷室，以及可容納三十人的教學教室，兩台西班牙進口專業版畫機、燙印機各種機器設備…等等，各版種所需之器材設備一應俱全。

除了對外開放版畫研習課程外，也提供版畫藝術家們進駐使用，並開設不定期研習課程，為版畫推廣中心及藝術資訊交流的平台。「彩田」是臺灣版畫工作室的樣板，出自私人設立，是臺灣版畫界的驕傲！

走入苑裡小鎮，整個步調都慢了下來。

電話找彩田畫室主人潘孟堯，無人回應，急得向台北熟人探聽如何找到人，「到鎮上打探彩田畫室就行了。」果然，不須地址，開口探問彩田畫室，明明白白的就指引出一條路。

見到畫室主人──潘孟堯、高春英伉儷，慢條斯理地帶著我閒逛，原本的焦躁一掃而去，連說話的節奏都變得舒緩下來。

畫室占地近三百坪，潘孟堯教學教室近九十坪，高春英教學教室近五十坪，其他是花園、水溏、休閒步道和座椅。對城市人來說，真是奢侈的夢想！

然而對潘孟堯而言，所有的空間都是必要，兒童畫教室、版畫教室、賢伉儷各自的工作室、版畫腐蝕室、油墨濃重時特用的工作間、作品儲藏室、客房、繪畫營小朋友的通舖房、當學員累時戶外可以休閒散步的地方，那一樣能省？冬日賞櫻，夏日賞荷，品茗對柳，都是必要。整個空間是工作與創作身心靈均可寄託的有機體。

能有這樣的空間，是一步步走出來的，農家出身的潘孟堯總是踏實地走出一步，才預示著下一步的路，然後走出了今天的格局。

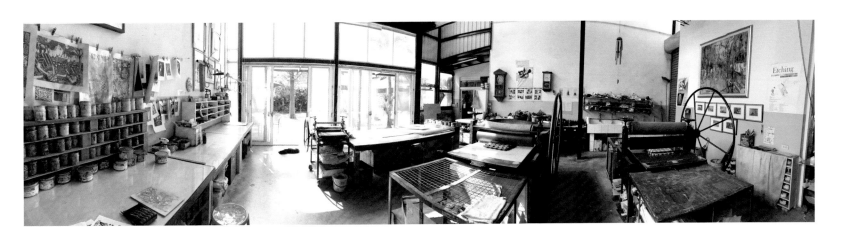

揮灑空間系列 5　pvc 鐵砂凹版　*110×79cm / 2013*

為苑裡小鎮注入藝術氣息 ::

　　潘孟堯的藝術道路，沒有家學淵源，純因國中時美術課受到鼓勵，高中讀美工科，而在那個對藝術缺乏信心的年代，考入藝專時其實也不知道未來的路該如何走。

　　畢業後想赴西班牙學畫，務農的父母不同意，可是當時他叛逆、堅持，最終父母對這唯一的獨子妥協了。因緣湊巧，家中的一塊農地被政府徵收，正好有一筆錢可供他負笈遠方，於是 1994 年伉儷二人共赴西班牙留學。因緣是一條不可言說的生命線，如果沒有政府徵地，如果自己沒那麼堅持，只略略讓步，後來的路就不一樣了！

　　到了西班牙，見識到版畫的表現張力與自由度，決不亞於其他繪畫形式，像達比埃斯 (Antonio Tapies)、畢卡索 (Pablo Picasso) 等繪畫性強的藝術家，所創作的版畫作品猶如繪畫一般自由，他們以版代筆，自主性完全不受版畫間接性及複數性的拘限。而「不定型主義」藝術家達比埃斯，那種有機

的、曖昧的色塊與結構的分合，在在衝擊著潘孟堯的藝術心靈。

　　回國後潘孟堯任教於東海大學美術科系，教授他所帶回來現代藝術風格和技巧，特別是獨創的金鋼砂凹凸版與自由建構形式。

　　金鋼砂版是利用凹版的原理，印刷與銅版類似，不同者，有圖案的金鋼砂粒微微凸出於版面，油墨會附著於砂粒周圍，若將多餘的油墨擦拭後，剩下周圍的油墨即是圖案，與油墨聚在凹處的銅版有不同的趣味。金鋼砂版製畫，有肌理，有筆觸，筆觸可以粗豪，可以精緻，在臺灣未曾見過，此令學生大開眼界。

　　發揮所學很快樂，但藝術創作的路要怎麼走？仍很茫然。一位東海大學的學生服完兵役，曾請教潘孟堯：「學版畫可以做什麼？」

　　潘孟堯也一直在找答案。當時版畫和其他繪畫相較，是處於相對弱勢的邊緣位置，發展環境無法

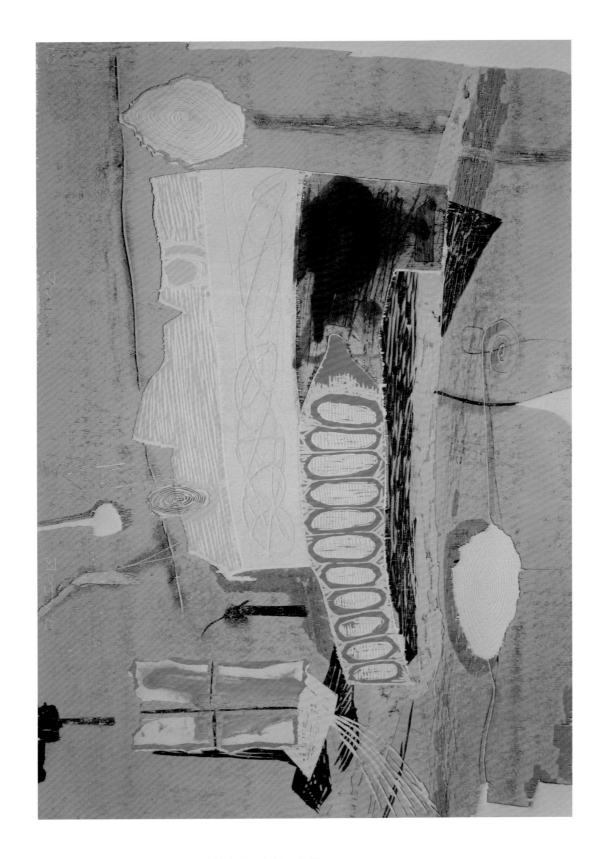

時節痕跡　木板凹凸印　*100×70cm / 2013*

揮灑空間系列 3　pvc 鐵砂凹版　*110×79cm / 2012*　　　　揮灑空間系列 4　pvc 鐵砂凹版　*110×79cm / 2012*

與歐、美、日等版畫大國相提並論。他不能告訴學生：「你去當版畫藝術家。」當畫家除非是內在有一股非要不可的強烈欲望，旁人無法勸進；他也不能告訴學生：「就當休閒娛樂而已。」因為那不是人人都奢侈得起的方式；他更不能告訴學生：「當個印刷設計人好了，邊走邊看吧！」對一個有理想的藝術人來說，那是多委屈的事！從事藝術或印刷的兩相選擇，賭注太大！

回到自己的路來思索：「學版畫可以做什麼？」只在學校兼課，能發揮的有限，也心有未甘。開畫室吧！如果有一個版畫工作室培養版畫專才，並將他們留在版畫界，定不枉這麼多年在版畫藝術領域的耕耘。反正父母年紀大了，也一直希望他能返鄉工作，於是伉儷二人回鄉合力開了「彩田畫室」，為小鎮注入藝術氣氛。苑裡小鎮，畫風不差，有高中設立的美術班，有一般私人教學畫室數間。彩田畫室的規模因伉儷二人全力經營，一起始即規模不凡。

畫室初時以教兒童畫為主。有一次，一位家

長主動問潘孟堯，可以教她的女兒版畫嗎？潘孟堯說，如果女兒要學版畫，媽媽得幫些忙，因為轉動機器、粗刻、印製，都需要體力支援。就這樣一對一的教學，多年的版畫經驗，啟動了教學舞台，而從西班牙帶回的製版機器也在教學領域中派上了用場。彩田畫室因版畫教學而逐步擴大，眼下以版畫為主的學員就有數十名，與其他畫室的性質明顯區隔開來。

可是孩子的版畫世界不能那麼「不定型主義」，也不能那麼笨重，如何找出適合小朋友的方向，經過許多實驗思考，潘孟堯發現以厚紙板當版材的「紙凹版」最適合。紙凹版版性柔軟，小朋友在版上即使輕輕用原子筆畫上一線都能留下痕跡，表面可以刻、刮、畫、黏、貼，黏貼實物與畫筆筆觸又可造成凸凹多元趣味，融繪畫、手工藝、印刷等多元項目於斯，變化多，趣味足，最容易推廣，也最能呈現童趣。紙版的初階教學完成後，再逐步擴充，開發多元版材。版畫有左右相反的結果變化，有過程製作的手工變化，孩子們學得興味盎然，教室中天花板滿滿垂吊著的一排排作品，全是小朋友的作品。

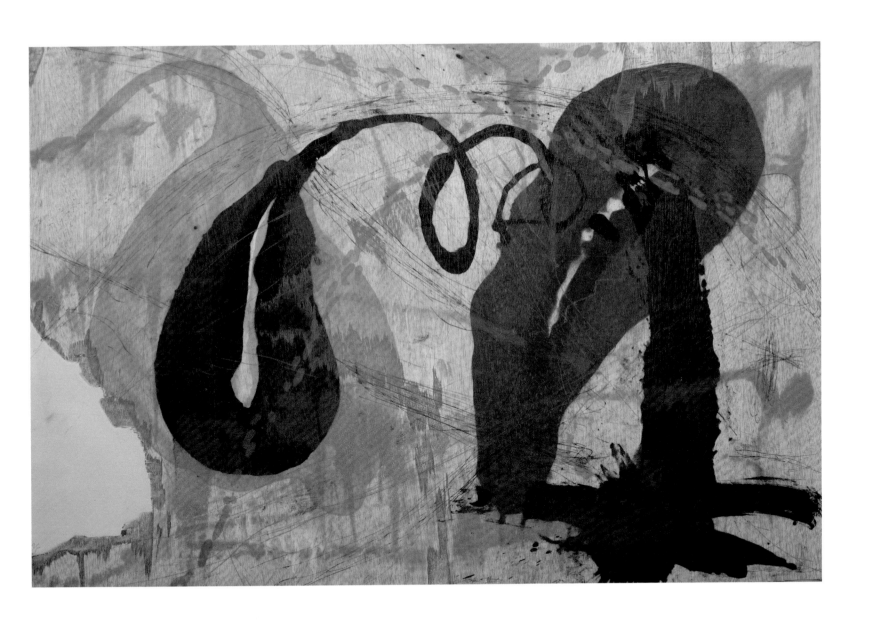

游動　實物凹版、鐵砂凹版　*113×75cm / 2005*

版畫可以複數，潘孟堯把小朋友的作品寄送參賽，得了獎就公布告知，小朋友得到極大鼓勵。看到畫室門前那一大串的得獎名單，師生都有成就感。在苑裡，潘孟堯在一大群純真的孩子當中，不但享受了教學的樂趣，也享受了鄉野的悠閒，生命似回溯到根源，那是他童年的本，家族的根。

回到不定型主義 ::

當卸下教學工作，進入自己的創作間，潘孟堯又回到「不定型主義」。

不定型，但又能有空間張力，此非得有敏銳的空間感不行。潘孟堯用了「破壞與重組」的構成原理，在版塊碰撞、分離、游移、堆疊、融合間不斷揮灑，不斷作律動穿插。

偶爾，久置變黃的 PVC 板碎化斷裂，潘孟堯發現折裂的線條很有趣味，而裂面斜斜的邊緣可使油墨露出空檔，靈機一動，把 PVC 板剪開，單刷，然後丟成一堆，拼貼，每個碎片的互相接觸，邊緣都留下了縫隙，彼此又不太合、離又不太離的虛實空間呼應，可以設計出千變萬化的形式。而每個版片中的色塊交融、書法線條的錯落揮灑，不斷地探索「書寫與塗鴉」之間的美學關係，加之凹凸版並用所產生如浮雕的效果，也延伸了版面變化的內

涵趣味。空間、色彩、線條是藝術的形式，也是藝術的內涵，不須要具象物事的題材，就已經把內在意識說得淋漓盡致！

偶爾撇開不定型主義，潘孟堯也會玩玩形象變化——木板材作品〈時節・痕跡〉即是。版畫家都知道木板的紋路有多美——直的、斜的、圓的，都可以留下痕跡。傳統中國，玉不必雕成人象物象，其本身的潤度、光度就是美、就是藝術；而版畫世界中，木板不必雕或刷成什麼形象，本身的紋路就已讓畫家著迷；他以凸版印刷輕重不同壓力，留住了深淺不同的紋路痕跡。當然，此作也併用了凹版印刷，但凹版印刷所用的濕紙會使紙張有伸縮誤差，改以意大利紙乾印，如此克服了技術難題，所完成的畫，是一種「清明時節雨紛紛」的季節顏色和濕度。樹莖中一排橢形是堆疊的蟬蛹嗎？其實是鳳凰木的種子，整幅畫在說一個發芽的春天故事。留白處似人形側臉，在說什麼？有形象了，可是依然是意識流，像人的思緒，或有主軸？亦無統合。離開了不定型主義，潘孟堯依然是不定型主義。

潘孟堯生活在鄉間，工作在鄉間，清靜的環境、寬敞的空間，讓心靈得到最大的舒放，可以游於藝，游於教，寓教學於創作、寓創作於教學，美麗的園地蘊育出美麗的人生觀和優質的創作，是以，潘孟堯不定型主義的創作從未因藝術市場的要求而迷失，此應源於彩田畫室中那種悠閒的步調吧！

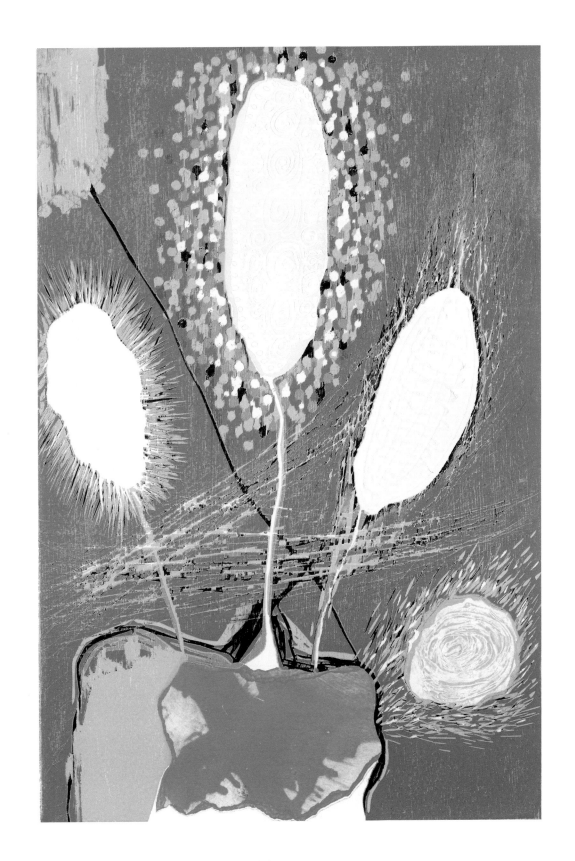

種子與藍天　木板凹凸印　*60×40cm / 2015*

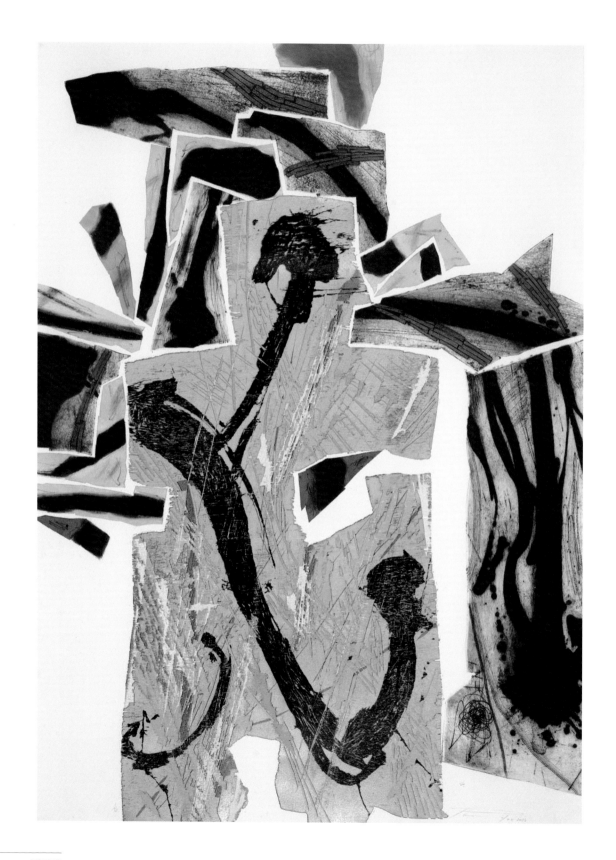

潘孟堯　　　揮灑空間系列 6　pvc 鐵砂凹版　*110×79cm / 2013*

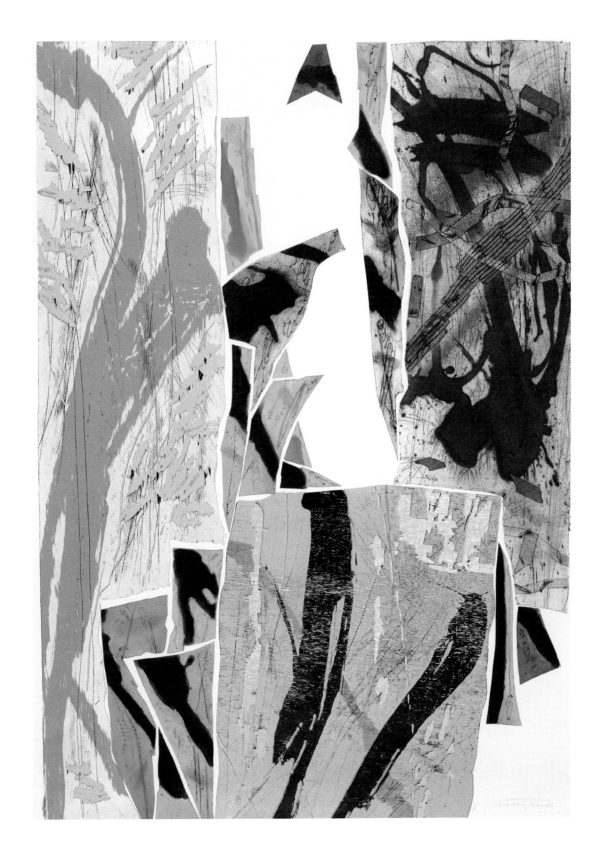

揮灑空間系列 2　pvc 鐵砂凹版　*110×79cm / 2013*

蝶化飛翔的世界 ∷

林仁信寄情蛻變於岩筆模

「岩筆」一詞來自台語「鉛筆」的諧音，繪畫的起草工具，也是版畫最後的簽名工具。「岩筆模」成立於2010年是臺灣首創版畫藝術的綜合平台，除版畫作品的主題展覽與販售流通之外，並提供以版印技術製作之手工限量獨創商品。

「岩筆模」長期舉行版畫教學與推廣活動，以及臺灣專業版畫工作室相關訊息。期許將版畫藝術帶入大眾日常生活。

有點時尚有點休閒的岩筆模 ::

2010年，臺北當代藝術館在捷運中山地下街規劃了文創聚落，希望能夠藉由藝術的力量，改變地下商店街空曠冷清的印象，「岩筆模藝文空間」因緣際會加入了這個計畫，於中山地下書街成立了。其後離開地下街，搬進充滿老台北風味的大同區光能里，在一整排賣汽車零組件的小街巷中安頓，藍白相間的窗櫺在巷弄中顯得很別致。遠看，它像一個有點時尚、有點休閒的咖啡小鋪，走近才發現，原來是個版畫藝文空間。

「岩筆」與臺語的「鉛筆」諧音，版畫傳統的簽名都以鉛筆為之，作為工作室的名稱，正彰顯了這間溫馨小屋以版畫為主題的經營面向。從一樓展示的每一件限量且獨特的手工文創商品中，讀出了主人要在商業與藝術間搭起橋樑的企圖心；二樓的展覽廳，則展出年輕版畫家作品，「岩筆模」扮演著藝廊的角色，為正在藝壇努力打拼，卻苦無舞台的版畫家，提供一個機會，也提供初學者及一般民眾認識版畫的機會，以達成讓版畫融入日常生活的目標。

岩筆模門口橫匾（岩筆模 MBmore 目前已搬遷至大稻埕（台北市大同區南京西路 275 號，近台北捷運北門站））

角落中有一個小空間，雖小而重要，是小小迷你的版畫教室，教學者正是岩筆模的主人——臺灣中生代版畫家林仁信，他不僅有著不同一般的藝術經營目標，也有著不同一般的版畫創作想法。

為什麼而活？ ::

岩筆模和一般版畫工作室不同處，在於沒有重型版印機，沒有一般版畫所需的複雜裝備，它只是輕口味地展示一種親民性格，不必看那累人的複雜操作，只消看展場的小品輕作陳列，就會輕鬆地愛上版畫，輕量親民的風格，讓人忘記林仁信內心深處背負著的沉重的「使命感」。

岩筆模不斷把中生代的版畫作品推向觀眾眼前，他的企圖是什麼？若說為營利，其實版畫專業藝廊幾乎無利可圖，因為版畫在臺灣很「邊緣」，很「小眾」，畫廊經營在不景氣的環境下本不易，而小眾藝術市場中，版畫尤難與油畫、雕塑等相倫比，林仁信雖然入不敷出，仍想在艱難的環境中，讓人看見版畫，看見那些在版畫藝術領域耕耘者的名字。

純文學、純藝術的出版與表演，要成氣候非數十年努力不能有成，許多邊緣藝術如書法、版畫，要靠教學方能勉強維持平衡，有些純藝術的表演如現代舞、平劇，不論是否成名，若非政府支助、企業贊助，也很難維持。有理想的人或無財力，有財力的人或無意願，於是有些民間「傻子」挺身而出，天真地以為可「積健為雄」拼出天地，其實版畫在臺灣的「邊緣」狀態，使岩筆模的經營實在「積健難雄」，然而是什麼動力讓林仁信「知其不可而為之」？

林仁信經營岩筆模，既非「貴游子弟」附庸風雅，則必得有一無形的大能量支撐，才能讓他無所營利的情況下仍能堅持，那力量是什麼？岩筆模門口張掛著一個橫匾──「您為什麼而活？」遠遠望去，非常顯眼，這大約讓人看出了端倪。

人生苦短，若只汲汲營營於稻粱之謀，生命將空洞地倏忽而逝，有才情有理想的人，必定心有不甘，若能與時間長流相抗，留下一些時間淘洗不掉的東西，留下一些人們忘不掉的感動，那麼生命的價值就非只是肉身加歲月而已了！藝術家選擇創作，正是為這個目標而活。

梵谷困苦中的創作讓人感動，梵谷的弟弟困苦中欲成就畫家哥哥的心也讓人感動。林仁信不僅期許自己的創作禁得起時間淘洗，也想成就其他想創作好作品的版畫家。個人的創作與為畫家推廣，同樣都是在與有限的生命相抗衡，在經營「岩筆模」

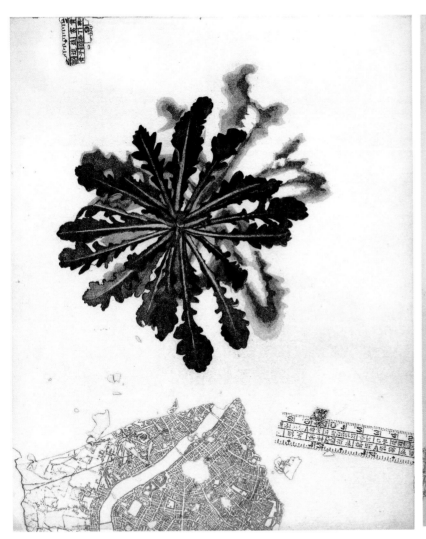

左：版圖系列〈I-1〉　凹版蝕刻、藍膜版畫　*25×20cm / 2006*
右：版圖系列〈I-2〉　凹版蝕刻、藍膜版畫　*25×20cm / 2006*

蝴蝶王國 凹版蝕刻、細點腐蝕 *45×60cm / 2010*

為夢想。這美麗的生命變態，細細觀看，化蝶的蛹竟是個飛彈，原來這是烽火中的蝶！原來殺戮的飛彈與美麗的蝴蝶是同一個本質；而蝶化了的美麗翅膀是各式各樣的新聞和資訊：娛樂的、廣告的、國防的、政治的…，千姿百態的訊息羽翅，將要把臺灣帶飛何處？

的同時，林仁信也在尋找感動，追求永恆。收支不平衡，可以兼課、招生，但若要生平不遺憾，豈能蹉跎等待？於是，岩筆模——這個臺灣第一個版畫綜合平台，不忮不求、無悔無怨地在不景氣的年代挺立著，為尋一個夢，等待超越，也正如他所創作的蝴蝶系列，等待蛻變。

除了以蝴蝶築夢反應了臺灣的現實，林仁信也以文工尺和版圖的互動關聯，道出臺灣的隱微的悸動心緒，所有的吉凶悔吝，在旋風狂飆或佛光普照中，總能並行不悖地走出自己的路，活出自己最大的極限。

蝴蝶蛻變的美麗夢想 ::

臺灣這個美麗島，在中共文攻武嚇下，悠悠度過好長的憂患歲月。林仁信在紐約當駐地藝術家時，發現從臺灣本地往外看，與從外地往裡看，訊息差距很大。訊息、飛彈、美麗島，形成許多讓人震撼的形象。

除了平面的版畫，林仁信也創作了標本似的立體版畫；除了一般的凹凸版，他也加入了藍膜版的技術，感光後貼附耐酸鹼的藍膜紙片，產生皺褶再行印刷，就形成特殊效果；有時，走一趟以打鐵為基業的赤峰街，搜羅來各家汽車廢棄零件，life 組成綜合版…，林仁信不斷實驗著自己的藝術形式。

內憂與外患造就了福爾摩沙臺灣寶島的今日面貌，美麗島正等待著蛻變，等等著蛹化為蝶，蝶化

在岩筆模，林仁信嘗試各種創作形式，也嘗試建構版畫平台經營，自問：「您為什麼而活？」在版畫創作與推廣，林仁信感受到自己最真實的存在。

蝴蝶效應　凹版細點腐蝕、裱貼　87×63.5cm / 2010

林仁信　東方明珠　凹版蝕刻、細點腐蝕、裱貼　*70×90cm / 2008*

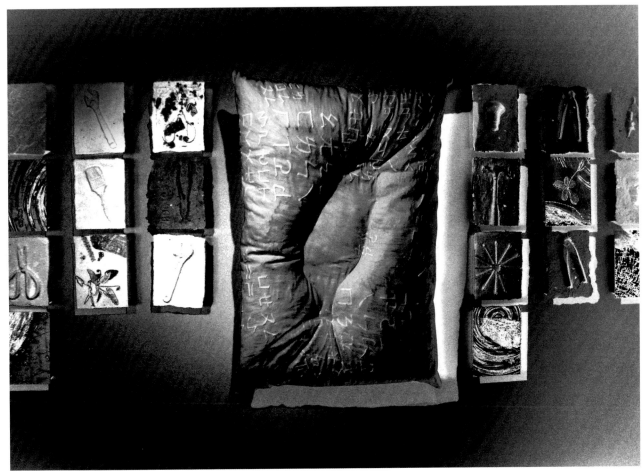

準印透刻　版印複媒（凹版、藍膜版畫、紙漿）　*114×110cm / 2008*

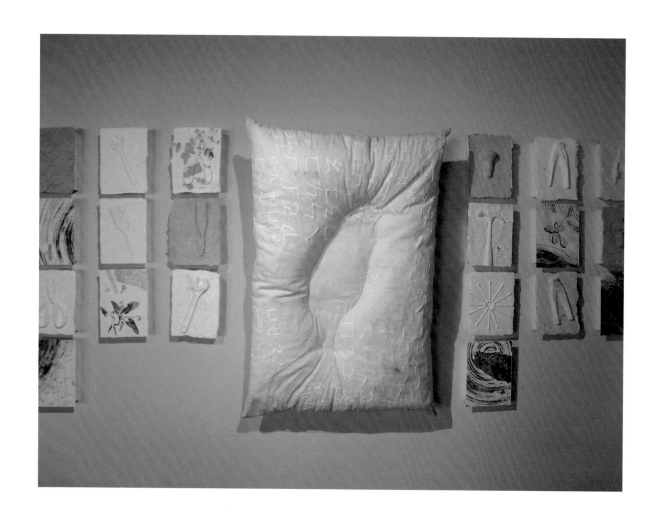

林仁信　　囈語 Dreaming Talk（局部）　版印複媒　*100×285×30 cm / 2008*

蔓延至彼方　版印複媒　尺寸依場地佈置 / 2015

林仁信 　　 丅一ノ字〈I〉 藍膜版畫 *76×56cm / 2010*

芙蓉　藍膜版畫　*185×245mm/2015*

林仁信　　　　　　　　　　　境　藍膜版畫　*190×245mm*

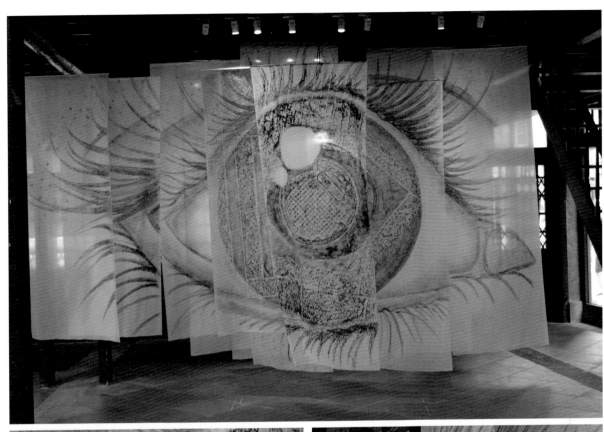

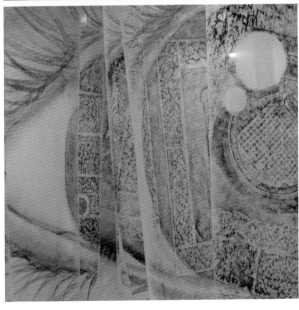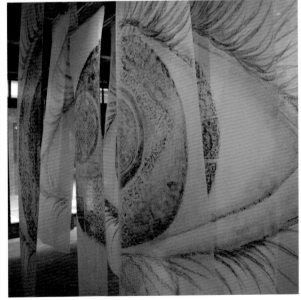

印・象 拓印　*400×570×325cm / 2015*

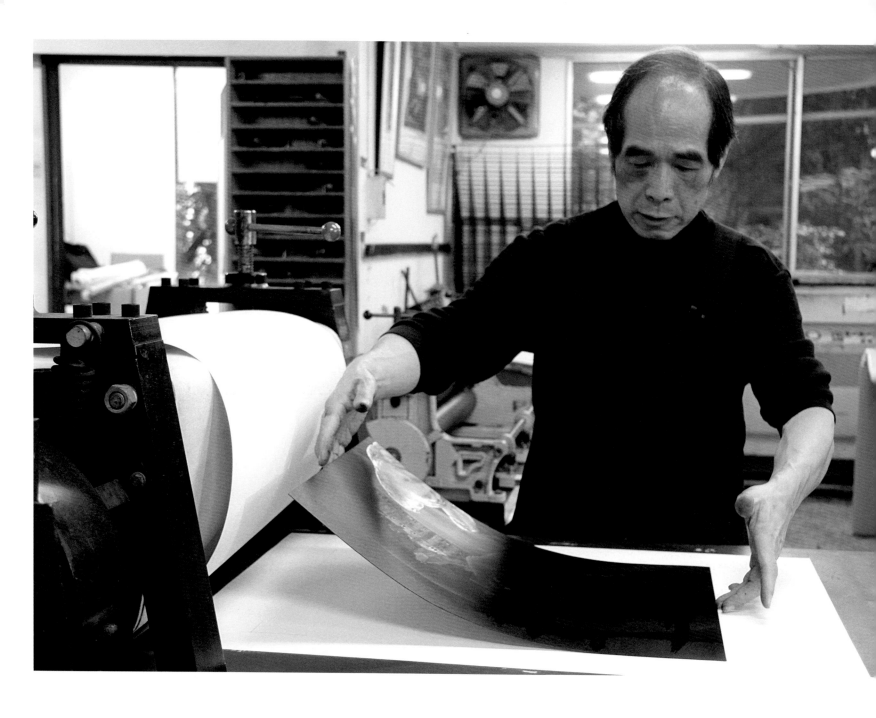

版畫接天涯 ::

沈金源的感光世界

「友點子創作工作室」成立於 2012 年，由賴振輝與沈金源共同發起設立，臺灣現代版畫之父廖修平老師慨贈全新大型版畫機，工作室並邀請國內知名造形設計師和版畫名家共同擔任指導老師。

「友點子創作工作室」非營利工作室，除了提供學員研修創作外，兼具藝術推廣發展的功能，適合凹凸版、絹版、金工等作品創作。為版畫家與其他藝術家提供專業創作空間，並為社區文化藝術、教育、文創貢獻心力。

沈金源的版畫，有強烈的科技感。長年旅居加拿大蒙特婁，總能較早嗅到科技融入繪畫的現代味。

雖然運用了新科技製版，其實內容並不抽象，反而因感光攝影，而更具強烈的形像感。

打開國際視野 ::

讀了師大美術系，卻不想教書，只想創作。創作總要有經濟條件支撐，於是畢業後選擇了一項最能支撐創作，卻與創作本質距離最遠的行業——珠寶、家俱貿易商。因生意業務，來回歐美與亞洲間數十年，其間不曾停止創作。

文人以文會友，畫家以畫會友，由於國際交流展出時，版畫較之油畫有更多運送的便利性，透過「十青版畫會」與國際間不斷的交流展，正常展出，定期雅聚，讓他不曾中斷創作。

當年廖修平老師積極鼓勵「十青畫會」的年輕藝術家，參與國際展出與交流，沈金源赴加拿大蒙特婁後，參與了當地最有名氣、最有活動力的專業版畫工作室，使他能與來自世界各地的藝術家，長期共同研習交流與創作，因而培植了極寬潤的國際視野。

蒙特婁的工作室是一個非常專業的版畫工作室，除了加拿大本身的藝術家外，有來自英、美、法、俄、義、等各國知名藝術家，簡直就是「藝術聯合國」。三百多坪大的畫室，有個人獨立創作空間，與相當數量的各型壓印機，設備完善，材料充足，休閒空檔時在交誼廳與畫家、收藏家、藝評家、媒體閒聊，在一種自由成長、自然交融的氛圍中，交流文化訊息，互相吸收理念，並刺激創作靈感。雖然出國後沒再進入學校接受學院訓練，但直接進入專業工作室，融入藝文界接受薰習，對沈金源的藝術養成有極重要的影響。

也因這種參與，沈金源多次策劃執行了臺灣與加拿大的交流展、國際邀請展、研討會，不僅看到國內外藝術家創作風格的不同，即便臺灣參展的版畫家，也表現各自不同風貌。對於版畫推廣和畫家間之相互激盪，實有極大意義。

流浪意識的版畫語系 ::

藝術市場中有一個吊詭的現象，在國際展中，非本土化、個性化的創作不容易創造市場價值。例如廖修平當年以本土廟宇的為創作主軸，在國際展出時以風格特殊別致而讓人驚豔；但在國內，特別是早期版畫發展初期，若不引入國際主流的創作趨勢，就覺得缺乏國際觀，而乏人問津了。本土化與國際化，有時也會成為兩難的選擇。

智慧鳥　感光樹脂版　*41.5×55.33 cm / 2012*　　　　我與城堡　感光樹脂版　*42×32 cm / 2012*

其實藝術之路該如何走，沈金源認為應該如同赤子，沒有任何成見的干擾和設限，愛畫什麼就畫什麼，忠實寫出創作者的心象。沈金源自己並不刻意迎合市場，也不喜歡重覆舊的東西，多年來往臺灣北美之間，不知不覺地就融合了本土與國際的跨文化的元素。早期〈傳奇〉和〈傳說〉系列，有著濃濃的東方氣息，像是中國遊俠，又像日本武士，隱約見到的背景是日本文字和臺灣政壇訊息，連綴起來像布袋戲的本土故事，又像連環漫畫版的俠義故事。畫家堆疊在心靈版上的一串語碼，有時文字表不清楚，卻被圖象道出了，那是青壯時期用西方技法隱約表出的東方意象。

二〇〇九年受邀回母校臺師大美術系擔任駐校藝術家，放下了雜務，專心當起藝術家。心情沉澱下來，真正呈現生命圖象的成熟作品出現了，此皆二〇一〇年以後的事。

近年的作品中，他不但把新科技的感光樹脂版

運用得自然貼切，而且真正屬於自己的圖象語系形成了。

畫中最常出現的明確視角，是以熱帶的斑馬、寒帶的斑馬雀為軸，二者身上都有黑白相間的斑紋，恰可說出沈金源內心喜歡的黑白分明世界。透過馬的奔馳，鳥的飛翔，帶著觀者靜觀、流覽世界各地的人文軌跡：西方的古城堡、博物館、渥太華的國會大廈、沙漠中的帳篷、遠在加拿大的臺灣經濟辦事處、台北的行天宮…最後，變形的東南亞蓮花、扭曲的建物，寫出了沈金源從臺灣飛躍到北美，又從西方穿越到亞洲的複雜情緒，一隻斑馬一隻雀，以奔馳的腳步、靈慧的眼經歷並凝視著這一切景物，隱隱道出了一種流浪跨域意識。

的確，去國多年，在無國界的旅人國度中縱橫捭闔，在無國界的藝術領域中創作激盪，可是終極關懷的土地在那兒呢？那隻斑馬雀是加拿大家裡養的，和人很親暱，每回放飛時，總停靠主人肩膀

泰迪城的故事 The Story of the Teddy Land 感光樹脂版 *64×41cm / 2013*

九月 September 木口木版畫 *16.6cm×19.3 cm / 2014*

上，觀望主人手中的筆在紙上來回溜動。零距離的相親，使得寫繪流浪，就不禁借用它的眼，來審視生命飛過的踪跡，從臺灣到阿姆斯特丹，到博斯普魯斯海峽，由曼谷到東京，從北美到臺灣…。

感光樹脂版簡稱柔版，透過攝影或手繪的圖象，總能鉅細靡遺地紀錄所有生命流浪過的踪跡，可是經過電腦 photoshop 構圖、大小壓縮變形的安排，主題意識非常鮮明凸出，而通篇結構又能統一和諧，可以說沈金源把柔版「玩」得淋漓盡致！

說是流浪，其實並不悲情，相反的，許多作品例如〈春之頌〉，富有一種西方歡愉美妙的情調，不自意中，也涵了了東方的神秘情節，整體構成了一種既時髦又恬靜的圖象。〈時空之鳥〉寫出了對未來的嚮往，斑馬雀對著一片埃及、中亞的圖騰，以及先知算命的工具…，那常在圖中出現的地球

儀，到底要往何處轉？未知的命運，有著海闊天空的聯想，也有著夢幻縹緲的思維，尤其是光影反差營造出的氣氛，極溫柔、極靜謐！

馬的奔騰是旅人的腳步，鳥的飛翔是遊子俯看著生命過程，沈金源選擇了以黑白顏色呈現，更能寫出那沉澱已久、渴望回歸的心靈秘境。

快樂的藝術家 ::

版畫家人人各有獨特研發的版種，沈金源的感光樹脂版細膩、豐富，而又統一和諧，表現不凡！

在臺師大版畫工作室任教，沈金源盡心傳播版畫的美妙，所以每年暑假，他爭取校方支持，舉辦現代版畫創作營，也邀請資深版畫家傳授各類版種，結業時舉辦師生畫展。學員有畫家、教授、中小學教師、研究生、校友，許多原本不懂畫，卻因此跨入藝術領域；有的畫家在學期間總以為版畫製作傷身、操作煩累而未接觸，如今重新結緣；也有的退休賦閒，因接觸版畫而有了多彩多姿的退休生活。

「友點子版畫工作室」成立後，沈金源又與賴振輝合力教學並肩擔負推廣版畫任務，許多學員不辭老遠而來，延續學習，沈金源卸下了商務，卻從未閒過。長年從商，在與學生互動中不似一般教授與學生的上下位差，所用語彙就像親朋好友，總能帶起一種亦師亦友的氣氛，所以沈金源卸下了「企業家」的角色，投入「藝術家」的角色，似乎更快樂了！

時空之鳥　感光樹脂版　*42×32cm / 2012*

沈金源　　　　Cool City II SpaceT2　感光樹脂版　*65×46cm / 2010*

My Mercedes 美柔汀版 *29.8×42.2cm / 2015*

沈金源 Spring 木版單刷 *60×90cm / 2015*

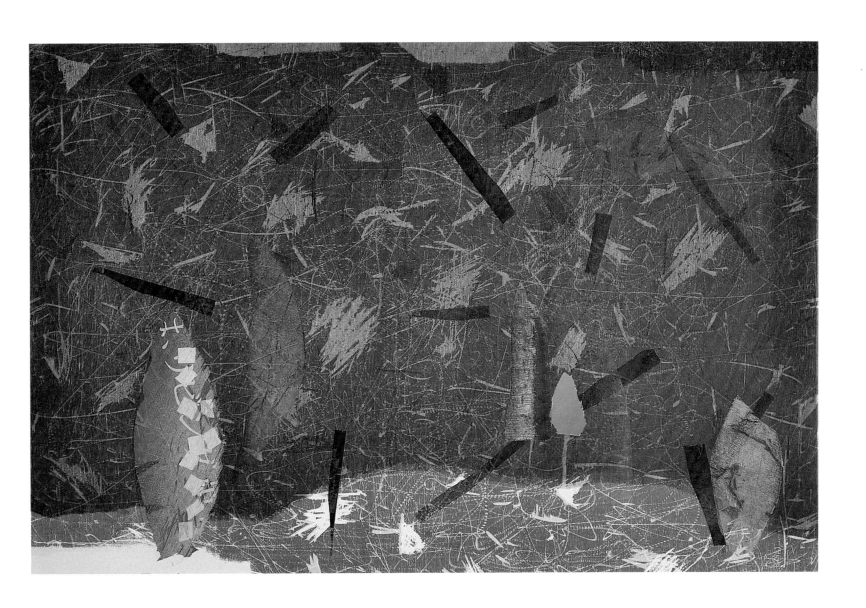

Winter Feast　木版單刷　*60×90cm / 2015*

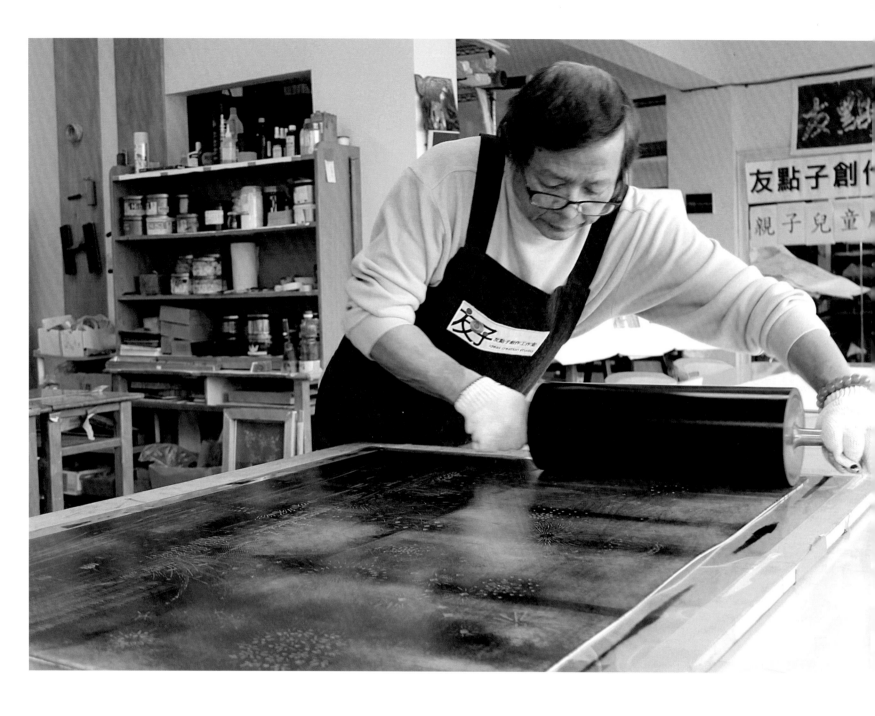

青山綠水圖畫中 ::

賴振輝版畫中的水墨思維

「友點子創作工作室」成立於 2012 年，由賴振輝與沈金源共同發起設立，臺灣現代版畫之父廖修平老師慨贈全新大型版畫機，工作室並邀請國內知名造形設計師和版畫名家共同擔任指導老師。

「友點子創作工作室」非營利工作室，除了提供學員研修創作外，兼具藝術推廣發展的功能，適合凹凸版、絹版、金工等作品創作。為版畫家與其他藝術家提供專業創作空間，並為社區文化藝術、教育、文創貢獻心力。

遠離塵囂的工作室 ::

很少人像賴振輝那麼瀟灑，退休後就到一個遠離塵囂之地設立版畫工作室，前無村後無店，只有青山綠水；大約也很少人像友點子版畫工作室的學員那樣，每週從桃園、中壢、龍潭趕那麼遠的路到基隆學畫。

這些學員大部分都是國中小的美勞教師。臺師大每年舉辦暑期版畫研習班，賴振輝每年也都到場支援授課。這群教師們許多是因參加了研習班，覺得賴振輝的創作形式、教學方法切中需要，就一路學習下來。賴振輝與他們一起創作研習，亦師亦友。

廖修平鼓勵十青版畫會的會員，盡量成立工作室，以利版畫推廣。兩年前，友點子版畫工作室很別致地在基隆附近的七堵成立了，場地是免費借用的，櫃子是附近幼稚園淘汰的，還可利用，就搬進來二度使用；昂貴的版畫壓印機是廖修平贈予的，只要有利於版畫推廣，廖修平不遺餘力支持。偌大的機具，還是拆了窗子才進屋的。

雖然地處偏遠，卻環境清幽、景色宜人。賴振

輝在此教學、創作，學員們交了會費，就成了永久會員。賴振輝是志工教師，義務指導，每週奉獻時間、精力，並貢獻所有研發的技法，技藝不藏私，學費不另收，賴振輝灑脫地說：「領了一萬多元的 18%，奉獻出來，我輕鬆愉快！」

意外的版畫路 ::

當初走上這條藝術之路，沒想到！後來走上教書之路，也沒想到！

高中時不太愛唸書，也不知自己要走什麼路，不是不知，是壓根兒沒認真想過。當年法商丁組是熱門類組，自己就跟著報考丁組，將來要做什麼？沒想過。渾渾噩噩地落了榜、當了兵，在部隊幫輔導長畫海報，竟畫出了興趣，退伍後，讀國立藝專的三姐勸他：「乾脆你也考美術系吧！」姐姐親自教導水彩、水墨，結果，國畫、水彩、書法都得了高分，可是占 40% 的素描只得 8 分！什麼是素描？怎麼畫石膏像？之前完全不知。距夜間部考試還有一段時間，向名家李石樵惡補了一個半月，考上了，素描竟從 8 分進步到 80 多分！老師們也吃了一驚：「神速啊！」若非有慧根，焉能如此！

入得師大，正逢廖修平老師受聘回國教版畫，在這之前，臺灣無人教現代版畫，他成了老師第一代學生，也成了「十青版畫會」的前期會員、臺灣版畫界的前驅畫家。真是生逢其時啊！

可是藝術是條不容易的路，創作的路途中常有疑問：「學了版畫能做什麼？」也常有挫折：為了生活，也為了有條件創作，不得不找一分能兩相平

衡的工作。終於，不想教書也還是教書了。一個不擅長也不想推銷自己的人，因有了安穩的教職，連帶有了安穩的創作機會，幾十年下來，直到退休，賴振輝創作未曾稍歇。

新樹脂版的語言 ::

因喜愛水墨，創作版畫時，賴振輝常把水墨概念融入版畫中，不論用什麼形式、什麼技法，山、石、雲、樹，始終是他創作的題材，使得作品中有著濃濃的古典味。尤其座落在明山秀水中的工作室成立後，從窗外望出去，友蚋溪潺潺的流動總帶來許多創作靈感，一幅〈友點子創作工作室的窗外〉那散點透視的構圖，遠山近景的呈現，雖然是透過凸版和凹版的交疊運用，整體韻味卻是一派水墨底蘊。

可是版畫畢竟不同於國畫，到一定質量時，過於具象的題材不能滿足了，於是那些山石雲樹開始有了新的語言，色與色的交疊形成新的樣貌和色彩，除了美和變化，它不必負擔沉重的「意義」和「形象」。賴振輝回到比較接近繪畫形式本質的領域去「玩」版畫。有時山石雲樹的具象外，背景又增添了直的、曲的線條，〈風生水起〉中，你說那是電線桿也好，鐵軌也好，甚至說是五線譜──雲山在歌唱也好，水的流動、風的軌跡都會在畫面中告訴你。那山邊的曲線一定是水，或許就是他窗前那灣潺潺的友蚋溪。而近景一條明顯濃重的流線，

與下方草的搖曳對應，是風嗎？無形的風以重筆呈現，有形的水流卻輕巧無語地在後頭靜默著，版畫可以寫形，可以寫意，也可以天馬行空顛覆形象，只寫心象。

賴振輝雖在具象與抽象間擺盪，大體而言是不脫形象的。他所努力的不全在於如何寫心如何寫意，而是尋找更恰當的創作形式，以供學員們應用。

工作室中他向學員推廣「新樹脂版」。學員多為小學老師，在學校他們教孩子們紙凹版創作，紙凹版可以圖、可以切、可以貼、還可以撕。困擾的是切割的時候，有時會有不齊的毛邊，影響了創作品質。賴振輝尋尋覓覓，終於找到新樹脂版，兼有紙版的柔軟、木板的彈性，用以製版，切面齊整，線條俐落，唯不能撕，但木版石版那一個能撕呢？不用的部分就以切割去除，創作出的成品，質感不下於木刻石版，而價格低廉，製作簡便，最適合推廣。

〈火樹銀花看淡水〉一作即以新樹脂版呈現淡水漁人碼頭熱鬧的夜景，細膩而又俐落的線條，絕非紙版或木版可比擬，賴振輝欣喜地把這新法傳授學員，學員們也陸續創出了可觀的成績。新樹脂版的創作，即便是小品也頗有可觀。

〈高山松雪〉融入了他慣常的「水墨思維」，而印出的成品竟又是一番新貌。雪景中不見松樹的

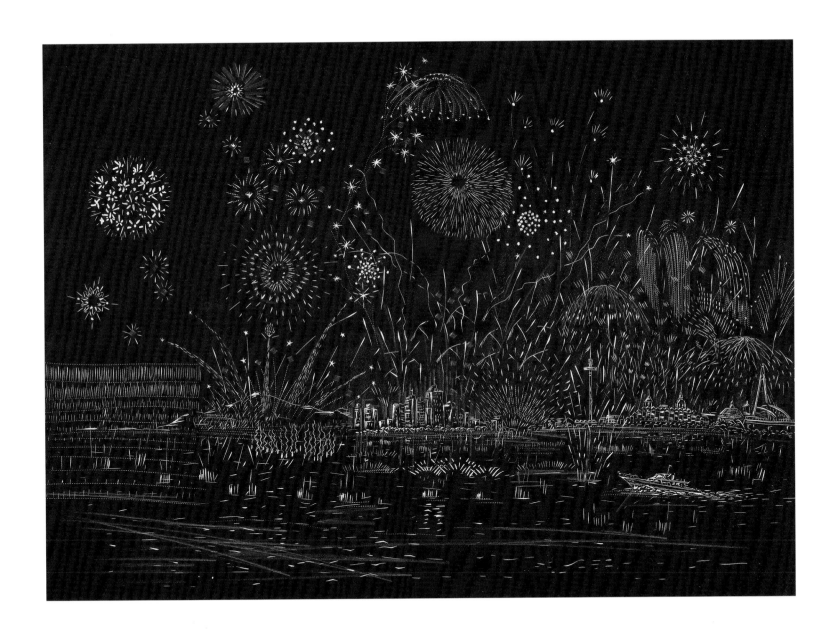

火樹銀花看淡水　新樹脂版　69.5×97cm / 2014

左：高山松雪　新樹脂版　*19.5×14.5cm / 2014*
右：聯結　新樹脂版　*14.5×11cm / 2014*

枝葉，卻又有著清楚被雪覆蓋的輪廓，令人驚豔的小品！賴振輝毫不藏私地指導學員如何製作出此效果。原來凸版印刷留白了樹痕，再以軟滾筒滾上輕黑色，淡淡的輕墨顏料與底色濃度高的顏料相排斥，結果，輕黑的顏色上不了原先藍紅底色的地方，卻在凹痕處的邊緣留下了松樹的輕黑色的輪廓，於是乎，白色的松樹被底色襯托而留下了雪痕。精采！

「水墨思維」有時也在畫外之畫呈現，「來日方長」之句總許人一個美好的未來，但枯枝敗葉中如何尋得？來日它會發芽生根，「長」出許多綠葉，可期待的日子正「長」，一語雙關，猶如「踏花歸去馬蹄香」的典故，畫外求意，妙極！

橋具有溝通的功能，兩岸隔絕遠，需要大橋，隔絕淺，小橋足矣。至若今日大城市中的交通網複雜到高架、地下化、匝道、迴環道交雜重疊，那些層層疊疊的線條，新樹脂版可以給出明晰的解說。

〈聯結〉中高高低低的複雜線條，你當然也可以說它不是橋，是鷹架，無妨，藝術家不在乎那是什麼，而是那線條本身。

〈春回大地〉是一幅鳥瞰圖，春的顏色，田野羅列儼然，忍不住就想擁抱大地。那些阡陌線條、土地作物，乃以各型釘棒敲捶出的，新樹脂版總能「不負所託」給出創作者所要的樣貌。

談起新樹脂版和從中尋繹出的巧妙竅門，賴振輝總是喜形於色。創作的喜悅、退休生活的悠閒、為版畫教學付出奉獻後的滿足，再加上工作室外明山秀水的景致，讓賴振輝真正嚐到「樂以忘憂，不知老之將至」的愜意！

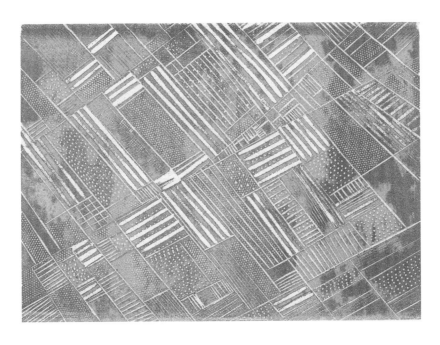

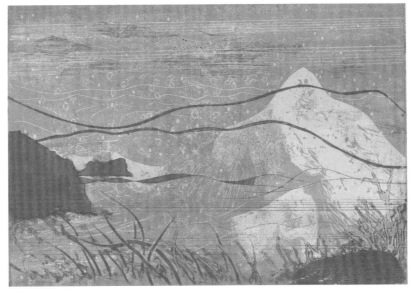

上：春回大地　新樹脂版　*14.5×19.5cm / 2014*
下：風生水起（一）新樹脂版　*26.5×38cm / 2013*

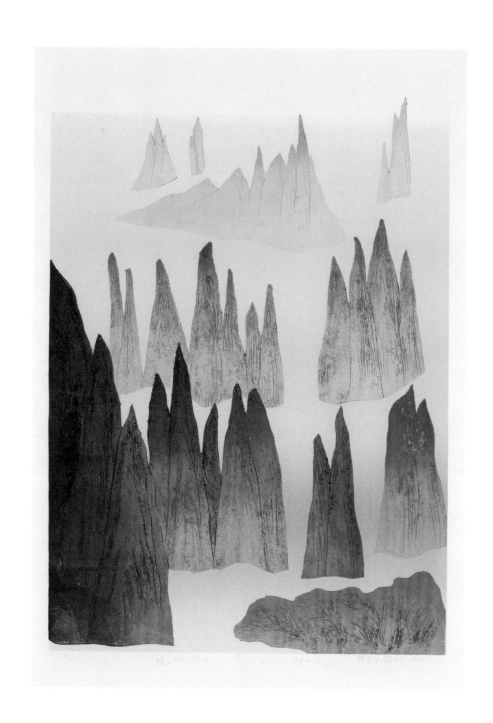

　　　　賴振輝　　　　　　　　境　紙版　*62.5×45.5cm / 1976*

沼澤 平版 60×80.5cm / 1995

賴振輝

大氣磅礡　紙版　65.5×45cm / 2014

湖光翠影　紙版、木版　*118×59cm / 2014*

賴振輝 　　　　　　親山樂水　紙版、木版　*45.5×45.5cm / 2014*

跨越時空（二）紙版、木版　*49.5×109.5cm / 2014*

平衡的生涯 　理性的結構∷

楊成愿的記憶拼貼

楊成愿是個油畫家，可是說他是個版畫家也無不當，在他的畫中，油畫與版畫早已做了有機融合，甚至在色彩的呈現上，都沒有明顯的分野。

平衡跨界的畫家 ::

一如他的油版雙璧般，楊成愿的生涯規畫也平衡相融得很和諧。

甫自師大美術畢業時，楊成愿就已感受到，安穩的教學工作與當藝術家的理想很難兩全。許多藝術家在年輕時即因謀稻粱與成就藝術專業的兩難抉擇，最終被迫選擇了安穩的工作，結果，藝壇損失了優秀的人才，而個人成了藝界的邊緣人。然而，楊成愿則是毅然辭去教職，做一個專業的畫家，幫他下這個決斷的，竟是兒子！兒子在歐洲讀書，歐洲學制與本地不同，假期不一，為了能圓滿家人共享歡聚的假期，他選擇做一個自由的藝術人，心靈的自由、天倫的需求都得到成全。

奇妙的是當這個決定一下，家人的全力支持、畫廊的不斷邀約，都讓他無後顧之憂不斷精進藝境，開了間畫室以延續藝術教育，學生多時不至於影響創作，少時不至於收入捉襟見肘，一切平衡到「恰到好處」的程度，看他的生涯規畫，你會相信：當一個人動了偉大的念頭，天地都會為他開工！

面對許多年輕人在現實與理想中掙扎徘徊，他總會說：「先讓自己成為千里馬，一定會有伯樂。」你看到楊成愿自信的一面與陽光的一面！他自己真的就像千里馬般馳騁畫壇。

枯葉與貝殼的變奏　油畫　*116.5×91cm / 1981*

早期他專攻油畫，民國六〇年代臺灣還沒有完整的現代版畫教育，當「臺灣現代版畫之父」廖修平把日本和西方的版畫觀念帶進臺灣，並在臺師大美術系授課時，楊成愿已經畢業，無緣接觸。楊成愿 1976 年第一次在省立博物館看到廖修平版畫個展，那些凹凸平孔各類前所未見的版畫，讓他內心大大震撼：「原來版畫除了木刻凸版外，還有如此大的可能性！」可是那些版畫的製作技法如何表現呢？請教前輩，卻不太了解！版畫的技藝性太專

濟南教會　油畫　*53×45.5cm / 1996*　　　　監察院　油畫　*145.5×112cm / 1999*

業，未實際上機，永遠是隔靴搔癢。後赴日習畫，終於接觸到現代版畫，那種未上機版印之前決無法預知色彩的特殊版趣，正可測試畫家的色彩敏銳度和結構性，著實讓人著迷，於是他在油畫中納入了許多版畫元素，兩種創作逐漸相互靠近，終而形成他特殊的畫風。版畫的理性結構在他的油畫中經常出現，而油畫的油彩薄如蟬翼時，又渾如版畫，他把兩者相融到以版代筆、以彩代版的程度。

1986 年，四十歲不到，他在日本名古屋 KAKURE 畫廊舉行了生平第一次版畫個展，次年在台北雄獅藝廊舉行第一次油畫展，從此他遊走於油版二界，版畫的結構性強，畫幅多充滿理性思考，楊成愿不止版畫如此，油畫亦如是！油版之間相輔又相成——他是油畫家，也是版畫家！

理性思考的構成 ::

何謂結構性？

楊成愿的畫，天空有貝殼、馬匹，地面有地圖書卷，一些「奇怪」的組合，若沒有一個核心主題，應該很難駕馭這些素材於統一的畫幅中。而楊成愿正是個不激情、能抽離的思考型畫家，足以統一駕馭這些零亂素材。

他擅長把空間作無限延展，例如枯葉與貝殼的變奏，主題人物的目光凝視前方、側方，畫幅內的空間可以拉到畫幅之外。同時採用了傳統中國字畫卷軸的概念，想像整幅畫因捲幅的關係，而空間上下對置交錯，空間的完整性被打破了，卻可以有無

建築 101 與蘭花　油畫　*91×72.5cm / 2010*

博物館　絹版　*42×56cm / 1997*

建築風土記　油畫　*80×65cm / 1999*

限延展。如此畫風，在六七０年代是多麼前衛！

　　不僅空間交錯，時間的連續性也可以被切割。許多不同時空的物件並置畫中，他同時畫現代的建物、骨董陶瓷、古老貝殼化石——其實就是畫時空，讓人跨越時空，在文明與原始的時空中上下求索。這又採用了現代人的資訊文化概念：看電視一轉台就換畫面，手機一按鍵就換資訊，完全反映出當代生活的資訊本質，從這些畫中窺探出楊成愿藝術的真正根源在於思想。

　　他的「名跡系列」中成型於七０年代鄉土主義盛行之際，他認為只強調鄉土，不足以呈現本土全貌，他把殖民時期的建築。如紅毛城、省立博物館、總統府…納入畫中，荷蘭人、西班牙人、日本人的遺跡，與本土的草叢山林並置，有 TAI-OUAN、ISLE-FORMOSE 等西方語詞，也有日式漢字如：「芝居」（戲劇之意）、「稻妻」（閃電之意）等日本

用語，表達殖民時期的氛圍，其中沒有悲情，沒有憤怒，畫家只是平靜的呈現外來文化的歷史軌跡。

　　近代建築系列作品之後，畫幅中我們看到了水泥工廠、芋頭、蜻蜓，象徵著臺灣在蛻變，上方的幾何經緯正像星系在旋轉，時間在流動！

　　再後來呢？世貿大樓、101 建築在現代化城市中陸續報到，彙集了代表臺灣的藍鵲、一葉蘭、蔬果…棋盤星系的空間秩序，百科圖說般資訊式的內容，形成他獨特的繪畫語彙。於此你讀到了他對臺灣人文的反思，對自身文化的思考。

　　藝術家不重複題材，卻能表現一貫或多元風格。楊成愿的記憶拼貼式構圖，亂中有序地統一在極理性的色調和極安定的線條中，使他在不同時期的思考躍然於畫幅，在臺灣的畫壇，楊成愿的理性思考畫風，引領著十分超前的腳步。

淡水風物誌　油畫　*145.5×112cm / 1989*

楊成愿　　　近代建築圖像　油畫　*162×130cm / 1993*

博物館　油畫　*130×97cm / 1993*

楊成愿　　　　　　　　　　海港風物　絹版　*50×37cm / 2004*

濟南教會　絹版　*50×37cm / 1997*

深淺各奇　穠纖俱妙 ::

《版畫在臺灣》採訪後述

文 / 施筱雲

　　我是個研學中文和書法的人，對版畫仰慕，卻陌生。

　　版畫和書法一樣，都是很「邊緣」的藝術——在美術類別中，書法很邊緣，在國學類別中，它也邊緣。而版畫在繪畫類別中，寂寞，臺灣藝術市場中，它也寂寞。

　　基於以上兩個理由－－仰慕和「物傷其類」的同理心，長歌藝術傳播公司吳放先生找我寫《版畫在臺灣》一書，並為書題字，我毫不遲疑就答應了，完全沒考慮對版畫外行。內心竊想：外行也沒關係，我臨時到短期版畫營去體驗學習一下，也許可以成為半個版畫人也說不定，真是異想天開！

　　進到版畫營三天，完成一件自己都不知所云的「作品」，連「挫折感」都談不上，只覺得可笑！我的確太天真了，版畫哪有那麼簡單？僅是必須克服的技術層面就已讓很多人卻步了。原來，版畫工作室像個「工寮」那麼的不浪漫，原來正在工作的版畫人像個「技師」那麼的不優雅，可是為什麼仍有這麼多版畫家相繼投入，他們所為何來？就為了版畫印出的那一瞬間，終於揭曉自己心中的影像在紙上成形的喜悅，就為了在創作過程中有著許多色彩上、構圖上的意外驚喜，就為了繁複的技術能把其他畫類達不到的藝術效果呈現出來，所以有那麼多版畫家不在乎自己可能成為「烈士」，在版畫領域中辛勤喜悅地耕耘著。

　　走訪了「臺灣現代版畫之父」廖修平及其二十多位弟子、再傳弟子，從北臺灣到南臺灣到東臺灣，聽他們暢談自己的作畫理念，看他們展現作品時臉上的神采，逛逛他們的工作室，嗅嗅工作室中的油墨味道，想像這些版畫家的臉譜和那些凹凸平孔、複合版印、藍膜版印、單刷版畫、金剛砂版…是如何連結的？雖然許多專業術語所含蓋的技術層次非我所能完全理解，不過我懂得一個藝術家創作的心境和艱辛過程，所以面對這些訪談，我是有「能力」感動的！

藝術之所以感動人，在於它的優秀形式能恰如其分地呈現深刻內容，所謂「吟詠所發，志惟深遠；體物為妙，功在密附」（《文心雕龍・物色》），這些版畫家的版型令人驚嘆：原來繪畫可以如此表現！色彩的層疊、光軌的應用、漆刷的巧變、水墨的融會⋯⋯豐富得令人目不暇給；更令人印象深刻的是每一個巧思的背後，都在訴說深刻的生命體驗，歲月的流淌、生命版圖的遞變、情愛的憂喜、漂泊的存在意識⋯⋯如詩如理般地藉由「版」和「刷」闡述，只讓人覺得：那樣的哲思與那樣的畫面，是獨一無二、天作之合啊！

　　版畫家們個個有獨門的版型，也個個有獨特的性情格調，千萬種畫面千萬種主題，已讓人分不清：其動人之處究竟在於形式或內涵？浪漫者，朱綠染繪，深而繁鮮；含蓄者，英華耀樹，淺而煒燁；深沉者，訴說著畫外重旨；朗麗者，露鋒畫外，令人驚絕其妙心！筆者所學文學理論在版畫天地中，竟若合一契，藝術與文學都是生命的呈現，令人驚喜不已。

　　幾個月的訪談寫作過程，我隨著二十多位「版畫導遊」作了一趟「版畫天地之旅」，賞玩版畫家們深淺各奇、穠纖俱妙的作品，體會他們不同於一般畫家的氣質，也開啟了個人嶄新的生平經驗，除了邀約讀者一同來趟心靈遊賞外，也祝願版畫天地風景日新，從「邊緣」滙入主流，再創一個奇崛的新氣象！

萬古長空　一朝風月 ::

《版畫在臺灣》出版附記

文/吳　放

　　廖修平，這名字總讓我想及倡導「修齊治平」的孔夫子，至聖先師的終極理想是「天下為公」，被尊稱為「版畫師傅」的廖修平何嘗不是？他在校園內傳授版畫技法與現代藝術觀念，孜孜不倦歷數十年；創立十青版畫會、巴黎文教基金會，不遺餘力拉拔後進，賢能弟子繁衍眾多；也周遊列國策辦國際版畫雙年展，念茲在茲推廣版畫風氣，奉獻藝壇大公無私。包括此次出版計畫，最初我構想是以其個人為主體的版畫專書，後來依他主張擴大為二十間版畫工作室的採訪合輯，定名《版畫在臺灣》。由點衍生成面，從一己延展為全體，這才符合了廖修平一貫思慮與作為的格局。

　　藝術追索本是一條孤寂道路，版畫在臺灣更是冷僻的荒徑。在歐美國家藝術市場裏，版畫是銷售量最大的畫種，而在臺灣則因買氣不佳，致使版畫發展空間受限。執行製作這一冊書籍和影片期間，我們遠行臺灣各地，走訪二十間版畫工作室，探問二十位優秀版畫家，他們是秉持什麼理想而堅持奮鬥至今？運用什麼技法以展現創作風格？懷抱什麼信念來經營藝術生命？從他們真誠的言談說明、實際的操作示範中，閱聽者應可扼要認識版畫藝術的特質、版畫家們成長的歷程，以及當前臺灣版畫界生態。

　　版畫藝術最大特徵在於可以印刷複製，因此畫價較低易於購藏；但也因作品並非唯一，令許多收藏家低估其價值而不願問津。這種對價格與價值認知的盲點，應是版畫在臺灣成為冷門收藏品的主要原因。其實版畫創作過程難度極高，畫稿、刻版、印製，工序繁複，刻劃精微，能表現單用畫筆無法達到的視覺效果，藝術價值絲毫不比其他畫種遜色。即使版畫可以複製，但它與一般用機械大量複製的印刷品實不相同，版畫家用雙手操作、限量印製、親筆簽名的編號畫作，每張都可視為獨一無二的原創作品。

藝術品的稀有性與價值感是個耐人尋味的文化課題，舉戲劇藝術為例，它原本是屬於小眾的精緻藝術，只在單一舞台上被少數貴族所獨享。自從發明了電影拍攝技術，戲劇便得以被複製，在各地電影院與多數人分享，乃至後來又發明電視，戲劇複製量更加廣泛。縱使從小舞台到電影院，戲劇的稀有性被大眾化，但無損於電影價值，電影可以發展成為雅俗共賞的精緻產品，不失其戲劇藝術本質，甚至發揮更強大的文化價值。以這樣的觀點來看版畫複製特性，恰是弘揚繪畫藝術之所寄，應是仍有莫大發展空間。

現代社會中產階級眾多，喜愛藝術人口日益增廣，但真正有寬裕財力購買昂貴畫作的藏家畢竟有限，相對價廉的優質版畫正可滿足較多數人需求。作為藝術傳播人，我總致力於藉出版文宣效能，拉近藝術與群眾間的距離。期望《版畫在臺灣》刊行，有助於普及人們對版畫價值的認知，增加本地優秀畫家能見度，讓版畫藝術有較多機會融入大眾生活。

更進一步企想，此書或能啟發讀者將版畫與生命相互類比，避免人生淪為物質層面漫無限制的複製追求，使生命日漸貶值；而是朝向精神層面擴張版圖，像此書中版畫家們對理想的持續追尋、對藝術的不停探索，或廖修平對弟子、對版畫的長期關愛等等，只有在類此精神上的無限開展，可以賦予有限人生崇高的意義和價值。

「萬古長空，一朝風月。」放眼歷史長河，常見一冊書籍記載了一時俊彥，譬如《論語》裏的孔門師生，如同夜空裏聚集的一群星子，閃閃發亮。現今《版畫在臺灣》雖不能與古書相提並論，但是版畫師傅廖修平及其弟子們薪火相傳、生生不息，在版畫長空裏所煥發出的光彩，實亦足以照亮一方島嶼、光耀一個時代。

發 行 人：吳靜忱

總 編 輯：吳 放

採訪撰文：施筱雲

封面題字：施筱雲

企畫主編：萬 軒

美術編輯：宋明錕

執行編輯：吳杭之

印刷製作：威創彩藝

指導贊助：中華民國版畫學會

　　　　　財團法人巴黎文教基金會

發　　行：長歌藝術傳播有限公司

地　　址：10055 台北市中正區仁愛路二段 15 巷 16 號

電　　話：+886-2-3322-3338 、0911-902288

傳　　真：+886-2-3322-3113

網　　站：長歌達者 www.veryartist.com

郵政劃撥：50270987

定　　價：NT $ 1300 元

初版日期：2016 年 9 月

ISBN：978-986-87018-6-1（精裝）

國家圖書館出版品預行編目 (CIP) 資料

版畫在臺灣 / 施筱雲採訪撰文 . -- 初版 . --
臺北市：長歌藝術傳播，2016.04
288 面；25×25 公分
ISBN 978-986-87018-6-1（精裝）

1. 版畫 2. 畫家 3. 臺灣傳記 4. 繪畫史

940.933　　　　　　　　　　105006401